화가의
마지막
그림

화가의 마지막 그림

삶의 마지막 순간, 손끝에서 피어난 한 점의 그림

초판 1쇄 발행 2016년 6월 10일
초판 6쇄 발행 2020년 11월 1일

지은이 이유리
펴낸이 이영선

편집 이일규 김선정 김문정 김종훈 이민재 김영아 김연수 이현정 차소영
디자인 김회량 이보아
독자본부 김일신 김진규 정혜영 박정래 손미경 김동욱

펴낸곳 서해문집 | 출판등록 1989년 3월 16일(제406-2005-000047호)
주소 경기도 파주시 광인사길 217(파주출판도시)
전화 (031)955-7470 | 팩스 (031)955-7469
홈페이지 www.booksea.co.kr | 이메일 shmj21@hanmail.net

ISBN 978-89-7483-794-5 03600

이 도서의 국립중앙도서관 출판예정도서목록(CIP)은 서지정보유통지원시스템 홈페이지(http://
seoji.nl.go.kr)와 국가자료공동목록시스템(http://www.nl.go.kr/kolisnet)에서 이용하실 수
있습니다.(CIP제어번호: CIP2016013047)

삶의 마지막 순간,
손끝에서 피어난 한 점의 그림

화가의 마지막 그림

이유리 지음

서해문집

생의 위대한 비밀을 품은
열아홉 화가의 마지막 명작

은빛 백조,

삶을 소리 없이 살아가나, 죽음이 다가서면

침묵 속에 갇힌 목소리를 드러낸다.

갈대 우거진 해변에 몸을 기대고

처음이자 마지막으로 노래를 부른다.

그리고 모든 노래는 끝난다.

방금 인용한 문구는 올랜도 기번스Orlando Gibbons의 시 〈백조의 노
래The Silver Swan〉 중 일부이다. 속설에 따르면, 백조는 평생 울지 않다
가 죽기 직전에 단 한 번 아름답고 구슬픈 울음을 뱉는다고 전해진다.
이 때문에 '백조의 노래'는 보통 '예술가의 마지막 작품'을 일컫는 말
이 되었다. 슈베르트가 죽은 뒤 출판된 마지막 가곡집의 제목이 '백조
의 노래'인 것도 같은 이유에서다. 그렇기에 이 책《화가의 마지막 그

림》은 19인의 백조 같은 예술가들이 남긴 마지막 명작이라고 생각해도 좋을 듯하다.

 백조들이 토해낸 마지막 울음 같은 작품들을 하나하나 모아보니 자연스럽게 궁금해졌다. 19인의 예술가는 과연 어떤 삶을 살았기에 생의 끄트머리에 이르러 이 보석 같은 작품을 탄생시킬 수 있었을까? 활시위가 고통스럽게 휘어질수록 화살은 더 멀리 날아간다고 했던가. 역시나 예술가들이 감내해야 했던 고통도 상상을 초월했다.
 고고한 자태를 자랑하는 백조처럼, 예술가들도 겉으로 보기에는 천재성을 뽐내며 역작들을 쉽고도 빠르게 내놓는 듯 보였다. 그렇지만 백조가 실은 물 위에 떠 있기 위해 수면 아래에서 쉬지 않고 발을 놀리는 것처럼, 그들 역시 명작을 탄생시키기 위해 남몰래 수많은 땀을 흘리며 최선을 다해 살았다.
 시시각각 죄어오는 나치의 수색에 숨이 막힐 것 같은 상황에서도

여전히 '나는 살아있다'는 증거의 표시로 붓을 놓지 않은 유대인 화가 펠릭스 누스바움, 생때같은 아들과 손자를 연달아 전쟁터에서 잃은 후 '전쟁 반대' 메시지를 새긴 작품을 줄기차게 생산한 케테 콜비츠, 세상이 반대한 사랑을 했다는 아픔을 기어이 숭고한 작품으로 승화시킨 미켈란젤로 등 이 자리에 호출해낼 수 있는 예술가는 많고도 많다. 어쩌면 그들은 이 아름다운 마지막 노래를 부르기 위해 전 생애를 거치며 치열한 준비를 한 셈일지도 모른다.

그래서 '자신의 묘비명'과도 같았던 예술가들의 마지막 작품을 살피는 것은 우리에게 의미 있는 일이 될 것이다. '인간의 영구 생존율은 0%'라는 이 자명한 사실 앞에서 어떤 마음가짐으로 살아야 하는지, 화가의 마지막 그림만큼 잘 알려주는 것이 또 있을까?

잘 죽기 위해서는 잘 살아야 한다는 이 아이러니. 인간은 결국 죽음에 패배할 것이라는 걸 알지만, 최선을 다해서 져보자는 마음······.

이 책 속에 담긴 '백조의 노래'들은 어쩌면 겨울나무가 봄나무에게

보내는 엽서 같은 것인지도 모르겠다. 그 위로와 성찰이 담긴 엽서가
이제 우리 손에 막 들어왔다. 오늘도 타박타박 흙길을 걸어가보자.

마지막을 생각하기엔 너무나 아름다운 계절에
이유리

차례

사랑,

그토록 간절했던

그립고
그리워서,
그리다

이중섭

뒷장에 실린 그림을 먼저 보라. 힘찬 필치의 〈황소〉 그림을 그렸던 화가 이중섭이 남긴 마지막 작품이다. 황소가 콧김을 내뿜으며 캔버스 밖으로 뛰쳐나올 듯했던 역동적인 이미지를 떠올리면, 이 연작에 깔려 있는 '조용함'은 굉장히 의외다. 그림 네 장의 구성이 모두 같다. 집 창문에 몸을 기댄 남자와 머리에 무언가를 이고 돌아오는 여자를 대칭 구도로 묘사했다. 여인의 표정은 알아볼 수 없는 반면, 그림 속 사내는 여인을 애타게 기다리고 있는 것 같다. 죽기 직전의 이중섭은 이 같은 구도의 그림을 여러 점 반복해서 그려낼 정도로 절박하게 기다림의 정서에 감화되어 있었다. 그런데 그림 제목은 〈돌아오지 않는 강〉이다. 그는 도대체 무엇을 기다리고 있었을까? '돌아오지 않는'이라니. 그는 어떤 절망을 예감했던 것일까?

도대체 생애 마지막에, 그에게 무슨 일이 일어났던 것일까?

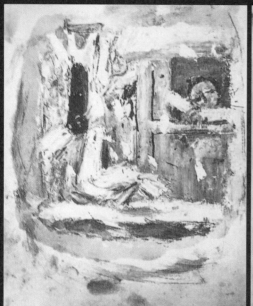

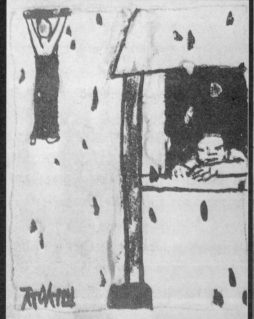
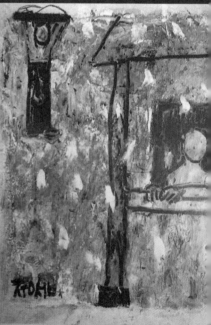

이중섭, 〈돌아오지 않는 강〉 연작,
1956년, 종이에 연필과 유채, 개인 소장.

참혹 속에서
그리다

● 　　　화가 이중섭李仲燮, 1916~56의 삶은 파란만장 그 자체였다. 시작은 평탄했다. 그는 일제 강점기 초기에 평안남도 평원에서 대지주의 막내아들로 태어나 그 어려운 시절에도 일본으로 미술유학까지 다녀온 행운아였다. 하지만 해방 이후 6.25전쟁이 터져 월남하면서 내리막 인생을 걷는다. 한국의 굵직한 근현대사가 그의 삶을 고스란히 관통한 셈이다. 그는 맨몸으로 부산까지 내려온 뒤 막노동을 하며 밑바닥 피난생활을 하다가 병들어 41세의 나이로 요절했지만, 가난 속에서도 예술혼을 마음껏 꽃피운 사람이었다. 그의 친구였던 시인 구상은 이렇게 회상했다.

중섭은 참으로 놀랍게도 그 참혹 속에서 그림을 그려서 남겼다. 판잣집 골방에서 시루의 콩나물처럼 끼어 살면서도 그렸고, 부두에서 짐을 부리다 쉬는 참에도 그렸고, 다방 한구석에 웅크리고 앉아서도 그렸고, 대포집 목로판에서도 그렸고, 캔버스나 스케치북이 없으니 합판이나 맨종이, 담뱃갑 은지에도 그렸고, 물감과 붓이 없으니 연필이나 못으로도 그렸고, 잘 곳이나 먹을 것이 없어도 그렸고, 외로워도 그렸고, 부산, 제주도, 통영, 진주, 대구, 서울 등을 표랑전전하면서도 그저 그리고 또 그렸다.

- 구상, '이중섭의 발병 전후', 《문학사상》, 1974년 8월

이중섭이 그토록 엄혹한 상황에서도 그림을 놓지 않을 수 있었던 원동력은 무엇일까? 그에게는 사랑하는 한 여인이 있었다. 사선死線을 넘어온 사랑, 야마모토 마사코山本方子다.

'조선 제일 화가'가 되고 싶었던 청년 이중섭은 20세에 일본으로 유학을 간다. 조선에는 미술전문 교육기관이 없었기 때문이다. 도쿄의 분카학원에 입학한 그는 이곳에서 2년 후배인 마사코를 만난다.

마사코는 세월이 지나 이렇게 회상했다.

> 1938년인가 39년으로 기억됩니다만, 어느 날 학교 중정에서 쉬는 시간에 남학생들이 배구경기를 하고 있는데 그 가운데 마음에 드는 학생이 있었습니다. 키가 훤칠하게 크고 잘생긴 청년이었죠. 그때는 그가 조선 사람이라는 것도 몰랐어요. 그는 못하는 운동이 없었어요. 권투도 잘하고 철봉, 뜀박질 등을 멋있게 해냈죠. 그뿐 아니라 노래도 잘 불렀어요. 가창력이 뛰어났고 제법 정통으로 불렀습니다. 아마 저뿐만 아니라 다른 여학생들도 그에게 관심이 있는 눈치였습니다. 그러던 어느 날 실기수업이 끝나고 붓을 빨러 갔는데 옆에서 그가 붓을 빨고 있었죠. 우리 둘뿐이었습니다. 그가 자연스럽게 말을 걸어왔어요. 그때부터 다방 같은 데에서 자주 만나기 시작했습니다.
>
> — 유준상, '이남덕 여사 인터뷰', 《계간미술》, 1986년 여름

그러나 사랑의 시작은 힘겨웠던 걸로 보인다. 이중섭은 오산학교 출신이었다. 오산학교는 독립운동가이자 교육자였던 남강 이승훈 선생이 세운 사학으로 민족의식이 강하기로 유명하다. 이중섭이 일찍이 향

토적 소재를 탐닉했던 것도 바로 이곳에서의 배움 덕분으로 해석될 정
도로, 오산학교는 그의 삶과 예술에 큰 영향을 끼쳤다. 그런 그가 식
민지종주국 여성을 사랑하고 받아들이기까지 얼마나 많은 내적 갈등
을 겪었겠는가. 전해오는 일화에서도 이를 어느 정도 짐작할 수 있다.
동창생 홍하구가 어느 날 이중섭의 하숙방으로 찾아갔더니 그가 누워
서 끙끙 앓고 있었다고 한다. 무슨 일이냐고 묻자 이중섭은 "좋아한다
는 이야기를 전하고 싶었는데 아무 말도 못하고 돌아오는 그런 날에는
몸에 열이 나서 견딜 수 없다"고 괴로운 심경을 토로했다. 상사병이 날
정도의 사랑이었으니 상대의 국적은 이미 부차적인 것이었다.

　하지만 시대 상황이 두 사람을 가만두지 않았다. 태평양전쟁의 포
연이 언제 가실지 알 수 없는 시간들이 이어지자, 이중섭은 하는 수 없
이 마사코를 두고 귀국한다. 그대로 이중섭을 잃을 수 없었던 마사코
는 그의 뒤를 쫓아 자신의 조국을 버리는 결단을 내린다. 일본 재벌 미
쓰이 재단 임원의 딸이었던 야마모토 마사코가 가난한 식민지 조선 화
가의 아내 이남덕李南德이 되는 순간이었다. 마사코는 1986년《계간미
술》과의 인터뷰에서 당시 상황을 이렇게 떠올렸다.

　소화 20년, 그러니까 1945년 4월이었습니다. 륙색을 등에 메고 자그마
　한 손가방 두 개를 양손에 쥔 저는 나흘이나 걸려 일본 규슈 하카타에
　도착했습니다. 전쟁 막바지였던 때라 교통편이 전무하다시피 했죠. 당
　시 일본은 도처에서 매일같이 아메리카군 비행기의 폭격이 있었으니까
　요. 아버지가 교통공사에 부탁해서 차편을 겨우 얻었습니다. 정말 먹지
　못하고 마시지 못하는 그야말로 죽는 게 두렵지 않은 여행이었죠. 시모

이중섭과 이남덕의 결혼사진.

노세키에 도착하니까 이번엔 한국으로 가는 배가 없다는 거예요. 얼마 전에 정기연락선인 금강환이 아메리카 잠수함의 어뢰를 맞고 침몰했다는 겁니다. 그래서 다시 하카타로 나와서 임시연락선을 탔죠. 보잘것없는 자그마한 배였습니다. 나중에 안 것이지만 이 배가 일본과 한국을 잇는 마지막 배였다고 해요. 무섭다는 생각은 없었습니다.

임시연락선을 타고 천신만고 끝에 부산을 거쳐 경성(지금의 서울)에 도착한 그녀는 이중섭을 만나 그가 살고 있던 원산으로 가서 바로 결혼식을 올렸다. 1945년 5월, 족두리를 쓰는 조선식 혼례였다. 그리고 이중섭은 마사코에게 '이남덕'이라는 순 한국식 이름을 붙여주었다. 역 창씨개명이었던 셈이다.

일본으로
부치는
편지

● 　　　　그러나 이들의 꿈결 같은 신혼생활은 그리 오래 지속되지 못했다. 전쟁의 참화가 그들 곁으로 바짝 다가온 것이다. 1950년에 6.25전쟁이 터지자, 당시 한반도에 있던 대부분 사람이 그랬듯 이중섭 부부도 피난길에 올랐다. 그동안 태어난 두 아들과 조카 영진이 함께였다. 이중섭은 그리다 만 작품 한 점을 겨우 들고서 후퇴하는 국군 후생용 배를 타고 동해안을 따라 부산까지 쫓기듯 내려왔다. 그들은 곧 마구간 같은 피난민 수용소에 들어갔다. 막내아이의 기저귀 한 장 챙겨서 내려오지 못했을 만큼 완벽한 빈손이었다.

　　피난생활은 어려움의 연속이었다. 경제 상황이 안 좋은 데다 이남덕의 국적이 문제가 되었다. 피난민 조사를 받던 이중섭은 아내가 일본 여자라는 사실 때문에 신분을 의심받았고, 이남덕도 수용소 내에서 핍박을 받았다. 이런 문제로 피난생활 중에도 계속 뜨내기로 살아야 했는데, 그러는 1년 6개월 사이에 부산과 제주도, 다시 부산을 거치면서 이남덕은 폐결핵에 걸려 각혈까지 하고 두 아이는 영양실조에 걸렸다. 극한생활이 계속되자 두 사람은 결단을 내렸다. 1952년 7월, 부산의 일본인 수용소에서 두 아들을 데리고 생활하던 남덕이 제3차 귀환선을 타고 일본으로 '잠시' 돌아가기로 결정한 것이다. 마침 고국의 아버지가 세상을 떠났다는 소식과 함께 그녀 앞으로 얼마간의 유산이 상속되었다는 사실을 알게 되었다. 상속을 받으려면 본인이 가서 직접 법적

수속을 밟아야 했으니 선택의 여지가 없었다.

이중섭은 이 결정이야말로 자신의 남은 삶을 파멸시킬 싹이 될 줄을 그때는 미처 몰랐을 것이다. 이후의 삶이 증명하듯, 그에게 아내 이남덕의 부재는 사형선고와도 같았다. 가족이 있기에 가난해도 행복했던 중섭에게서 가족이 떠나자 이제 가난만 남았다. 그는 죽을 때까지 이남덕과 다시 결합해 살기를 꿈꿨지만 임시선원증을 만들어 일주일간 일본에 가서 그녀를 만나고 돌아온 것을 제외하고는 영영 가족과 재회하지 못했다. 이유는 역시 가난 때문이다.

온 가족이 다시 함께 모여 사는 것, 이 간절한 소망을 이루기 위해 굶주림과 외로움에 시달리면서도 이중섭은 예술혼을 불태웠다. 이때부터 그는 일본에 있는 아내에게 편지를 보내기 시작했다. 그 유명한 이중섭의 그림엽서가 시작된 것이다. 이남덕과 가까스로 이어져 있던 끈, 편지만이 아수라장 같은 현실 속에서 그를 구원할 유일한 동아줄이었다.

이중섭의 편지는 항상 이남덕과 아이들에 대한 사랑, 그리고 그들과 다시 함께 살고 싶다는 소망으로 넘쳐났다.

내 마음을 끝없이 행복으로 채워주는 오직 하나의 천사, 나의 남덕 군. 내가 최고로 사랑하는 남덕 군. 지난해 8월에 당신과 태현이와 아고리 군 셋이서 히로시마에서 도쿄로 가서 꿈같은 닷새를 보내고 온 일을 지금 생각하고 있소. ⋯⋯뭐니 뭐니 해도 당신과 함께 있고 싶소. (일본에서 함께 살기 위해) 빨리 서류를 갖추어서 보내도록 정원진 소령님에게 협력을 빌어⋯⋯ 이번에야말로 확실한 성과를 얻도록 해주시오. 어머님에게

일본으로 건너간 아내와 아이들을 그리워하며
이중섭이 편지에 그린 그림, 1954년.

도 잘 부탁을 드려서…… 여러분의 도움으로…… 성과를 거두도록 해주시오. 오늘로 1년째가 됩니다. 1년 또 1년. 이렇게 헤어져서 긴 세월을 보내는 것은 견딜 수 없는 일이오. 무엇보다도 사랑하는 사람끼리는 함께 있지 않아선 안 되오. 당신과 아이들을 만나고 싶어서 얼마나 마음이 들떠 있겠는가를 생각해보구려. 힘을 내주시오. 꼭 확실한 성과를 거두도록 하시오. 답장 기다리오.

<div align="right">- 1954년 여름, 이중섭이 이남덕에게 보낸 편지 중</div>

이중섭이 부인의 편지를 간절히 기다리는 모습은 옆에서 보아도 안타까울 지경이었다고 한다. 게다가 이중섭이 편지 쓰는 일에 얼마나 몰두했던지, 마음에 들 때까지 쓰고 또 쓰느라 수많은 파지를 내곤 했다고 전해진다. 이중섭과 어울렸던 화가 박고석의 글이 이를 증언한다.

월남한 이후 중섭은 굶주리다 못해 남덕과 두 아이를 일본 도쿄 처가로 보냈는데, 그 이후 중섭의 삶은 무척 외롭고 따분한 일상의 반복이었다. 가족에 대한 그리움이 자주 작품 소재로 등장했다. 헤어진 이후 남덕 여사는 자주 편지를 써 보내왔는데 그 내용과 문장의 구구절절함이나 중섭을 향한 모정의 간곡함은 이루 말할 수 없었다. 회신을 쓸 때 중섭의 정성도 가관이었다. 연애편지라도 쓰는 것처럼 몇 번씩 찢어버리는가 하면 타이프 종이건 편지건 꼭 그림을 곁들였고, 봉투를 쓸 때에는 굵은 펜으로 대문짝만한 글씨를 몇 장이고 마음에 들 때까지 다듬었다. 중섭은 태어날 때부터 천생 화가라는 느낌을 강하게 주었다.

<div align="right">- 박고석, '이중섭의 생애', '이중섭을 가질 수 있었던 행운', 《글그림 박고석》, 열화당, 1994</div>

가족과 함께 살고 싶다는 것은 참으로 소박한 욕구이지만 당시의 이중섭에게는 버거운 숙제였다. 엎친 데 덮친 격으로 이중섭의 오산학교 후배가 이남덕에게 사기를 쳐 빚까지 떠안겼다. 뒤이어, 일본에 밀항했다가 체포된 이중섭의 친구가 이남덕에게 보증금과 여비를 빌리고는 돌려주지 않는 사건까지 터졌다. 이중섭은 그림을 팔아 빚을 갚으려고 노력했지만 허사였다. 서울과 대구에서 연이어 열린 개인전

아내 이남덕과 두 아들.

이 평단의 호평을 받기는 했지만 그림은 거의 팔리지 않았고, 심지어 팔린 그림마저 돈을 떼이기 일쑤였다. 가족과의 재회 가능성이 갈수록 멀어져갔다.

돌아오지
않는
강

희망이 사라지면서 이중섭은 자포자기 심정이 되어갔다. 그

는 동료 화가 전혁림에게 "그림으로 현실을 살아갈 수 없다면 무엇 때문에 구차하게 살려고 힘쓰겠는가"라는 말을 남겼다. 이후 그의 삶은 거침없이 몰락으로 향했다. 1955년 이중섭은 자신이 묵고 있던 여관과 앞뜰을 열심히 청소하는가 하면 여관 사람들의 신발을 모두 거두어 닦고 동네 아이들을 불러다가 열심히 씻어주었다. "그림을 그립네 하고 세상을 속였기 때문에 그 보상으로 이런 일을 한다"고 했다. 그는 이 무렵부터 정신병원을 전전하게 된다. 거식증도 따라왔다. "세상을 위해 일한 것이 없으니 먹지 않겠다"고 했다. 병이 점점 그를 갉아먹었다. 거식증으로 인한 영양실조와 폭주로 인한 간염이 겹쳐, 그는 어느덧 세상을 떠날 때를 맞이하고 있었다.

바로 이 시기에 그는 〈돌아오지 않는 강〉 연작을 그렸다. 정신과 입원치료를 받다가 잠깐 동료 화가 한묵의 정릉 집에 갔을 때였다. 그림 속 여인은 바로 집 앞에 당도했고, 여인을 기다리는 듯한 남자는 이제 곧 그녀와 만날 참이다. 하지만 그림 제목이 〈돌아오지 않는 강〉이다.

한묵은 작품이 그려졌던 상황을 이렇게 증언한다.

하루는 시내에서 돌아와 방문을 여니 중섭이 신문광고를 잘라 벽에 붙여놓고는 나보고 보라는 듯이 씩 웃었다. 순간 술 냄새가 풍겼다. 벽에 붙은 것은 그 당시 상영 중인 〈돌아오지 않는 강〉이라는 영화의 제목이었다. 그걸 강조하기 위해 굵은 선으로 테두리를 그려놓았는데 바로 그 밑에 아내(남덕)에게서 온 편지를 잔뜩 붙여놓았다.

― 한묵, '내가 아는 이중섭', 《계간 미술》, 1986년 가을

이중섭은 마릴린 먼로가 주연한 영화의 제목 〈돌아오지 않는 강〉을 어쩌면 자신과 아내를 가로막은 운명처럼 받아들였는지 모른다. 아내와의 편지 연락에 무척 연연하던 그가 이 무렵부터는 편지를 뜯어보지도 않았다고 한다. 개봉도 하지 않은 편지를 영화광고 아래에 잔뜩 붙이고 있는 그의 심정을 헤아리는 것은 그리 어렵지 않다. '돌아오지 않는', 아니 '돌아오지 못하는' 아내에 대한 절망감 때문이었을까. 언젠가 만날 것이라는 희망마저 놓쳐버린 그의 앞에 무엇이 더 남았겠는가. 그는 돌아오지 않는 강 건너로 스스로 떠날 준비를 한다.

1956년 7월 말, 폭음으로 인한 극심한 간염으로 서대문 적십자병원 내과에 입원한 그는, 그 후로 한 달가량 지난 9월 6일에 쓸쓸히 숨을 거두었다. 그의 마지막 가는 길을 봐준 사람은 아무도 없었다. 무연고자로 신고된 그는, 3일 후 뒤늦게 그 사실을 알고 찾아온 친구들이 그의 몸을 거두어줄 때까지 시체실에 방치되어 있었다. 끝까지 외로운 삶이었다.

그는 결국 죽어서 소원을 이루었다. 이중섭의 친구들이 그를 화장한 후에 남은 뼈의 일부를 망우리 공동묘지에 묻고, 일부는 일본에 있는 그의 아내에게 전해주었기 때문이다. 이남덕은 남편의 뼛가루를 집 뜰에 고이 모셨다고 한다. 이중섭은 뼛가루로나마 그리운 아내와 아이들에게로 돌아간 것이다.

서로의
　전부를 쥐어준
사랑

잔 에뷔테른 &
아메데오
모딜리아니

1920년 1월 25일 새벽, 프랑스 파리의 6층 건물 창문이 조용히 열렸다. 그리고 만삭의 젊은 여인이 창문 난간에 위태롭게 섰다. 전날 밤 한 숨도 못잔 듯 얼굴이 퉁퉁 부은 여인은 물기 젖은 눈으로 파리 시내를 한 바퀴 쭉 내려다본 뒤 하늘도 한 번 오래 올려다보았다. 이윽고 그녀는 결심이 선 듯 부른 배를 두 손으로 감싸고 망설임 없이 허공에 몸을 던졌다. 온몸이 으깨지는 둔탁한 소리에 맞춰 사람들의 비명이 터졌다. 22세의 잔 에뷔테른Jeanne Hébuterne, 1898~1920이 임신 9개월의 아이와 함께 삶에 종지부를 찍는 순간이었다.

그녀의 종말은 어느 정도 예견된 일이었다. 예술가였던 그녀가 남긴 〈자살〉이라는 작품이 이를 증명한다. 침대에 누워 스스로 목숨을 끊는 장면을 묘사한 이 수채화는 그녀가 남긴 최후의 작품이다. 그림 속에서 잔은 몸을 옆으로 뉘인 채 손에 든 나이프로 자신의 심장을 찌르고는 피를 흘리고 있다. 어쩌면 그녀는 이 그림을 그리면서 삶을 언제 마감할지 결정했을지 모른다. 잔 에뷔테른의 부모도 그런 불길한 예감에

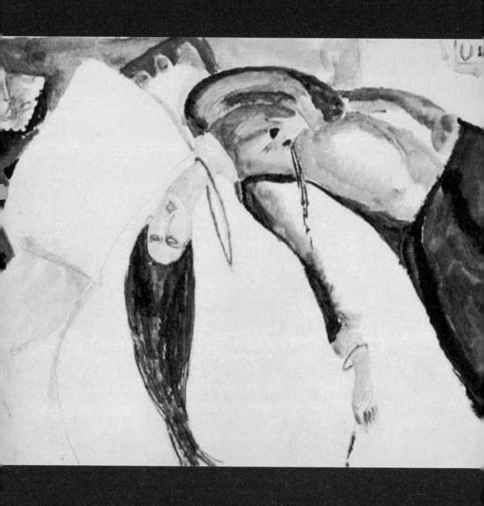

잔 에뷔테른, 〈자살〉, 1920년,
종이에 수채, 개인 소장.

서 자유롭지 못했던 것 같다. 딸의 상태를 염려해 오빠 앙드레에게 동생 방에서 함께 자며 잘 지켜보라고 당부했지만, 앙드레는 졸음을 이기지 못했고 결과적으로 동생의 죽음을 막지 못했다.

죽음조차
함께

● 　　잔 에뷔테른이 끝내 자살하자 지인들이 받은 충격은 너무나 컸다. 뱃속 아기와 함께한 극적인 최후 때문이기도 하지만, 무엇보다 그녀의 연인이자 아이 아빠가 바로 전날 세상을 떠나 한창 장례를 준비 중이었기 때문이다. 잔이 죽음조차 함께하고 싶어서 미련 없이 몸을 던지게 만든 연인의 이름은 바로 아메데오 모딜리아니Amedeo Modigliani, 1884~1920, 목이 긴 여인을 즐겨 그렸던 이탈리아 출신의 화가다.

애초에 잔 에뷔테른이 모딜리아니를 만나지 않았더라면 어땠을까? 너무 일찍 생을 마감해서 자신의 예술세계를 다 드러내지는 못했지만 잔 역시 드로잉과 미술적 감각이 남다른 예술가였다. 1911년 콩쿠르상 후보에도 오른 넬 도프의 소설 《기아와 비탄의 날들Jours de Famine et de Détresse》에 당시 13세였던 그녀의 그림이 삽화로 쓰일 정도였다니 말이다. 또한 유명 미술학교인 아카데미 콜라로시에서 디자인을 전공한 그녀는 자신의 옷과 장신구를 직접 디자인해 만들어 입을 정도로 뛰어난 감각과 예술적 열정을 지녔었다. 하지만 1917년, 그녀 나이 19세에 열네 살 연상인 33세의 가난한 화가 모딜리아니를 만나면서 모든 게

바뀌었다. 어쩌면 우리는 이들의 만남으로 모딜리아니를 얻은 대신 촉망받던 또 한 명의 예술가를 잃었는지 모른다.

파리 몽파르나스Montparnasse의 한 카페에서 운명적으로 만난 미남 화가와 미술학도. 그들은 즉각 사랑에 빠졌고 함께 살기 시작했다. 1년 뒤에는 딸도 낳았다. 그들은 연인이면서 동시에 예술적 동지였다. 함께 사는 3년간 서로 끊임없이 영향을 주고받으며 예술가로 성장했다. 잔 에뷔테른은 원래 거친 붓 터치와 강한 색감을 사용한 풍경화와 정물화를 주로 그렸지만 모딜리아니를 만나면서 인물화 위주로 작업을 전환했다. 모딜리아니 역시 잔을 모델 삼아 어느 해보다 왕성하고 수준 높은 작품을 만들어냈다. 그러나 둘의 관계가 순탄치만은 않았다. 일단 모딜리아니를 만날 당시에 잔은 미성년자였다. 당연히 잔의 집안에서 둘의 만남에 분노했고, 심지어 딸이 모딜리아니에게 납치당한 것이나 마찬가지라고 생각했다. 이는 잔의 사후인 1923년 3월 28일, 에뷔테른의 부모가 공증인 앞으로 보낸 문서에서도 엿볼 수 있다.

1898년 4월 6일에 태어난 잔 에뷔테른은 모딜리아니와 동거하기 전까지는 파리에서 우리와 함께 살았습니다. 1917년 7월에 딸은 리보르노 출신으로 파리에 살던 모딜리아니라는 이탈리아 화가를 알게 되었습니다. 둘은 서로 사랑했지만 우리에게 알리지 않았고, 결국 이 화가가 딸을 집에서 나오도록 설득한 것입니다. 딸은 우리에게 이 사실을 수개월 간 숨겼지만 종종 집으로 돌아오기도 했기 때문에 그 외에는 시골의 친척집에 가 있을 것이라고 믿었습니다. 하지만 딸은 다음해 3월까지도 엄마에게조차 임신한 사실을 숨겼습니다. 우리는 모딜리아니로부터 우리

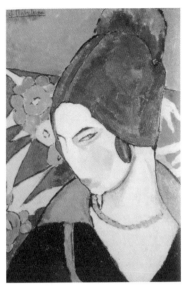

잔 에뷔테른, 〈자화상〉, 1916∼17년, 종이에
유채, 제네바 프티팔레 미술관 소장,

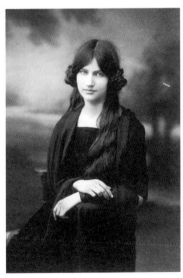

아메데오 모딜리아니(왼쪽)와 그의 '불멸의 연인' 잔 에뷔테른.

를 걱정시키지 않겠다는 각서를 받아 딸이 그와 함께 살도록 허락했습니다. 딸은 11월 29일에 니스에서 여자아이를 출산했고 제 엄마의 이름을 따서 잔이라고 이름 지었습니다.

에뷔테른의 부모가 둘의 만남에 얼마나 차가운 태도를 보였을지 짐작할 만하지만 두 사람은 사랑의 힘으로 간신히 관계를 허락받았다. 하지만 불행하게도 이들의 사랑 앞에는 더 험난한 장애물이 펼쳐져 있었으니, 바로 죽을 때까지 그들을 끊임없이 괴롭혔던 가난과 모딜리아니의 병이다.

모딜리아니의 짧은 생에는 늘 죽음의 너울이 드리워 있었다. 1884년 이탈리아 토스카나 지방의 리보르노Livorno에서 유대인 집안의 막내로 태어난 모딜리아니는 죽을 때까지 병마에 시달렸다. 열한 살이 되던 1895년 늑막염에 걸린 것을 시작으로 열네 살에는 장티푸스와 폐렴을 차례로 앓았는데, 재미있는 사실은 그가 이 병으로 인해 자신의 장래 희망을 드러내게 되었다는 것이다. 그의 어머니 에우제니아 가르신이 남긴 방대한 일기에 그 기록이 남아 있다.

장티푸스의 고열에 들떠 데도(모딜리아니의 애칭)가 예술가가 되고 싶다고 헛소리를 했다. ……환영 속에서 이야기로만 들었던 피렌체의 파라초 피티와 우피치에 있는 그림들을 격찬하며 그것을 보러갈 수 없다고 흐느꼈다.

에우제니아는 아들의 건강이 회복되는 대로 피렌체에 함께 가기로

약속했다. 그리고 정말 기적처럼 병상에서 일어난 그에게 약속을 지켰다. 그녀는 모딜리아니를 리보르노 미술학교에 입학시켰을 뿐 아니라 리보르노에서 가장 훌륭한 미술교사이자 화가인 굴리엘모 미켈리 Guglielmo Micheli의 수업을 받게 하는 등 아들의 미술공부를 적극적으로 뒷바라지했다. 이어 그녀는 1900년 9월 결핵에 걸려 의사도 포기한 모딜리아니를 데리고 카프리, 나폴리, 피렌체 등으로 요양 여행을 다니기도 했다. 이때 모딜리아니는 이탈리아의 위대한 박물관들을 구경했고 고전미술 거장들의 작품을 보며 깊은 감명을 받았다고 한다. 그 덕분일까? 그는 다시 죽음에서 생환했다. 항생제도 없던 그 시대에는 결핵에 걸리면 누구도 살아나기 어려웠다. 그 때문에 모딜리아니는 자신이 보통 사람과는 다른 특별한 존재라고 여겼다. 이런 생각은 그가 1913년 6월 친구이자 의사인 폴 알렉상드르Paul Alexandre에게 보낸 편지에서도 엿볼 수 있다. 이 편지에서 모딜리아니는 스스로 '되살아난 자'라고 서명을 하고 '행복은 심각한 얼굴을 한 천사'라고 정의했다. 심각한 병에 시달렸지만 마침내 되살아나 그토록 사랑한 예술과 동고동락하고 있는 그만이 정의할 수 있는 행복론이었다고 할 수 있다.

이렇게 '부활자' 모딜리아니는 1906년, 마침내 예술가들의 메카인 프랑스 파리에 입성한다. 두드러진 미모, 빛나는 지성, 예술적 능력에 대한 자기 확신, 무엇보다 신이 병마까지 거두어갈 만큼 특별히 선택받은 인간이라는 우월감. 이 모든 것이 모딜리아니에게 지나친 자신감을 안겨주었던 것일까? 몽마르트르 특유의 무질서한 생활에 너무도 쉽게 몸을 던진 그는 파리에 도착한 지 1년도 안 되어 소문난 보헤미안 방랑자가 되었다. 술과 코카인과 마약과 담배에 찌들어 길바닥에 쓰러져 자

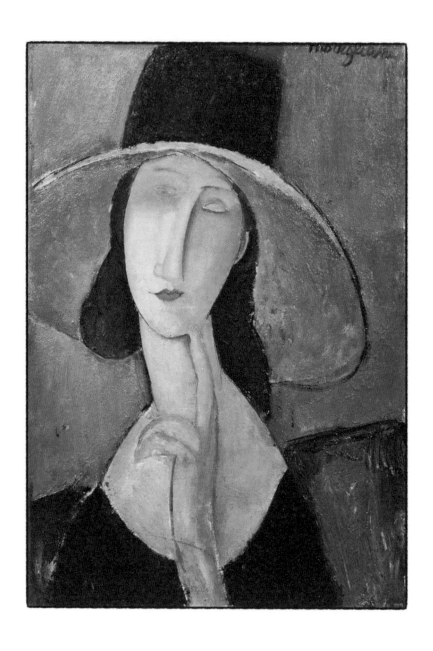

모딜리아니, 〈큰 모자를 쓴 잔 에뷔테른〉, 1918~19년,
캔버스에 유채, 개인 소장.

기도 하고 병 때문에 아틀리에에서 쓰러지기도 했다.

　무절제한 생활은 가뜩이나 병약했던 모딜리아니의 건강을 해치고 필연적으로 가난을 불렀다. 그럼에도 자기만의 독자적인 예술세계를 차차 정립해간 모딜리아니는 처음이자 마지막인 개인전마저 완전히 실패로 마친 불행한 화가였다. 아마도 모딜리아니는 이 전시회에 온 희망을 걸었을 것이다. 하지만 누드화의 표현이 지나치게 대담하고 외설스럽다는 이유로 작품을 압수당하는 스캔들까지 남긴 채 끝나버리고 만다. 그는 그렇게 평생 성공을 모른 채 살았다.

　어쩌면 그에게 건강이 더 오래 허락되었더라면 뛰어난 재주가 만개해 말년에는 세상의 인정을 받았을지도 모른다. 에뷔테른 초상화를 비롯해 그가 죽기 직전에 남긴 여러 뛰어난 작품들을 보면 그 사실이 더욱 애석하게 느껴진다. 그러나 1919년, 모딜리아니는 결국 그의 생명을 앗아갈 신장염과 결핵에 연달아 걸려버린다. 이때 잔은 둘째아이를 임신 중이었다.

모딜리아니의
영원한
연인

　이번만은 병마가 자신을 그냥 지나치지 않으리라는 예감에 사로잡혔던 것일까? 모딜리아니는 죽기 직전에 자화상을 그린다. 뛰어난 초상화가였음에도 정작 자기 얼굴은 그리지 않았던 그가 마지막

작품으로 자화상을 남긴 것이다. 그림 속의 그는 두꺼운 갈색 코트와 회색 목도리로 몸을 꽁꽁 싸맸지만 오른손에는 자신이 화가라는 사실을 증명하듯 팔레트를 들고 있다. 결핵 때문에 생사를 넘나들던 시기라 얼굴이 해쓱하지만 표정만큼은 달관한 듯 편안하게 표현되었다. 이 자화상에 대해 스위스의 저널리스트 마누엘 가서Manuel Gasser 는 다음과 같은 기록을 남겼다.

그것은 우리에게 전해지고 있는 이 시절의 사진과는 너무나 닮지 않았다. 오히려 화가의 죽은 얼굴에서 옮겨놓은 데스마스크death mask 와 똑같다는 사실에 아연해지는 것이다.

데스마스크는 사람이 죽은 직후의 얼굴을 밀랍이나 석고로 본떠서 만드는 안면상이다. 실제로 자화상 속 모딜리아니의 얼굴에는 이미 죽음의 그림자가 짙어 보인다. 완전히 뜨지도, 그렇다고 감지도 않은 두 눈. 삶과 죽음의 경계선에서 외줄타기를 하듯 모든 것을 관조한 표정. 아마도 그는 이 자화상이 자신의 마지막 작품이 되리라고 예감했던 듯하다.

이윽고 운명의 해가 밝았다. 1920년 1월, 모딜리아니의 아틀리에를 방문한 지인들은 얼음장같이 차가운 방에서 모딜리아니가 고열로 괴로워하며 침대에 누워있는 것을 발견했다. 주위에 빈 포도주 몇 병과 반쯤 열린 정어리 통조림이 뒹굴고 있는 가운데, 그는 각혈을 하고 옆에서 임신 9개월의 잔이 조용히 웅크리고 앉아 그를 지켜보고 있었다고 한다. 지인들이 모딜리아니를 급하게 병원으로 옮기던 중 그는 "이

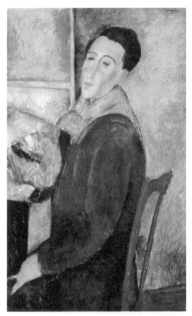

모딜리아니, 〈자화상〉, 1919년, 캔버스에 유화,
상파울루 대학 현대미술관 소장.

탈리아여, 사랑하는 이탈리아여Italia, Cara Italia "라는 중얼거림을 끝으로
의식을 잃고 말았다. 이때 잔의 심정은 어땠을까? 전해오는 자료에 따
르면, 모딜리아니가 입원한 동안 인근 여관에서 숙박했던 잔은 늘 베
개 밑에 면도칼을 두고 잠들었다고 한다. 다가올 그의 죽음에 대비해
그녀 역시 세상을 떠날 마음의 준비를 했던 셈이다.

　모딜리아니는 결국 1920년 1월 24일 밤 결핵성뇌막염으로 자선병
원 침대 위에서 35세의 짧은 생애를 마감한다. 소식을 듣고 정신없이

(왼쪽) 잔 에뷔테른, 〈잠을 자고 있는 모딜리아니〉, 1920년, 종이에 연필, 개인 소장.
(오른쪽) 잔 에뷔테른, 〈병상에 누워있는 모딜리아니 I〉, 1920년, 종이에 연필, 개인 소장.

뛰어온 잔은 마치 넋 나간 자의 모습과 같았다고 전해진다. 모딜리아
니의 주검을 으스러지게 껴안고 짐승처럼 우는 잔을 아무도 떼어놓을
수 없었다. 차갑게 식어버린 연인과 긴 입맞춤을 끝내고 비로소 몸을
일으킨 그녀를 모두가 걱정했지만, 결과는 앞서 본 것처럼 비극으로
끝났다. 그녀는 죽음의 나라까지 동행하는 '모딜리아니의 영원한 연
인' 자리를 택했다. 생전에 모딜리아니에게 했다는 "천국에서도 당신
의 모델이 되어드릴게요"라는 약속을 지킨 셈이다.
　이후 두 번의 장례식이 치러졌다. 하나는 파리 교외 묘지에 매장된

젊은 부인을 위한 작은 장례였고, 다른 하나는 페르 라세르 묘지에서 열린 성대한 장례식이다. 충격적으로 딸을 보내버린 잔의 집안에서는 두 사람의 시신을 합장하는 것조차 허락하지 않았다. 그러나 거듭된 지인들의 요청으로 이 '불멸의 연인들'은 10년 후 비로소 페르 라세르 묘지에 합장하게 된다.

모딜리아니와 잔이 모두 세상을 떠난 뒤 그들이 생전에 남긴 작품들이 공개되었다. 그중에는 병상에 누워있는 모딜리아니를 그린 잔의 스케치도 있었다. 투병 중인 모딜리아니를 평온한 느낌으로 그렸다는 점에서, 앞서 본 모딜리아니의 자화상과 느낌이 비슷하다. 어쩌면 모딜리아니는 다가오는 죽음에 대해 체념하고 달관한 느낌의 자화상을 그려 그녀에게 보여줌으로써 이별을 준비했는지 모른다. 혼자 남겨질 그녀에게 줄 수 있는 유일한 선물, 그것이 평소 잘 그리지도 않던 자화상을 굳이 그린 이유가 아니었을까? 하지만 그녀는 아이를 데리고 씩씩하게 잘 살겠다는 말 대신에 마치 데스마스크 같은 연인의 스케치로 그의 선물에 응답했다. 충격적으로 삶의 종지부를 찍은 그녀의 선택은 결코 우발적이지 않았던 셈이다.

죽음이 삶에게
사랑을
고백하던 날

에곤 실레

1918년 10월 오스트리아 빈. 4년 전에 시작된 제1차 세계대전의 여파로 사람들은 모두 지쳐있었다. 모자란 물자와 식량, 스트레스로 인해 허약해질 대로 허약해진 국민들 앞에 설상가상으로 스페인독감이 들이닥쳤다. 이 유행성 독감에 사람들은 속절없이 목숨을 잃었다. 독감이 유럽 전역을 휩쓴 몇 달 사이에 사망한 사람 수가 1917년 한 해 동안 전쟁으로 인한 희생자 수보다 많았다고 하니, 당시 스페인독감의 맹위가 어떠했는지 짐작하고도 남을 일이다.

이 전염병의 마수가 한 전도유망한 화가의 집에도 뻗쳤다. 오스트리아의 표현주의 화가 에곤 실레Egon Schiele, 1890~1918는 자신의 아이를 임신한 아내 에디트 실레Edith Schiele가 스페인독감에 걸리자 간병을 시작한다. 정성스럽게 간호해도 상황이 나아지지 않자 그는 어머니에게 다음과 같은 편지를 보낸다.

9일 전 에디트가 스페인독감에 걸려 폐렴을 앓고 있습니다. 그녀는 지

금 임신 6개월인데 상태가 아주 절망적이어서 목숨이 위태롭습니다. 저는 최악의 사태에 대비해 마음의 준비를 하고 있습니다. 고통에 겨운 가쁜 호흡이 계속되고 있습니다.

이 젊은 부부는 비록 인정하고 싶지는 않았겠지만 이별을 준비해야 했다. 에디트는 죽기 전날 떨리는 손으로 적어 잘 읽기도 어려운 쪽지 글을 남겼다. 남편에게 보내는 마지막 말이었다.

나는 당신을 영원히 사랑해. 그리고 당신을 항상 더 많이, 무한히 사랑해. 당신의 에디트.

이에 답하듯 실레는 그녀의 마지막 모습을 화폭에 담았다. 검정 초크로 스케치한 에디트의 모습은 이미 생기를 잃었다. 머리카락은 헝클어지고 퀭한 눈은 초점이 흐리다. 남편을 향해 힘없이 고개를 돌린 임산부는 이때 무슨 생각을 했을까? 뱃속 아이와 함께 세상의 끈을 놓아야 하는 슬픔과, 홀로 남을 남편에 대한 안타까움이 뒤섞인 표정으로 물끄러미 실레를 보고 있는 듯하다. 하지만 이때 에디트도, 실레도 몰랐을 것이다. 죽기 전의 에디트를 스케치한 이 그림이 실레의 마지막 작품이 되리라는 사실을.

실레는 그림 한 귀퉁이에 '27일 밤 10시'라고 날짜와 시각을 적은 후 밤을 꼬박 샜다. 이윽고 아침 8시에 에디트는 눈을 감았다. 실레는 에디트가 생전에 좋아했던 꽃을 넘치도록 주문하고 통곡 속에 장례식을 치렀다. 그런데 그는 에디트가 죽기 전에 매제에게 이런 말을 했다고 한다.

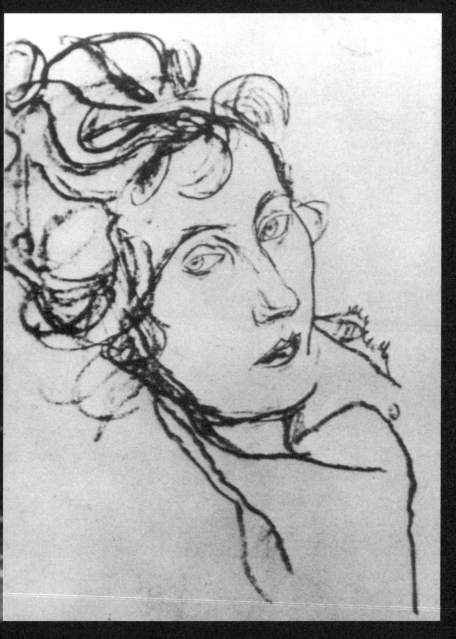

에곤 실레, 〈죽기 직전의 에디트 실레〉, 1918년,
종이에 검정 초크, 빈 레오폴트 미술관 소장.

내 앞에 큰 무언가가 있는데 나는 그것이 무엇인지 모르겠어.

'그것'이 무엇인지 밝혀지는 데는 그리 긴 시간이 필요하지 않았다. 잔인하게도 스페인독감은 아내와 뱃속 아이의 목숨을 가져간 것으로 모자라 실레의 목줄까지 움켜쥐었다. 공동묘지에서 집으로 돌아오는 길에 실레는 몸이 갑자기 오싹해지는 것을 느꼈다. 그리고는 바로 몸 져누워 에디트가 죽은 지 3일 만인 1918년 10월 31일에 그 역시 세상을 떠난다. 아내와 6개월 된 태아, 실레, 이렇게 세 생명이 사라지는 데는 불과 4일밖에 걸리지 않았다. 이때 실레의 나이 28세였다.

도덕적
이중성을
고발하다

● 에곤 실레는 1890년 6월 12일, 오스트리아 빈에서 40킬로 미터 떨어진 도나우 강변의 작은 도시 툴른Tulln에서 태어났다. 그의 집안은 대대로 오스트리아-헝가리제국 철도에서 고급 관료로 일했으며 아버지 역시 툴른 역장이었다. 그 덕분에 실레는 역청사 사택에서 경제적 불편 없이 안락한 분위기 속에서 자랐다. 비록 가난은 몰랐지만 실레의 집안에도 걱정거리가 하나 있었는데 바로 아버지의 병이다. 아버지 아돌프는 성병인 매독을 앓으면서 정신이상 증세에 시달렸다. 어린 실레는 자신도 알아보지 못하는 아버지를 위해 식탁을 차려야 했

고, 심지어 아버지의 편집증적인 강요로 식사 때마다 오지도 않는 손님을 위한 자리까지 마련했다. 이어서 아버지가 노발대발하며 쏟아내는 분노를 고스란히 받아내는 것으로 식사가 끝나고는 했다. 그 와중에 집에서 보관하던 철도채권과 돈을 아버지가 모조리 불태워버리는 사건이 발생한다. 한순간에 집안을 가난해지게 만든 아버지는 1905년 신경성 매독에 의한 진행성 마비로 사망하고 만다.

집안에서는 당연히 하나밖에 없는 아들 실레가 철도청 관료로서 아버지 뒤를 이어주기를 바랐다. 하지만 실레는 반대를 무릅쓰고 16세가 되는 1906년에 빈 미술 아카데미에 입학한다. 어린 시절부터 그림을 그릴 때 가장 행복했다는 것을 그 자신이 잘 알았기 때문이다. 그때부터 실레가 탐구했던 미술세계의 주제가 바로 성性이었다. 아버지의 목숨까지 앗아가고 집안에 그늘을 드리웠던 병, 그 근원에 자리한 성의 세계에 복수라도 하려는 듯 실레는 성적인 주제를 전면에 내세워 적나라하고 자극적으로 묘사했다.

예컨대 누드는 당시 화가들에게도 보편적인 주제였지만 모델의 성기만큼은 볼 수 없도록 몸을 옆으로 튼다든가 손으로 가리게 하는 등 직접적인 표현을 피했다. 하지만 실레는 이런 금기를 깨고 관람자가 여성의 성기를 자세히 볼 수 있도록 노골적이고 과감하게 표현했다. 그러나 그의 누드는 자연색과 동떨어진 독특한 색감과 선명한 윤곽선, 거칠고 뒤틀린 터치로 인해 생명이 넘치는 에로티시즘과는 거리가 멀었다. 오히려 실레는 병들고 비틀린 죽은 몸뚱어리를 해부학 실습대에 올려놓고 마치 붓이 아니라 메스를 가지고 작업하듯 그림을 그렸다. 그의 손에서 육체는 과감하고 집요하게 파헤쳐졌다.

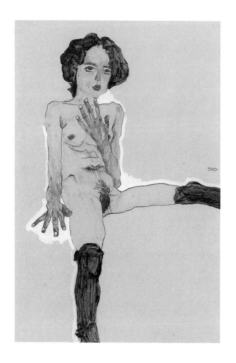

에곤 실레,
〈검은 스타킹을 신은 채 앉은 여인의 누드〉,
1910년, 종이에 수채와 연필,
뉴욕 노이에 갤러리 소장.

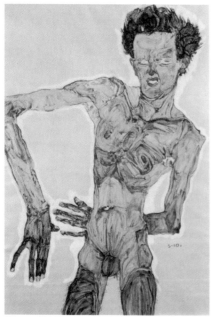

에곤 실레, 〈벌거벗은 자화상〉, 1910년,
종이에 과슈·수채·연필·흰색 하이라이트,
빈 알베르티나 미술관 소장.

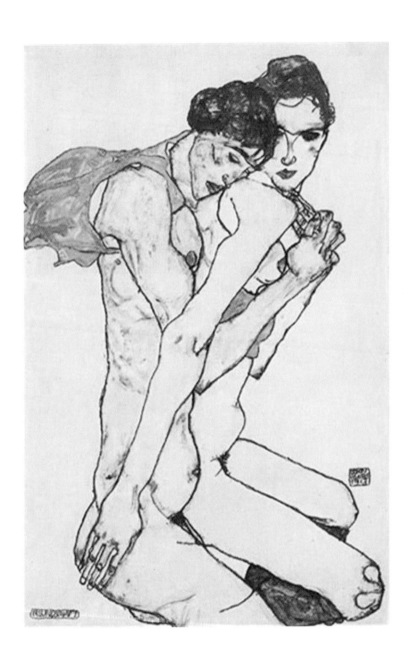

에곤 실레, 〈우정〉, 1913년,
종이에 연필과 수채·과슈, 뉴욕 노이에 갤러리 소장.

실레의 작품들은 일단 세상에 나오면 그가 의도했든 의도치 않았든, 사람들 사이에 전염병처럼 번져있던 타락과 위선, 도덕적 이중성을 고발하는 역할을 했다. 미술평론가 아르투르 뢰슬러에 따르면, 어느 날 실레를 방문한 한 변호사는 드로잉 몇 점을 구입하면서 "제게 보여준 것보다 더 진한 것이 있을 것으로 압니다"라고 말했다고 한다. 그는 좀 더 선정적인 누드화를 원한 것이다. 실레의 그림 〈우정〉에도 비슷한

사진작가 안톤 요제프 트루카가 1914년에 찍은 에곤 실레.

일화가 얽혀있다. 이 작품을 독일 뮌헨에서 전시하려 했을 때 전시관장으로부터 흥미로운 거절 편지를 받았다. 그는 실레에게 "너무 노골적인 묘사 때문에 작품을 절대로 사람들에게 보여줄 수 없다. 이 그림은 관습과 미풍양속을 해친다"고 썼다. 하지만 관장은 단락을 바꾼 뒤 "하지만 본인은 그 작품을 구매하고 싶다"고 본심을 드러냈다. 이 같은 일화가 실레의 명성을 드높여주었던 것은 물론이다.

무엇보다 실레는 자신의 능력에 대한 확신과 성공에 대한 믿음이 있었다. 1911년 1월, 의사이자 후원자인 오스카 라이헬에게 이런 편지를 보낼 정도였다.

(제 작품이) 빈이 배출한 근대 최고 미술작품인 것은 분명합니다. ……이게 엄연한 사실인데 그걸 굳이 숨겨야 할 이유가 있을까요?

실레는 세상이 결국은 자신의 천재적 재능을 인정할 것이라고 믿으며 사진 한 장도 허투루 찍지 않았다. 그리하여 오늘날 우리가 보고 있는 사진 속의 실레는 잘 연출된, 자신만만한 젊은이의 모습으로 남아있다. 흰색 와이셔츠에 넥타이, 단정한 머리에 깔끔한 수염, 득의양양한 표정까지.

파랑새처럼
사라져버린
행복과
명성

그런 '천재 실레'에게 어울리는 반려자는 누구였을까. 적어도 발리 노이칠Wally Neuzil은 아니었다. 발리는 애초 실레가 존경하고 따르던 화가 구스타프 클림트Gustav Klimt의 모델로 활동하다가 1911년부터 실레의 모델이자 연인이 된 여인이다. 실레는 1915년까지 발리와 함께 사는 동안 그녀를 모델로 파격적인 누드화를 자유롭게 그릴 수 있었고 이 시기 실레의 에로티시즘은 절정에 달했다. 발리는 충실한 모델이면서도 집안의 잡다한 일까지 도맡아 하는 헌신적인 아내 역할을 해주었다. 청소년들을 유혹하는 포르노물을 그린다는 죄목으로

실레가 3주간 노일렝바흐 감옥에 구류되었을 때도, 발리는 면회금지에도 굴하지 않고 매일 찾아가 실레와 창살 사이로 대화를 나누었다. 하지만 실레는 결혼만큼은 부르주아 가정의 교양 있는 여자와 하겠다는 생각을 떨치지 않았다. 그의 배필로 어울리는 여인은 에디트 하름스였다. 에디트의 아버지도 은퇴하기 전까지 철도청 공무원으로 근무했으므로, 실레에게는 그 집안 여인과 결혼하는 것이 편안했을지 모른다. 1915년 2월, 실레는 후원자인 뢰슬러에게 이렇게 편지를 보냈다.

저 결혼할 생각입니다. 다행히 상대는 발리는 아닐 것 같네요.

에디트와의 결혼을 결심한 실레는 평소 발리와 즐겨 찾던 카페로 발리를 불러내 이별을 통보했다. 이 자리에서 실레는 발리가 원한다면 계속해서 자신의 애인으로 남아도 되며, 매년 여름마다 만나 둘이서만 여행하자는 염치없는 제안을 했다. 발리는 담배에 불을 붙이고 연기를 가슴 속까지 깊이 들이마셨다가 뱉은 후 눈물도 보이지 않고 그대로 작별을 고하고 떠났다고 전해진다. 이후 그녀는 적십자에 종군간호병으로 지원해 1차 세계대전 전방에 투입되었고, 1917년 급성 감염성 질환인 성홍열에 걸려 발칸 반도의 야전병원에서 23세의 짧은 생을 마친다. 실레의 성공 인생에 '걸리적거리는' 여인이 전장에서 분투하다 숨을 거두는 동안, 그는 출세에 더 바짝 다가가게 된다. 결혼과 함께 안정된 삶을 시작하고 싶었던 실레는 발리와 헤어지고 얼마 지나지 않은 1915년 6월 17일에 에디트와 결혼한다. 결혼하자마자 전장에 징집되지만 1916년 9월 베를린의 평론지 《디 악티온》이 그에게 호의적인 특

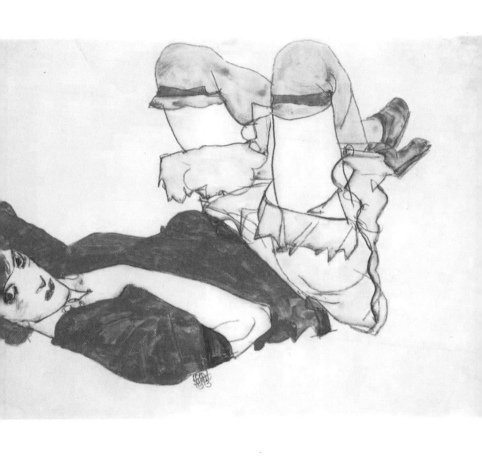

에곤 실레, 〈붉은 블라우스를 입고 무릎을 치켜든 발리〉, 1913년,
종이에 과슈·수채와 연필, 뉴욕 세인트 에티엔느 미술관 소장.

집기사를 실으면서 오히려 명성이 더 높아졌다. 그 덕분에 실레는 파격적인 대우를 받았다. 1917년 군인 신분으로 빈에 있는 황실 및 왕실 전사박물관에 파견되어 근무하게 된 것이다. 전쟁의 한가운데에서도 실레는 자신의 경력을 일구는 데 박차를 가한다. 1918년 3월에는 빈 분리파의 정기전시회인 〈빈 시세션〉에 회화 19점과 수채 드로잉 29점을 출품했는데, 놀랍게도 출품작 대부분이 팔려나가는 성공을 거둔다. 언론의 호평도 잇따랐다.

그는 매우 놀랍고도 존경을 표하지 않을 수 없는 재능이 있다. ……클림트의 작품에는 무한한 부드러움, 대단한 민감함, 여성적인 상냥함이 있지만 실레의 작품은 원기 왕성함과 남성적인 과격함으로 가득 차 있다. 클림트는 히스테리컬하고 호색적이며 달콤하고 요염한 관능성과 죄책감을 드로잉하고 물감을 바르지만, 실레는 궁극적인 부도덕과 최대의 비행, 도덕심과 부끄러움을 모두 떨쳐버리는 창조물로서의 여인을 드로잉하고 물감을 바른다. 그의 예술은(이는 분명 예술이다!) 미소를 짓지 않으며 가공할 만한 일그러뜨림으로 이를 드러내고 우리를 경악하게 만든다.

전시회가 끝난 후 실레는 빈 부르크 극장의 벽화를 의뢰받았고, 오스트리아 국립 갤러리에서 실레가 그린 에디트 초상화를 구입해간 뒤로 초상화 주문이 다시 몰려들었다. 수집가들은 실레가 미처 완성하지 못하고 아틀리에에 세워놓았던 큰 그림들까지 사들였다. 그의 드로잉 가격은 세 배나 뛰었고 실레는 폭증하는 업무를 처리하기 위해 따로

비서를 고용해야 할 정도였다. 이제 누구도 실레가 빈을 대표하는 '클림트의 후계자'라는 사실을 의심하지 않았다. 그가 그토록 열망했던 명성과 한동안 걱정 없이 살 수 있는 돈이 비로소 찾아온 것이다. 실레와 에디트는 빈 서쪽 교외 지역에 정원과 커다란 이층 작업실이 딸린 집을 장만했다. 이제 그들은 행복하게 살 일만 남았다. 당시 실레가 느낀 행복감을 증명하는 작품이 바로 그의 마지막 유화인 〈가족〉이다.

그림 속 남자가 실레의 초상인 것으로 보아 그는 이 작품에서 자신의 인생을 얘기하고 있는 것이 분명하다. 그가 통제되지 않던 정열을 제어하고 드디어 안정을 찾았음을 얼굴 표정에서 역력히 읽을 수 있다. 실레는 오른손을 왼쪽 심장에 얹고 마치 가정의 평화를 선서하는 듯하다. 반대쪽의 위로 들린 팔은 가족을 보호하기 위해 펼친 날개처럼 묘사되었다. 그의 다리는 여인을 둘러앉고, 여인의 풍만한 두 다리는 맑은 표정의 아이를 감싸고 있다. 그들은 형태적으로나 정서적으로 서로 맞물려 하나가 된 모습이다.

그림을 그릴 당시 실레는 에디트가 임신한 사실을 모르고 있었다고 한다. 그래서 애초에는 지금 아이가 있는 자리에 꽃다발을 그려 〈웅크리고 앉은 한 쌍〉이라는 제목으로 완성했지만, 나중에 에디트가 임신한 사실을 알고서 아이를 뒤늦게 덧그려 넣었다. 아이의 모습을 그리며 실레는 새로운 가족의 탄생에 대한 희망에 부풀었을 것이다. 하지만 이상하게도 〈가족〉에 등장하는 세 인물의 시선은 각자 다른 방향으로 흩어져 있다. 어쩌면 실레는 이 기쁨을 다 맛보지 못할 것이라는 예감을 했던 것일까?

덧그린 그림의 물감이 채 마르기도 전에 실레 가족에게 스페인독감

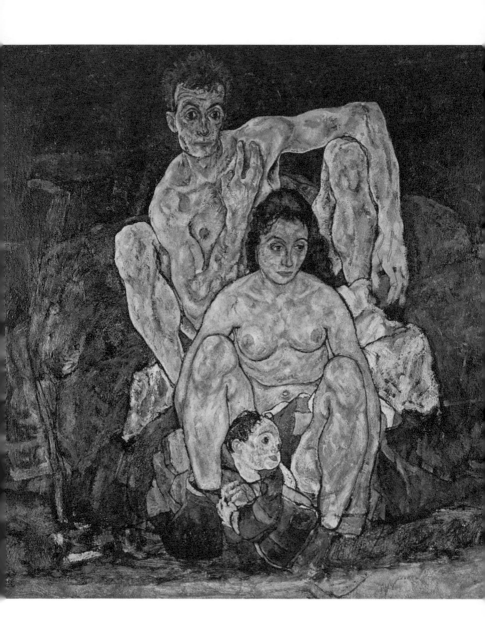

에곤 실레, 〈가족〉, 1918년,
캔버스에 유채, 오스트리아 국립미술관(벨베데레 궁전 내) 소장.

이 덮쳤다. 실레가 받은 승리의 월계관은 재빨리 장례식의 화환으로 바뀌었다. 그가 일평생 추구했던 행복과 명성이 마침내 손에 쥐려고 하자마자 파랑새처럼 훌쩍 날아가버렸다. 그가 그린 〈가족〉의 모델들은 그렇게 한꺼번에 거짓말처럼 이 세상에서 사라지고 말았다.

환희처럼
슬픔처럼,
이별

에드워드 호퍼

초록 숲으로 둘러싸인 커다란 무대 위에 두 코미디언이 등장했다. 아마도 코미디언들은 공연이 끝난 후 관객들의 박수 세례가 이어지자 고마움을 표시하기 위해 무대 인사를 하는 중인 것 같다. 그런데 자세히 살펴보면 이 희극배우들의 얼굴은 바로 그림을 그린 장본인인 미국의 화가 에드워드 호퍼Edward Hopper, 1882~1967와 그와 평생을 함께한 반려자 조 호퍼Josephine N. Hopper, 1883~1968이다. 주름 장식이 달린 흰 의상을 입은 부부는 마치 인생이라는 무대에서 한바탕 잘 놀다가 퇴장하는 자신들을 지켜봐준 사람들에게 경의를 표하듯 가슴에 손을 올리고 허리를 굽혀 인사하고 있다. 이 그림은 실제로 호퍼 부부의 삶에서 고별인사가 되었다. 그렇다면 호퍼는 이 그림이 자신의 마지막 작품이 될 줄을 알고 있었던 것일까?

이를 증명하듯, 호퍼가 〈두 코미디언〉을 완성시킨 뒤 아내 조는 뉴욕 휘트니 미술관의 큐레이터에게 작별인사 같은 편지를 썼다.

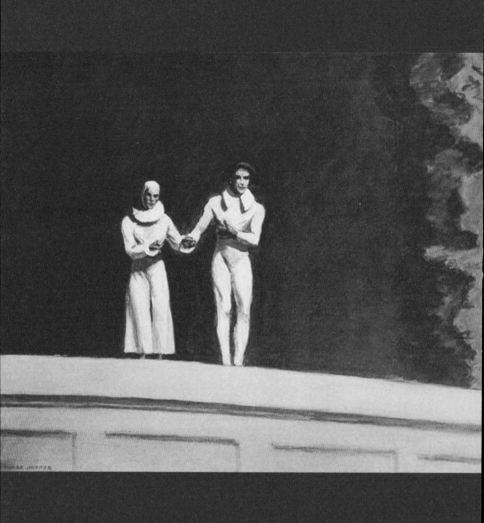

에드워드 호퍼, 〈두 코미디언〉, 1965년,
캔버스에 유채, 개인 소장.

에드워드 호퍼가 무언극 〈포이니언트〉의 두 등장인물이 어두운 무대에 서 있는 그림을 그렸어요. 75×100cm 크기의 아름다운 유화랍니다. ······ 우리는 당신처럼 아름다운 사람들이 잘 있기를 바랍니다. 최근 우리 주변에서 일어난 죽음은 살아있음이 소중하다는 것을 깨닫게 했지요. 살아있는 것들이 정말 한없이 귀하다는 것을요. 여기, 바로 지금, 살아있다는 게 정말 좋고 아름답다는 생각이 들어요.

눈여겨볼 만한 것은 호퍼가 세상에 띄우는 마지막 편지 같은 이 그림에서 아내인 조 호퍼를 비중 있게 등장시켰다는 점이다. 그림 속에서 아내의 손을 꼭 잡고 있는 호퍼는, 그녀를 만족스럽게 끝낸 연극 무대에서 스포트라이트와 영예를 나누는 동반자로 그렸다. 그럴 수밖에 없었을 것이다. 조는 호퍼의 화가 인생에서 절대 빼놓을 수 없는 존재였기 때문이다. 조는 호퍼의 친구이자 비평가이고 매니저였으며 그 자신도 화가였다. 그리고 호퍼의 작품에 등장하는 여성 인물의 모델로 활발하게 공동 작업을 한 파트너이기도 했다. 주로 고독한 현대인의 모습을 화폭에 옮긴 호퍼이지만 그 자신은 외롭지 않게 살았다. 조가 곁에 있었기 때문이다.

어찌 보면 조에게 띄우는 쑥스러운 고백 같기도 한 이 그림이 탄생하기까지, 두 사람은 어떤 색깔의 삶을 살았던 것일까?

도시적
고독을
재현하다

20세기 도시인의 고독을 가장 정직하게 그려낸 작가로 평가받는 미국의 대표적인 사실주의 작가 에드워드 호퍼는 1882년 7월 22일 미국 뉴욕 주의 소도시 나이액Nyack에서 태어났다. 그는 다섯 살에 스케치를 시작했을 정도로 일찍이 미술 분야에 두각을 나타냈다. 가족의 증언에 따르면 어린 호퍼는 군인 모양 인형을 오려서 자신의 미술 상자를 장식하고는 예언하듯 '미래의 화가'라고 새겨놓았다고 한다. 호퍼는 성장하면서 점점 화가가 되겠다는 결심을 굳혔는데 불행하게도 부모의 생각은 달랐다. 그들은 자식의 재능을 인정하기는 했지만 호퍼의 장래가 불안해지는 것을 염려했다. 그래서 그가 기왕이면 순수예술이 아닌 삽화를 배우는 학교에 진학할 것을 간청했고, 하는 수 없이 호퍼는 17세이던 1899년 가을에 뉴욕 일러스트레이션 통신학교에서 스케치 교육을 받기 시작한다. 그렇지만 이 학교는 '예술을 하고 싶은' 호퍼의 갈망을 채워주기에는 역부족이었다. 1년 후 호퍼는 부모에게 상업미술만이 아닌 순수예술까지 폭넓은 교육을 하는 학교로 전학시켜달라고 설득해 뉴욕미술학교에 입학했고, 1906년에는 예술의 메카로 불리는 프랑스 파리까지 다녀왔다.

그렇지만 삽화의 멍에를 쉽게 벗어날 수는 없었다. 파리에서 귀국한 호퍼는 기대와는 다르게 여전히 무명 화가 신세였고 그림을 내다팔 길이 없어 재정적 압력에 시달렸다. 1911년부터 그는 직업난에 '세일즈

맨'이라고 적기 시작했다. 이는 당시 상업미술의 기능과 기술을 팔아 돈을 벌어야 했던 미술가들이 스스로의 처지를 비꼬는 표현이었다. 달리 말해 그는 결국 삽화가가 된 것이다.

어떤 때는 돈 벌 일을 원하기도 했지만 동시에 그런 더러운 일은 하지 않겠다고 생각하면서 두어 번 사무실 주변을 돌다가 되돌아가고는 했다. ……내가 삽화에 진짜 흥미가 있었던 것은 아니다. 돈을 좀 벌기 위해 억지로 하게 된 것이다. 그게 전부다. 나 자신이 그 일에서 흥미를 찾으려고 무진 애를 썼다. 하지만 그것은 진심이 아니었다.

<div align="right">- 1956년 12월 인터뷰 중</div>

그렇게 자신의 꿈과는 다른 생활을 꾸역꾸역 이어가던 무명 화가는 한 여인을 만나면서 삶의 전환기를 맞았다. 역시 뉴욕미술학교를 졸업한 화가 조세핀 버스틸 니비슨Josephine Verstille Nivison이 그 주인공이다. 조세핀의 도움으로 호퍼는 비로소 출세의 날개를 달았다. 연애 기간이던 1923년 11월부터 첫 번째 기회가 찾아왔다. 조세핀은 브루클린 미술관으로부터 〈미국과 유럽 화가들의 수채화와 드로잉 그룹 전시회〉에 작품 6점을 출품해달라는 요청을 받고는 전시회 준비위원과 미술관장, 큐레이터에게 호퍼의 작품도 검토해볼 것을 제안했다. 그 결과 호퍼의 수채화 6점이 조세핀의 작품들 옆에 함께 전시되고, 막상 전시회가 시작되자 호퍼의 수채화들이 예상치 못한 열광적인 관심을 받았다. 이후에 열린 단독 전시회에서는 모든 작품이 팔려나가는 성공을 거두었다. 호퍼는 평범한 코트를 한 벌 사 입는 것으로 이를 조촐하게 자축했는

데, 아마 이때만 해도 성공이 계속해서 또 다른 성공을 낳을 자신의 미래를 예상하지 못했을 것이다.

1924년 7월 9일 호퍼와 조세핀이 부부가 된 후로 호퍼의 경력은 승승장구 그 자체였다. 그는 결혼한 다음 해에 로스앤젤레스 미술관, 시카고 아트 인스티튜트, 브루클린 미술관, 뉴욕의 휘트니 미술관과 내셔널 아트 클럽, 그리고 미국 현대미술의 중요한 딜러들인 케네디 앤드 컴퍼니와 웨이히 갤러리에서 연이어 동판화 전시회를 열었다. 시카고 아트 인스티튜트와 클리블랜드 미술관에서는 수채화도 전시했다. 이제야 호퍼는 오로지 회화 작업에만 집중할 수 있는 금전적 여유가 생겨 그토록 관두고 싶어 했던 일러스트 일을 때려 치울 수 있었다.

시대의 변화도 호퍼 편이었다. 다양한 미술실험이 난무하던 20세기, 그것도 추상표현주의가 한창 꽃을 피우던 미국 땅에서 호퍼는 고집스레 사실주의를 고수했다. 그 때문에 한동안 외면을 당할 수밖에 없었지만 두 차례의 세계대전과 경제공황을 거치면서 사람들이 미술을 대하는 태도가 변하기 시작했다. 열정적인 도시 찬양은 사라지고 도시의 병폐와 외로움에 관심을 돌리게 된 것이다. 사람들은 쓸쓸함과 무기력의 정취를 화폭에 재현해낸 호퍼의 작품에 주목하기 시작했고, 그는 단숨에 유명 화가가 되었다.

호퍼의 1942년 작 〈밤샘하는 사람들〉은 도시남녀들의 외로움을 표현한 작품으로, 그의 장기가 잘 드러난 역작으로 손꼽힌다. 마치 영화의 한 장면을 정지시켜놓은 듯한 뉴욕의 밤 늦은 레스토랑. 그림에 등장하는 인물 네 명은 저마다 상념에 빠진 채 자리를 뜰 생각을 하지 않고 있다. 레스토랑은 미국인의 일상에서 아주 친숙한 공간이지만 그

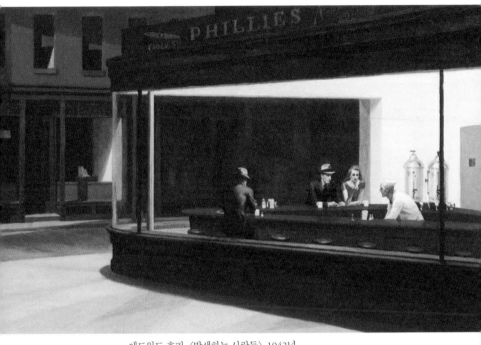

에드워드 호퍼, 〈밤샘하는 사람들〉, 1942년,
캔버스에 유채, 시카고 아트 인스티튜트 소장.

림 속에서는 바깥의 우울한 도시 분위기와 안의 밝은 조명이 대비되면
서 낯선 불안감이 극대화되고 있다. 레스토랑의 강한 불빛은 아마도
1930~40년대에 등장한 형광등 불빛을 표현한 것으로 보인다. 강한
불빛이 거리로 새어나오면서 도로에 기이한 빛을 드리우고 건물 모퉁
이에 위협적인 그림자를 짙게 남긴다. 바로 이 때문에 불 밝힌 레스토
랑 내부가 마치 피난처처럼 느껴진다. 레스토랑의 세부적인 표현을 과

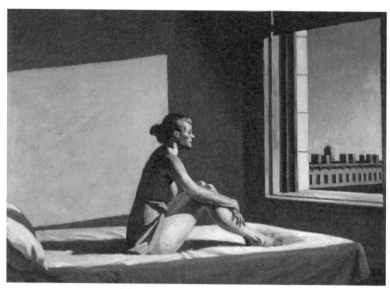

에드워드 호퍼의 〈아침의 태양〉, 1952년, 캔버스에 유채,
오하이오 콜럼버스 미술관 소장. 그림 속 여인의 모델은 바로 화가의 아내 조다.

에드워드 호퍼, 〈아침의 태양을 위한 습작〉, 1952년, 종이에 콩테와 연필,
뉴욕 휘트니 미술관 소장.

감히 생략함으로써 익명으로 살아가는 현대인의 고독과 단절을 더욱 강조한 느낌도 든다. 호퍼는 그림에 대해 이렇게 설명했다.

〈밤샘하는 사람들〉은 내가 밤거리를 어떻게 상상하는지를 잘 보여준다. 특별히 고독한 장소라는 생각을 가질 필요는 없다. 나는 장면을 극도로 단순화했으며 레스토랑을 넓게 그렸다. 아마도 무의식적으로 대도시에서의 고독을 그리고 싶었던 것 같다.

사랑과 미움을 포개며 성장한 부부

●　　　그러나 호퍼의 실제 삶은 그림과 달랐다. 그가 적막한 공간 속에서 고립된 인물의 소외감을 주로 그려냈던 것과 달리 그 자신은 놀랍도록 평온하고 정돈된 생활을 했다. 그는 초기 무명생활을 제외하고는 평생 삶에서 두드러진 굴곡이나 심리적인 갈등을 겪은 적이 없다. 거주지조차 옮기지 않았다. 그는 죽을 때까지 50년 동안 뉴욕 맨해튼 그리니치빌리지의 워싱턴 스퀘어 노스 3번지 꼭대기 층에 있는 스튜디오에서 살았다.

이렇듯 작품에만 몰입할 수 있는 최적의 안정된 환경을 유지할 수 있었던 것은 다름 아닌 아내 조의 헌신적인 내조와 희생 덕분이다. 그 자신도 화가였던 조는 호퍼가 영감이 떠오르지 않아 고통스러워할 때

면 자신이 먼저 그림을 그리기 시작해 호퍼가 다시 그릴 수 있도록 독려했다. 또한 그녀는 호퍼와 함께 그림 소재를 찾아 동서남북으로 돌아다니는 힘든 여행을 하고 책, 연극, 영화도 함께 보고 토론하는 지적인 동료였다.

게다가 조는 성실한 모델이기도 했다. 호퍼는 놀랍게도 오직 한 여성, 자신의 아내만을 여자 모델로 썼다. 세상을 살아가는 여인들의 다양한 모습을 조라는 한 여성으로 표현해낸 것이다. 그리하여 조는 수십 년간 온갖 상황과 역할을 부여받아 다양한 연령대의 여인을 연기하며 호퍼의 그림에 남았다.

물론 조 역시 누군가의 조력자로 남기보다는 스스로 예술가로 살고 싶어 했던 사람이다. 그녀는 독립된 정체성을 가진 화가였지만 호퍼와 결혼하면서부터 전통적인 아내 역할에만 얽매였다. 이런 상황에서 그녀가 겪은 내적 갈등이 1934년 친구에게 보낸 편지에 절절히 표현되어 있다.

> 내가 아주 행복하고 생기가 돌 때면 그림을 그리고 싶지만 호퍼는 먹어야 하지. 내가 어쩌다 그림 그리는 동안에는 더더욱 그래. 그러면 나는 화가 나지. (하지만) 호퍼가 그림 그리는 동안에는 분위기를 유지해야 돼. 영원히 방해받지도 않고 그런 분위기가 사라지지 않도록 말이지. 그가 그림에 대한 영감이 떠오를 때면 나는 결코 그의 신경을 건드리거나 괴롭혀서는 안 되고 인내심을 가지고 식사를 제공해야 하지. ……한때 나는 스스로 예술가라 생각하고 다른 길은 생각지도 않았는데 지금은 나 자신이 부엌데기일 뿐이라는 생각이 들어. 그리고 어디에도 탈출구

가 보이지 않아.

무엇보다 호퍼는 조가 창작하고픈 충동을 갖는 것 자체를 좋아하지 않았다. 그는 동료 화가였던 조를 집요하게 견제했다. 1942년 3월 8일에 이런 일이 있었다. 30년간 알고 지낸 화가 에드윈 디킨슨Edwin Dickinson이 조의 수채화를 보기 위해 호퍼 부부의 집을 방문했다. 그런데 호퍼는 교묘하게 조와 디킨슨의 대화를 방해했다. 디킨슨에게 최근 자신이 심사위원을 맡은 일에 대해서만 줄창 떠들어댄 것이다. 급기야 디킨슨이 돌아간 다음, 호퍼는 조에게 배짱도 좋게 디킨슨이 그녀의 작품을 싫어했다고 조롱했다. 조는 이 일을 일기에 다음과 같이 기록했다.

우리는 저녁식사 후 상당한 열기를 가지고 싸움을 계속했다. 내가 얼굴을 한 대 맞고 냉장고 위 선반에 머리를 부딪칠 정도였다. '그가 나를 죽일 것 같았다.' ……나는 호퍼가 그답지 않게 말을 많이 한 이유를 잘 알고 있다. 호퍼는 항상 느리고 조용한 사람이며, 대화의 흐름에 무관심하고 호흡 중에 대화를 끊는 것으로 유명했다. 그런 그가 아주 약한 바람이 내 쪽으로 불어오는 순간, 즉각 행동에 옮겨 그것을 죽여버린 것이다.

호퍼 부부의 40여 년간의 결혼생활은 이렇듯 긴장과 갈등, 그로 인한 폭발적인 싸움으로 점철되었다. 하지만 그들은 헤어지지 않고 대립과 화해를 반복하며 대작들을 '함께' 창조해냈다. 조는 일기에 이렇게 적었다.

조 호퍼, 〈자화상〉, 1956년,
캔버스에 유채, 분실 또는 파손됨.

내가 졸고 있는데 호퍼가 팔로 껴안는 것을 느끼고 둘 사이의 싸움이 싫어 마음을 풀었다.

<div align="right">-1941년 1월</div>

호퍼는 그림을 그리기 시작하면 사소한 적대감은 없어지고 친밀감이 생겨 감정적으로 자유로워진다. 새 캔버스에 그림을 그리기 시작한 날, 그가 내 바지 위로 엉덩이를 꼬집으며 "당신 정말 귀여워"라고 말했다. 오늘밤 우리는 차분하고 친구 같다.

<div align="right">-1952년 9월</div>

마지막 인사

그렇게 미운 정, 고운 정을 쌓아가며 살았던 부부에게 마지막이 다가왔다. 이미 80세가 넘은 호퍼는 마지막을 예감한 듯 〈두 코미디언〉을 완성하고 붓을 놓았다. 이어 1965~66년에 호퍼는 건강이 악화되어 탈장수술을 받아야 했다. 역시 80대 노인이 된 조 역시 건강이 말이 아니었다. 백내장과 녹내장이 복합된 상태에서 매일 호퍼를 문병하다가 넘어져 엉덩이뼈와 다리가 부러졌다. 평생 한 몸과도 같았던 그들은 그 바람에 3개월 동안 병원 신세도 나란히 졌다. 조는 나중에 오랜 친구에게 "호퍼가 매일 휠체어를 타고 5층에서 3층인 나의 입원실로 찾아왔다"고 말했다. 이후 호퍼는 심장에도 문제가 생겨 1967년 5월

15일, 85세 생일을 2개월 남겨놓고 자택에서 사망한다. 조는 다음과 같이 호퍼의 마지막을 묘사했다.

> (임종의) 시간이 되었을 때 그는 집에 있었는데 스튜디오의 큰 의자에서 사망하는 데 1분이 걸렸다. 통증도 없고 소리도 나지 않고 눈만 시들고……. 행복한 엘 그레코(그리스 태생의 에스파냐 화가)의 그림처럼 아주 아름다운 죽음이었다. 호퍼는 가고 싶지 않아 했고, 나는 그가 간호를 받으면서 좀 더 머물 줄 알았다. 그런데 갑자기 떠났다. 딱 1분, 그리고 그는 갔다! 나를 기다려주지 않았다. 그 오후에는 우리뿐이었고 그는 자기 의자에 앉아있었다. 몸부림도 통증도 없이……. 그 모습은 심지어 기쁘고 아름답게 보였다!

호퍼는 가고 조만 홀로 남았다. 그녀에겐 아직 과업이 남아있었다. 조는 1967년 6월 친구에게 보낸 편지에서 자신을 '절단수술을 받은 사람'으로 비유하며, 여전히 사별의 아픔에 피를 흘리고 있다고 토로했다.

> 나는 호퍼에게 내가 따라오기를 원하느냐고 물었어요. 우리는 언제나 멕시코의 태양의 피라미드 위로, 그리고 과달루페까지 같이 다녔는데……. 호퍼는 저 세상으로 가고 싶어 하지 않았어요. 그래서 그 긴 여정을 내가 함께 하겠다고 말했지요. 하지만 그가 수년간 축적한 작품들을 둘 곳을 마련하기 위해 나는 뒤에 남아야 했어요.

그 말을 증명하듯 조는 과거에 무명의 호퍼를 처음 알아봐준 뉴욕

휘트니 미술관에 연락해 감사의 표시로 〈이른 일요일 아침〉과 〈2층의 햇살〉 등 호퍼의 작품 2500여 점을 기증했다. 단일 기증으로는 휘트니 미술관 역사상 최다 규모였다. 이로 인해 휘트니 미술관은 미국에서 호퍼의 작품을 가장 많이 소장한 미술관이라는 명성을 얻었다. 이 일을 끝내고나자 조는 더 이상 할 일이 없다는 듯, 1968년 3월 6일 자신의 85회 생일을 이틀 앞두고 사망한다. 호퍼가 세상을 떠나고 10개월도 안 되어 그의 여정에 합류한 것이다. 호퍼보다 1년 늦게 태어난 조는 세상을 떠나는 것마저 그의 다음 해를 택했다. 아마도 호퍼는 그녀를 두 팔 벌려 맞이하지 않았을까.

조선 남성의
심사는
이상하외다

나혜석

어쩐지 "딸랑" 하고 풍경 소리가 들려올 것 같은 그림이다. 짙은 녹음을 뒤로 한 채 경상남도 합천의 유서 깊은 사찰 해인사의 삼층석탑이 단정하게 서 있다. 그 오른쪽 곁에 해인사 석등이 서 있고 뒤에는 본당 대적광전이 부분적으로 모습을 드러냈다. 작품 제목에도 나와있다시피 삼층석탑이 그림의 주인공이지만 구도상 중앙에 놓았다는 것 말고는 그다지 두드러진 면이 없다. 오히려 배경과 혼연일체가 되었다고 해도 과언이 아닐 정도로 애써 튀지 않게 자제하며 그린 듯하다. 게다가 해인사 대적광전은 단청이 화려하기로 유명한 건물이건만 그림에서는 청회색 계열로 수수하게 본모습을 감추고 있다.

이 그림, 〈해인사 석탑〉을 그린 사람은 우리나라 최초의 여성 화가로 알려진 나혜석羅蕙錫, 1896~1948이다. 연구가 더 이뤄져야겠지만 현재까지 남아있는 나혜석의 그림 중 마지막 작품으로 기록되어 있다. 당연하겠지만 그림을 그릴 당시 나혜석은 해인사에 머물고 있었다. 1938년 4월 15일부터 7월 15일까지의 하안거夏安居(불교에서 승려들이 여

름 동안 한곳에 머물면서 수행에 전념하는 일.) 참선에 참여하기 위해서였다. 그런데 의아한 일이다. 나혜석은 사실 '참선'이라는 말과는 참 어울리지 않는 인물이었기 때문이다. 국내 최초의 미술 전공 여성 유학생, 최초의 여류 소설가, 서울에서 최초로 서양화 전시회를 개최한 작가, 최초로 세계일주를 한 여성 등 '최초'라는 수식어를 많이 몰고 다닌 나혜석은 화려한 스포트라이트에 익숙한 삶을 살았다. 그녀는 어디서나 눈에 띄는 신여성이었다. 그랬던 그녀가 해인사에서 스님처럼 참선하며 '얌전하고 소박한' 그림을 그렸다니 도통 어울리지 않는다.

앞서 언급했다시피 나혜석은 글을 쓰는 사람이기도 했다. 뒤에 다시 이야기가 나오겠지만 그녀는 그림보다는 오히려 글로 세상을 들었다 놨다 하며 화제를 모았다. 그리고 무슨 연유에서인지 해인사에 머물렀던 이때, 그녀는 문필가로서도 마지막 작품을 배출한다. 바로 1938년 8월, 월간지 《삼천리》에 발표한 수필 〈해인사의 풍광〉이다. 이 수필에서 나혜석은 쓸쓸한 마음을 토로했다.

황혼의 종소리 새벽 종소리 우거진 숲 사이로 은은히 멀리 들려올 때 자연 머리가 숙여지고 새벽잠이 깨인다. 무심하다. 저 종소리 어찌 그리 처량한지 내 수심을 돕는도다. 부지불각 중에 밀레의 〈만종〉 생각이 아니 날 수 없다.

그리고는 자신만만했던 신데렐라, 나혜석에게는 전혀 어울리지 않게 글을 끝맺는다.

나혜석, 〈해인사 석탑〉, 1938년 무렵,
합판에 유채, 개인 소장.

해인사에서 승려복을 입은 나혜석(맨 오른쪽).

삼계대성인 석가모니의 법 도량에서 청정한 몸으로 길들이는 승려생활이란 참으로 신성한 가운데서 인지천의 대 법기를 이루는 곳으로서 가히 부러워 아니할 수 없다.

그런 부러움 때문이었을까? 나혜석은 승려복을 입은 채로 서울에 출입하는 등 선승처럼 살기도 했다. 하지만 삭발을 하고 정식으로 출가하지는 않았다. 출가하면 그림 작업에 차질이 생길 것을 염려했을까? 실제로 그녀는 이 마지막 글에서 해인사의 영자전(일명 홍제암)을 둘러보며 여전히 미술에 대한 의욕을 보였다.

건물 구조는 현재 조선 목공으로서는 도저히 상상하기 어려운 것이라 하여 각처에서 목공이 와서 도본을 그려가는 일이 많다고 한다. 유화의 재료로도 훌륭하다.

그러나 불행히도 이후 그녀의 인생에 남은 마지막 10년은 화가 나혜석을 송두리째 잃어버린 세월이 되고 만다. 아니, 화가로서뿐 아니라 여자, 엄마, 사람으로서의 나혜석도 인위적으로 철저히 망각되었다. 결국 1948년 12월 10일, 나혜석은 길 위에서 아무도 모르게, 아무런 소지품도 없이 불과 53세의 나이로 숨을 거둔다. 그녀의 시신은 서울 원효로에 있던 시립병원 자제원의 무연고자 병동으로 옮겨졌고 그녀가 '행려병자'로 사망했다며 1949년 관보에 공고되기도 했다. 실로 비참한 죽음이었다.

한때 조선에서 제일 유명하고 똑똑한 여인으로 자타가 공인했던 나

혜석. 1920년대에 세계일주까지 했던 신여성에게는 도저히 어울리지 않는 죽음이었다. 도대체 그녀에게 무슨 일이 일어난 것일까.

조선 최초의
페미니스트

● 　　　나혜석은 1896년 4월 28일 경기도 수원군 수원면 신풍리에서 태어났다. 아버지 나기정은 한일합방 전 사법관을 지내다 시흥과 용인 군수를 역임한 인물이었기에 경제적 어려움을 모르는 평탄한 어린 시절을 보냈다. '나 부잣집' 장녀였던 나혜석은 그 덕분에 시대적 한계를 딛고 남자 못지않은 교육 혜택을 누렸으며 단연 두각을 나타냈다. 진명여자고등보통학교를 최우수로 졸업한 그녀는 오빠 나경석의 권유로 서양화를 배우기 위해 1913년 일본 유학길에 올라 동경여자미술전문학교에 진학한다. 한국 여성으로는 처음 서양화를 전공한 경우였고 남녀 통틀어서도 네 번째다. 선구자로 발을 떼었다는 책임감 때문이었을까? 이후 그녀는 그림과 글로 여성이 처한 부당한 현실을 고발하고 남녀평등을 이루기 위한 실천에 적극 나선다.

나혜석은 1919년 1월 21일부터 2월 7일까지 《매일신보》에 〈섣달대목〉과 〈초하룻날〉이라는 주제로 만평을 연재했다. 이는 여성의 시각으로 그린 연말연시 풍속이라는 점에서 국내 최초의 페미니스트 만평이라고 평가받는다. 이는 또한 나혜석이 귀국 후 대중에게 자신을 알린 최초의 활동이었다는 점에서, 향후 그녀의 작품이 어떤 지향성을 가질

나혜석, 〈섣달대목〉, 《매일신보》 1919년 1월 31일.

지 가늠할 자료였다.

〈섣달대목〉에서 나혜석은 가사노동에 전념하는 일상 속 여성을 주인공으로 등장시켰다. "다듬이가 끝이 나니 바느질감이 그득하다. 온종일 하고 밤까지 하여도 열흘 안에는 좀처럼 끝이 날 듯 싶지 않다"는 등의 해석을 덧붙여 여성의 일상적인 노동에 의의를 부여했다. 그녀의 유화에서도 비슷한 주제의식을 엿볼 수 있다.

나혜석, 〈봄이 오다〉, 1922년, 캔버스에 유채. 소실.

1922년 제1회 조선미술전람회에 출품해 입선한 〈봄이 오다〉는 동네 어귀의 밭에서 일하는 (혹은 개울가에서 빨래를 하는) 여성들을 전면에 부각시켰다. 나혜석에게 농촌은 목가적 풍경보다는 삶이 있는 노동 현장으로 더욱 구체적으로 다가왔던 모양이다. 그녀는 이런 작품을 통해 여성도 사회의 당당한 일원이라고 말하고 싶었는지 모른다.

이처럼 분명한 주제의식을 가진 화가로 출발한 나혜석은 경력을 차곡차곡 화려하게 채워나갔다. 1921년 3월에는 서울에서 최초로 유화 개인전을 열었다. 이는 1916년 평양에서 개최된 김관호 개인전에 이어 국내에서 두 번째 서양화 개인전이었고 여성으로는 최초였다. 결과는 대성공으로, 이틀간 5000여 명에 달하는 관람객이 몰렸고 전시된 70여 점의 작품 중 20여 점이 고가에 팔렸다. 누구나 부러워할 시작이었다.

그림에 대한 열의가 남달랐던 그녀에게 상복도 뒤따랐다. 나혜석은 1922년부터 개최된 조선미술전람회에 꾸준히 작품을 내보냈다. 심지어 남편의 근무지인 중국 만주에서 거주할 때도 출품을 거르지 않았다. 그에 대한 보답도 확실했다. 세계일주 때문에 출품하지 못했던 제9회와 10회를 제외하면, 첫 회부터 제12회까지 출품만 하면 입선이든 특선이든 무감사 입선이든 수상을 놓친 적이 없다. 그녀는 소위 '잘나가는' 화가였다.

한편 나혜석은 문인으로서 여성적 자의식을 드러내는 일도 소홀히 하지 않았다. 그녀는 소설과 산문을 통해 여성에게도 자아가 있고 인간적 권리가 있음을 줄기차게 주장했다. 그중 대표적인 글이 1921년 4월 3일 《매일신보》에 연재 중이던 헨리크 입센의 희곡 《인형의 집A Doll's House》 마지막 회에 그녀가 직접 지어 발표한 노래 가사이다.

내가 인형을 가지고 놀 때
기뻐하듯
아버지의 딸인 인형으로
남편의 아내 인형으로
그들을 기쁘게 하는
위안물 되도다.

남편과 자식들에게 대한
의무같이
내게는 신성한 의무 있네
나를 사람으로 만드는
사명의 길로 밟아서
사람이 되고저.

나는 안다 억제할 수 없는
내 마음에서
온통을 다 헐어 맛보이는
진정 사람을 제하고는
내 몸이 값없는 것을
나 이제 깨도다.

아아! 사랑하는 소녀들아
나를 보아

정성으로 몸을 바쳐다오
많은 암흑 횡행할지나
다른 날, 폭풍우 뒤에
사람은 너와 나.

(후렴)
노라를 놓아라
최후로 순순하게
엄밀히 막아논
장벽에서
견고히 닫혔던
문을 열고
노라를 놓아주게.

1879년에 발표된 입센의 《인형의 집》은 여주인공 노라가 남성에 종속된 여성의 삶을 거부하고 하나의 인간으로 독립해가는 과정을 묘사한 작품이다. 여성도 사람이다, 사람이 되어야 한다, 사람대우를 받아야 한다고 꾸준히 주장해 온 나혜석이 이 작품을 그냥 지나쳤을 리 만무하다. 실제로 《인형의 집》이 《매일신보》에 연재될 때 나혜석은 삽화를 그리기도 했다.

헛디딘 발,
끝없는
추락

● 　　　우리나라 최초의 근대 여성화가이자 작가로 승승장구했던
나혜석의 인생에 먹구름이 드리워지기 시작한 것은 1927년, 그녀 나이
32세였다. 처음에 그것은 축복처럼 다가왔다. 외교관으로 재직한 남편
김우영에게 포상으로 주어진 세계일주 여행에 동행하게 된 것이다. 오
늘날에도 쉽지 않은 세계일주를 일제 강점기에 부부동반으로 했으니,
그것은 누가 보기에도 행운이었다. 하지만 결과적으로 이 여행은 나혜
석의 남은 삶을 파멸로 이끈 계기가 된다. 그녀의 삶을 구렁텅이로 떨
어뜨린 남자, 최린崔麟을 파리에서 만나게 되기 때문이다.

　　최린은 3.1운동 때 민족대표 33인의 한 명으로 독립선언서에 서명
을 했지만 훗날 변절해 조선총독부 중추원 참의를 지내는 등 광복 때
까지 친일활동을 펼친 인물이다. 그 역시 1927년에 구미 30여 개 나
라를 유람 중이었다. 최린과 나혜석은 금세 친해졌고 연인으로 발전해
부적절한 관계를 맺게 되었다. 이내 파리 유학생 사회에서 '나혜석은
최린의 작은댁'이라는 소문이 나돌았고, 남편 김우영金雨英의 귀에도
그 소문이 들어갔을 것이다.

　　1930년 11월, 자녀들을 위해서라도 이혼만은 하지 말자고 애원하
는 나혜석의 간청을 뿌리치고 김우영은 그녀를 내친다. 간통죄로 고발
하겠다는 남편의 위협에 나혜석은 결국 이혼서류에 도장을 찍고 말았
다. 그 누구보다 앞장서서 여성의 권리를 적극적으로 주장했던 그녀이

세계일주를 떠나기 직전의 나혜석과 김우영(1927년 6월 19일).

지만 이혼 이후 나혜석은 아이러니하게도 여성이 얼마나 사회에서 약자인가를 스스로의 삶으로 증명하게 된다.

이혼과 동시에 그녀는 아무것도 없이 몸만 달랑 집에서 쫓겨났다. 결혼 후 모은 재산에 대해서도 아무런 권리를 행사할 수 없었다. 3남 1녀의 어머니였건만 아이들조차 만날 수 없었다. 그녀는 발을 한 번 헛디딘 뒤로 정신없이 나락으로 떨어졌다. 모든 것을 빼앗긴 상태에서 남은 것이라곤 그림밖에 없었을 것이다. 그 동아줄을 잡기 위해 나혜석은 금강산 해금강까지 가서 30~40점의 그림을 '전투적으로' 그렸다. 제13회 조선미술전람회에 출품하기 위해서였다.

하지만 운마저도 그녀를 떠나간 것일까. 집에 불이 나는 바람에 애써 그린 그림을 10여 점밖에 건지지 못했고 이때의 충격으로 왼팔에 수전증까지 생겼다. 화가에게 수전증은 치명적이다. 게다가 병 때문인지, 스캔들과 이혼에 따른 사회적 질타 때문이었는지, 나혜석은 1933년에 열린 조선미술전람회에서 처음으로 낙선한다.

그림만이 유일한 생계수단이었던 나혜석에게 낙선은 치명적이었다. 이제 세상 사람들의 관심 밖으로 밀려나 그림을 팔기도 어려워졌다. 돈이 없으니 물감 같은 그림도구를 사는 일도 힘들었다. 그러나 이때까지만 해도 나혜석은 씩씩했다. 주눅이 들기는커녕 1934년 《삼천리》 8월호와 9월호에 2회에 걸쳐 전남편 김우영 앞으로 띄우는 〈이혼고백서〉를 발표한다. 이 글에서 나혜석은 자신의 반생과 특히나 연애, 결혼, 이혼의 과정을 솔직하게 토로했다. 예상대로 사회적으로 큰 파문이 일었다. 특히 부부관계 및 정조에 대한 남녀평등을 주장한 내용이 큰 논란을 불러일으켰다.

조선 남성 심사는 이상하외다. 자기는 정조관념이 없으면서 처에게나 일반 여성에게 정조를 요구하고 또 남의 정조를 빼앗으려고 합니다. 서양에나 동경 사람쯤 하더라도 내가 정조관념이 없으면 남의 정조관념이 없는 것을 이해하고 존경합니다. 남의 정조를 유린하는 이상 그 정조를 고수하도록 애호해주는 것도 보통 인정이 아닌가. 종종 방종한 여성이 있다면 자기가 직접 쾌락을 맛보면서 간접으로 말살시키고 저작呾嚼시키는 일이 볼소하외다. 이 어이한 미개명의 부도덕이냐.

남녀문제를 사실적이고 적나라하게 밝힌 나혜석의 행동은 여기서 그치지 않았다. 파리 시절에 같이 연애를 했건만 조선에 돌아와서는 나혜석이 겪는 곤경을 수수방관한 최린에게 공개적으로 위자료청구소송을 낸 것이다. 나혜석의 이런 행동은 남성중심 사회를 향한 정면도전으로 간주되었을 것이다. 당연히 그녀는 거센 비난에 직면했고 점차 사회에서 소외당했다. 화가로서의 재기를 꿈꾸며 어렵게 열었던 1935년 10월의 개인 전람회가 별 반향을 얻지 못한 데서도 이를 확인할 수 있다. 첫 개인 전시회가 대성황을 이루었던 만큼 이 실패는 뼈아프고 참담했다. 이 일로 나혜석은 화가로서의 사회적 활동을 반강제로 접게 된다.

에미는
운명의 줄에 희생된
자였더니라

● 이후 나혜석의 삶은 극도의 신경쇠약과 외로움, 그로 인한 건강악화로 점철되었다. 친정 가족에게도 집안망신이라며 버림받고 사회에서 강제로 밀려난 나혜석이 의탁할 곳이라곤 아무데도 없었다. 오직 한 곳만이 상처 입은 그녀를 받아줄 수 있었는데, 그것은 영광과 좌절을 한꺼번에 안겨준 속세를 등지고 승려가 되는 일이었다. 마침, 한때 신여성으로 손꼽혔던 친구 김일엽도 승려가 되어있었다. 나혜석은 그녀처럼 머리를 깎고 사회에서 받은 고통에 지친 몸과 마음을 쉬고 싶었을 것이다. 이에 대한 김일엽의 회고가 남아있다.

> 그때 나 씨는 나를 찾아 수덕사 견성암으로 와서 머리를 깎는다는 것이었다. 그렇게도 잘났다던 여인인 나혜석! 미의 화신으로 남자들의 환영에 둘러싸였던 나혜석! 최초의 여류화가로 그렇게나 여류사회를 빛내던 나혜석! 그 여인이 자기를 사랑의 고개 너머 상상봉까지 치켜 올려주던 그 사회에서 밀려나 산중으로 나를 찾아왔던 것이다. 나를 같은 신자로, 옛날 정의로 찾아온 것이 아니라 몸을 의지하는 데 도움이 되고 소개자가 되어 달라고 찾아온 것이었다. ……그때 나 씨는 알아보기 어려울 만큼 변모되었던 것이다. 서글서글하고 밝은 그 눈의 동공은 빙글빙글 돌고, 꼿꼿하던 몸은 떨리어 지탱해가기 어렵게 되었던 것이다. ……이혼장을 든 손이 꽉 쥐어져 펴지지가 않고, 눈은 빙글빙글 돌아가고, 몸은

비틀렸던 그대로 회복되지 않는다는 것이다. 나는 무상한 세상을 다시금 느끼게 된 것이다.

— 김상배 편, 〈잿빛 적삼에 사랑을 묻고〉, 솔뫼, 1982

이 무렵에 나혜석은 앞서 보았던 마지막 작품 〈해인사 석탑〉을 그린다. 이미 건강이 나빠진 상태였지만 붓을 놓지는 않았다. 불교에 귀의해 평안을 찾으면 예전처럼 활발하게 그림을 그릴 수 있으리란 희망을 가졌을지도 모른다. 그만큼 그림 속의 석탑은 그녀의 폭풍 같았던 개인사를 알아차리지 못할 만큼 단정하면서도 안정적이다. 하지만 나혜석은 끝내 머리를 깎지는 않았다. 불교에 귀의하기 위해 불명까지 받았지만 수덕사, 해인사, 다솔사 등 산사만 차례로 전전했을 뿐이다. 그 와중에 건강이 점차 악화되어 해인사에서 마지막 그림과 글을 남긴 다음해에는 뇌졸중으로 반신불구가 되어버렸다.

그 뒤로의 행적은 분명치 않다. 아이들을 보러 집에 찾아가도 김우영이 여러 차례 경찰을 동원해 멀리 추방시켜버렸다는 비참한 기록이 남아있을 뿐이다. 겨우 49세였던 1944년에는 서울 인왕산 자락에 있는 청운 양로원에 수용되기도 했다. 오빠 나경석의 아내였던 배숙경이 심한 중풍 증상으로 수족도 제대로 못 쓰는 시누이를 불쌍히 여겨 60세 노파라고 속여 양로원에 넣어준 것이다. 1945년에는 정신이상이 심해지고 몸이 마비되는 증상이 찾아와 양로원에 계속 있지 못하고, 양로원장의 도움으로 공기와 환경이 더 좋은 안양 경성보육원 농장으로 거처를 옮겼다. 하지만 나혜석은 그곳에서도 오래 있지 못하고 서울에 나타났다가 냉대를 받고 자취를 감추는 생활을 반복했다.

그러다가 결국 1948년 12월 10일 추운 겨울날, 나혜석은 아무도 모르게 길 위에 쓰러졌다. 아마 주변의 놀란 사람들이 그를 시립병원 자제원으로 옮겼을 것이다. 숨을 거둔 다음에 옮겼는지, 옮긴 다음에 외롭게 죽었는지는 알 수 없다. 아무도 예상하지 못한 나혜석의 마지막이었다.

나혜석은 《삼천리》 1935년 2월호에 〈신생활에 들면서〉라는 제목으로 다음과 같은 글을 발표한 적이 있다.

> 사남매 아해들아, 에미를 원망치 말고 사회제도와 도덕과 법률과 인습을 원망하라. 네 에미는 과도기에 선각자로 그 운명의 줄에 희생된 자였더니라. 후일 외교관이 되어 파리 오거든 네 에미의 묘를 찾아 꽃 한 송이 꽂아다오.

이때만 해도 나혜석은 파리에서의 새 출발을 희망했었나 보다. 하지만 여러 사정으로 파리행은 좌절되었고, 비참하게 떠나간 그녀에게는 무덤마저 허락되지 않았다. 시신을 받아갈 사람이 없으면 화장해서 뼈를 산에 헤쳐 버리는 관례에 따라 나혜석도 아마 화장되어 어딘가에 버려졌을 것이다. 위에 인용한 것과 같은 글에서, 나혜석은 마치 자신의 최후를 예감이라도 한 듯 시 한 편을 자작 묘비명처럼 남겼다.

> 펄펄 날던 저 제비
> 참혹한 사람의 손에
> 두 죽지, 두 날개

모두 상하였네
다시 살아나려고
발버둥치고 허덕이다
끝끝내 못 이기고
그만 축 늘어졌네
그러나 모른다
저 제비에게는
아직 따뜻한 기운 있고
숨 쉬는 소리가 들린다
다시 중천에 떠오를
활력과 용기와
인내와 노력이
다시 있을지
뉘 능히 알 리가 있으랴

날개 꺾인 제비. "여성은 남편의 인형, 아버지의 인형이 아니다. 여성도 인간이외다"를 쉼 없이 외치며 한때 하늘 높이 비상했던 그녀는 그렇게 처연히 추락했다. 비석도 무덤도 없는 그녀의 혼은 어디에서 떠돌고 있을까. 어쩌면 자신에게 가해졌던 사회적 속박을 죽음으로 벗어던진 후에, 비로소 홀가분한 마음으로 제비처럼 자유롭게 날아다니고 있을지도 모르겠다.

부상 당한

희망

그는
자살하지
않았다

빈센트 반 고흐

저는 지금 바다처럼 광활하게 펼쳐진 밀밭이 있는 풍경을 그리고 있습니다. 저 멀리 언덕이 보이고 부드러운 노랑, 녹색, 붉은색 흙이 감자 줄기의 녹색 점들과 어우러져 있습니다. 이 모든 것이 파랑, 하양, 분홍, 보라색이 어우러진 하늘 밑에 펼쳐집니다. 이러한 것을 그리기에 저는 지금 심적으로 매우 차분한 상태에 있습니다.

<div align="right">— 1890년 7월 12일, 어머니와 누이 빌에게 보낸 편지 중</div>

불행한 화가의 대명사가 된 빈센트 반 고흐Vincent van Gogh, 1853~90. 그가 편지에서 이처럼 아름답게 묘사한 프랑스 오베르 쉬르 우아즈 Auvers-sur-Oise 밀밭에서 한 발의 총성이 울렸다. 1890년 7월 27일 땅거미가 질 무렵이었다. 반 고흐는 주변의 밀을 피로 물들이며 곧바로 쓰러졌다. 총탄이 그의 심장을 벗어나 왼쪽 늑막을 관통하고 척추와 횡격막 근처에서 멈추었기에 다행히 숨은 붙어있었다. 잠시 기절했다가 깨어난 그는 배를 움켜쥔 채 비틀거리며 자신의 하숙집 다락방으로 돌

아가서는 끙끙거리며 침대에 누워만 있었다. 핏자국을 발견한 집주인 라보가 반 고흐의 방으로 들어가 어디 아프냐고 물었고, 그는 입고 있던 셔츠를 들어올렸다.

이튿날 그의 평생의 후원자이자 미술상이기도 한 친동생 테오Theo van Gogh가 급히 달려왔다. 반 고흐는 하루를 더 신음하다가 37세 나이에 동생의 품에 안겨 숨을 거둔다. 1890년 7월 29일 새벽이었다. 그가 동생에게 마지막으로 한 말은 "이제 모든 게 끝났으면 좋겠어"였다.

반 고흐의
진짜 유작

● 많은 사람이 〈까마귀가 나는 밀밭〉을 반 고흐가 죽기 전 마지막으로 그린 작품이라고 지금까지 믿고 있다. 사실 이해할 법도 하다. 이 작품이 불러일으키는 강렬한 감정이 그의 비극적인 죽음과 잘 겹쳐지기 때문이다. 그림을 살펴보자. 당시 반 고흐를 짓누르던 우울증을 반영하듯 어둡게 깔린 구름 아래로 밀밭이 미친 듯이 바람에 나부낀다. 그 위로 마치 하늘에 흠 자국을 남기듯 까마귀 떼가 거칠게 날갯짓하고 있다. 영락없이 자살한 반 고흐가 사람들에게 보내는 드라마틱한 유서 같아 보인다.

하지만 반 고흐는 〈까마귀가 나는 밀밭〉을 완성한 뒤에도 그림을 더 그렸다. 죽음 직전에 시작했으나 채 완성하지는 못한 〈나무뿌리〉가 그중 하나다. 수없이 많은 화가가 나무를 즐겨 그렸지만 반 고흐처럼 나

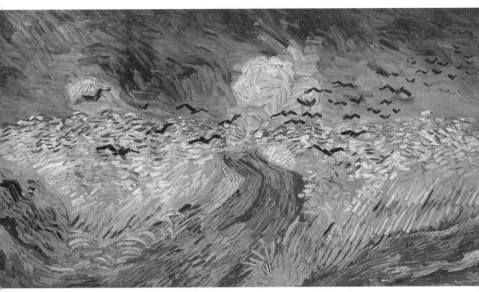

빈센트 반 고흐, 〈까마귀가 나는 밀밭〉, 1890년, 캔버스에 유채,
암스테르담 반 고흐 미술관 소장.

무 밑둥치와 뿌리를 중심으로 그린 화가는 거의 없다. 게다가 그가 그
린 나무뿌리들은 마치 제 힘으로 움직여 흙을 뚫고 나온 것처럼 생명
력에 부풀어있다. 어찌 보면 자기 에너지에 압도당해 몸부림치는 듯
보이기도 한다. 네덜란드에 있는 반 고흐 미술관의 연구사 루이 반 틸
보르흐Louis van Tilborgh와 베르트 마스Bert Maes는 이 그림을 오랫동안 집
중해서 연구했다. 그 결과 2012년 6월에 《반 고흐: 새 발견Van Gogh:
New Findings》이라는 공동저서를 내고 〈나무뿌리〉가 반 고흐의 마지막
작품이라고 발표했다.

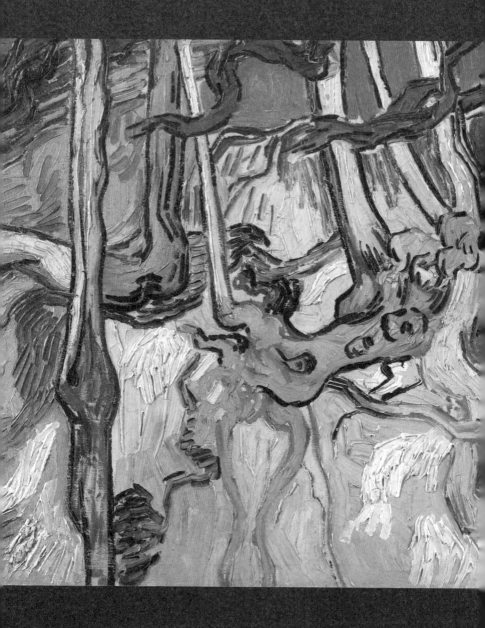

빈센트 반 고흐, 〈나무뿌리〉, 1890년, 캔버스에 유채.
암스테르담 반 고흐 미술관 소장.

그들의 주장을 뒷받침하는 사실은 다음과 같다. 〈나무뿌리〉 그림은 위쪽만 완성되고 아래쪽은 채색이 덜 되어 스케치가 그대로 보인다는 것이다. 이는 굉장히 이례적인 사실이다. 왜냐하면 반 고흐는 그림을 시작하면 어쨌거나 끝을 내는 작가였기 때문이다.

테오의 큰처남 안드리스 봉허의 편지도 새로 발견되었는데, 편지에서 봉허는 반 고흐가 마지막까지 그리고 있던 그림에 대해 "죽기 전 아침에 그는 나무 덤불을 그렸다. 햇빛과 생명으로 가득한"이라고 적었다. 반 틸보르흐와 마스는 이 편지에 언급된 '나무 덤불'이 바로 〈나무뿌리〉라고 결론지었다. 이들의 주장대로라면 〈나무뿌리〉는 반 고흐가 죽을 때 그의 이젤에 세워져 있던, 미완으로 남은 마지막 작품이다. 그렇다면 반 고흐는 왜 죽기 직전에 이 작품을 완성하려고 애썼을까?

사실 반 고흐는 1882년에 〈나무뿌리〉와 비슷하게 나무의 밑동 부분을 스케치한 적이 있다. 그는 당시 테오에게 편지를 보내며 스케치에 대해 설명했는데, 이것이 바로 반 고흐가 유작 〈나무뿌리〉를 통해 무엇을 말하려고 했는지를 추측할 수 있는 단서를 제공한다.

다른 그림은 〈뿌리〉이다. 모래 섞인 바닥 위로 나무뿌리들이 드러나 보이는 광경이다. 나는 이 그림을 그리면서 인물에 부여했던 것과 같은 감정을 풍경에 불어넣기 위해 노력했다. 나는 힘없고 연약한 여인의 초상화에서처럼, 온 힘을 다해 열정적으로 대지에 달라붙어 있지만 폭풍으로 반쯤 뽑혀 나온 이 시커멓고 울퉁불퉁하고 옹이 투성이인 뿌리들을 통해서, 살아가기 위한 발버둥을 담아내고 싶었다. 자연에 대해 이론적으로 설명하기보다 눈에 보이는 대로 충실하게 다루려고 노력하다 보면 여인

빈센트 반 고흐, 〈모래 바닥 위의 나무뿌리들〉, 1882년, 종이에 연필,
암스테르담 크룰러 뮐러 미술관 소장.

의 모습에서도, 뿌리에서도 위대한 몸부림이 저절로 드러날 수 있으리라
생각했다. 적어도 내 눈에는 이 그림들 속에 어떤 감정이 들어있는 것 같
구나. ……〈뿌리〉는 연필 스케치에 불과하지만, 유화 작업을 할 때처럼
연필을 붓처럼 생각하면서 문지르기도 하고 긁어내기도 했다.

<div style="text-align: right">– 1882년 5월, 테오에게 보낸 편지 중</div>

〈나무뿌리〉가 1882년 스케치와 같은 주제의식을 공유하고 더 나아

가 그 스케치의 완성작으로 학계에서 인정받았다는 사실을 감안하면 조금 의아해진다. 반 고흐가 유작을 통해 '숱한 역경 속에서도 살아내기 위한 몸부림' '좌절을 이겨내려는 발버둥'을 이야기하려 했다니! 우리가 알던 그는 끊임없이 자신을 짓누르는 불행에 못 이겨 권총으로 자살한 예술가가 아니었던가? 그런 그가 왜 끝끝내 생명을 예찬하는 그림을 마지막으로 남기고 죽은 것일까?

탄생의
순간부터 깃든
불안

●　　　　빈센트 반 고흐는 1853년 3월 30일 네덜란드 남부 브라반트 지방의 준데르트Zundert에서 육남매 가운데 장남으로 태어났다. 아니, 사실 장남은 따로 있었다. 빈센트가 태어나기 1년 전, 1852년 3월 30일에 어머니가 첫 아들을 낳았던 것이다. 하지만 그 아이는 바로 죽었고, 슬픔에 젖은 어머니가 석 달 후 다시 임신해서 반 고흐를 낳았다. 딱 1년 차이로 첫 아들과 같은 날에 태어난 두 번째 아들에게 부모는 이름도 똑같이 붙여주었다. 집 앞 묘지에 묻힌 형의 이름도 '빈센트 반 고흐'였다.

이처럼 탄생의 순간부터 반 고흐의 삶에는 불안이 깃들었다. 살아있는 반 고흐는 자신과 똑같은 이름과 생일을 새긴 묘비를 매일같이 보며 살았다. 어머니는 우울증에 빠져 일요일마다 어린 반 고흐의 손을

붙잡고 꽃으로 장식해놓은 죽은 아이의 무덤 앞에 찾아가 애도했다. 어린 반 고흐는 자기 이름을 가진 '죽음의 그림자'와 대결해야 했던 셈이다. 그런 어린 시절을 그는 "어둡고 추운 불모의 시기"였다고 표현했다. 오죽했으면 "어머니는 나를 충분히 사랑하지 않았다. 테오만이 어머니에게 위안이고 그럴 만한 가치가 있는 아들로 생각하셨다"고 썼을까.

죽은 형의 인생을 대신 살고 있는 것 같은 굴욕감과 죄책감, 어머니의 사랑에 대한 굶주림에서 비롯된 울적한 마음 때문이었을까. 크면서 그는 자신에게 무척 엄격한 사람이 되었다. "남을 죽이기보다는 내가 죽는 편이 낫다"는 말을 증명이라도 하듯 자신에게 너무 가혹하게 굴었다. 스스로 규칙을 어겼을 때 한겨울 추위를 나체로 견디는 벌을 내린다거나, 자신의 진심이 이해받지 못할 때는 상대를 공격하지 않고 오히려 자기 몸에 혹독한 형벌을 내렸다. 이런 성향은 그가 실연을 당했을 때도 드러났다. 런던에 머물 때 반 고흐는 하숙집 딸 외제니를 열렬히 사랑했지만 마음을 고백했다가 거부당하자 갑자기 전도사가 되어 외진 탄광촌에 들어가 광부들과 비참한 생활을 같이하며 아픔을 달랬다. 또한 사촌누이 케이에 대한 사랑이 받아들여지지 않자 호롱불에 자기 손을 올려놓기도 했고, 창녀 시엔과의 사랑이 물거품으로 끝나자 아무도 살지 않는 산간벽지에 들어가 홀로 자연과 대화하며 그림을 그리는 것으로 자신에게 고통을 가했다. 반 고흐의 '자학'은 그가 화가공동체의 꿈을 실현하기 위해 고갱과 프랑스 아를에서 공동생활을 하다 파탄에 이르자 스스로 자신의 귀를 자른 일화에서 절정에 달한다.

반 고흐의
유토피아에 초대된 고갱,
그리고 파국

● 　　반 고흐는 자유롭고 자족적인 화가들의 공동체를 만드는 것을 오랜 소원으로 품고 있었다. 그는 고갱과 함께 아를Arles에서 '남프랑스의 아틀리에'를 만들어 예술 유토피아를 만들고 싶어 했으며, 이를 알아챈 테오가 그 꿈이 실현되도록 도왔다. 테오는 당시 잘나가는 미술상이었고 고갱은 테오의 갤러리에서 전시를 하는 등 그가 주는 경제적 도움에 의존하고 있던 상태였다. 반 고흐는 고갱이 가난한 처지라는 것을 알고 그가 아를로 와서 자신과 함께 작업하도록 설득해달라고 테오에게 부탁했다.

> 고갱도 나와 마찬가지로 유화 몇 점을 팔면 살아날 수 있을 거야. 작업을 하자면 가능한 한 생계를 해결해야 하고, 안정된 생활을 할 수 있는 그럴듯한 기반이 있어야 해. 그와 내가 이곳에서 오래 있게 된다면 우리는 점점 더 개성적인 작업을 할 수 있을 거야. 이 고장을 더 깊이 있게 탐구하게 될 테니까.
>
> ー1888년 6월 12~13일, 테오에게 보낸 편지

이윽고 고갱은 반 고흐의 화가공동체에 합류한다는 조건으로 테오에게 모든 빚 청산을 약속받고는 1888년 10월 23일, 아를에 도착한다. 반 고흐는 마침내 꿈이 실현되었다고 기뻐했다. 그는 마치 고갱을 스

승처럼 받들면서 자신이 그동안 배웠던 것을 보여주고 싶어 안달하는 학생처럼 굴었다. 그러나 그들은 달라도 너무 달랐다. 그해 12월에 고 갱은 불만에 사로잡혀서 이렇게 말했다.

반 고흐는 낭만주의자지만 나는 원시적인 것이 더 좋다. 그는 우연을 기대하며 색을 덧칠하지만 나는 무질서한 작업을 혐오한다. 우리는 성격이 너무 달라서 내가 떠나야만 한다.

고갱의 일방적인 진술이기는 하지만, 다음과 같이 회상하기도 했다.

내가 아를을 떠나려고 할 무렵 반 고흐의 태도는 너무 이상해서 숨이 막힐 지경이었다. 그가 "그러니까 당신은 곧 가겠다는 거지요?" 하고 묻기에 그렇다고 했더니, '살인자가 도망쳤다'고 쓰인 신문의 한쪽을 찢어와 내게 내밀었다. …… 또한 반 고흐는 밤이면 종종 잠에서 깨어 내가 있는지 보려고 슬며시 나의 침실로 들어오고는 했다.

고갱의 진술을 다 믿을 수는 없다 해도, 생각해보면 반 고흐에게 고갱은 '영혼의 살인자'나 마찬가지였을 것이다. 화가들의 공동체를 이루고 살겠다던 오랜 꿈이 고갱과 잠시 지내는 사이에 거품처럼 꺼져버리는 것을 느꼈을 테니 말이다.

결국 파국의 날인 1888년 12월 23일이 되었다. 이날 반 고흐와 고갱은 미술관을 방문해 전시된 작품들에 관한 이야기를 나누다가 의견이 부딪쳤다. 팽팽한 긴장 속에서 저녁을 먹은 후 고갱은 집밖으로 나

갔다. 이때부터의 이야기는 오로지 고갱의 회고에 의존할 수밖에 없다. 이날 이후로 반 고흐는 정신병원에 들락날락했고 고갱과 관련된 비극에 대해서는 철저히 함구했기 때문이다. 여하튼 고갱이 나중에 한 진술에 따르면, 그렇게 반 고흐와 살던 집을 뛰쳐나온 고갱이 밤 산책을 하다 익숙한 발자국 소리에 뒤를 돌아보니, 반 고흐가 면도칼을 머리위로 치켜들고서 그에게로 다가왔다고 한다. 이에 고갱이 싸울 자세를 취하자 반 고흐는 멈춰 서더니 몸을 돌려 어둠 속으로 사라졌다. 불안해진 고갱은 그날 밤을 여관에서 보내고 아침에 집으로 돌아왔는데 이미 아를 전체가 충격에 휩싸여 있었다. 잘 알려져 있다시피, 억제할 수 없는 고통에 사로잡힌 반 고흐가 면도칼로 자신의 귀를 잘라버린 것이다. 반 고흐는 피가 흐르는 것을 겨우 멈춘 후 잘린 귀를 손수건에 싸서 사창가의 한 창녀에게 주었고, 이 일로 마을에 큰 소동이 벌어졌다. 반 고흐는 그 길로 병원에 실려 갔고 이런 소란 속에서 고갱은 도망치듯 은밀히 아를을 떠났다. 이로써 화가공동체의 꿈은 산산이 부서졌다.

반 고흐는 병원에서 2주일을 보낸 뒤 퇴원했다. 그는 더 이상 과거의 반 고흐가 아니었다. 예전에는 자신의 오랜 꿈인 화가들의 공동체를 실현하기 위해 고독마저 치러야 할 대가로 여길 수 있었지만 더 이상은 아니었다. 1889년 2월 테오에게 보낸 편지에서 그는 체념한 듯 말한다.

내게 이런 일이 일어난 이상 다른 화가들에게 와서 함께 지내자고 말할 수는 없다. 나처럼 그 사람들도 그럴 마음을 잃어버렸을 것이다.

고갱이 떠나버린 쓸쓸한 아를의 집. 잘린 귀를 붕대로 감싸고 있는 반 고흐의 자화상은 당시 그가 느꼈을 쓸쓸함과 막막함을 생생하게 전달한다. 그의 뒤편에 있는 일본 판화의 경쾌한 채색이 붕대의 흰색과 강렬한 대조를 이루며 슬픔을 더욱 두드러지게 한다. 하지만 그림 속의 반 고흐는 슬퍼하기보다는 굳은 표정으로 화면 바깥을 응시하고 있다. 어쩌면 그는 이때 예감했을지도 모른다. 귀가 잘려나간 고통보다도, 꿈을 잃은 상실감보다도, 더욱 격렬한 미래가 자신에게 닥쳐오고 있다는 것을.

세상은 이미 반 고흐를 미치광이로 낙인찍은 상태였다. 오래도록 몰인정과 가난과 싸워야 했던 그는 이제 적대적인 세상과 맞서야 했다. 주변이 술렁이고 있음을 깨달은 반 고흐는 테오에게 그런 상황을 모두 설명했다.

이곳 시민들 상당수가 서명을 해서 시장에게 서신을 보냈대. 내가 스스로 의지로는 사회에 적응할 수 없으며 제정신이 아니라고 적은 탄원서라는구나. 그래서 경찰 서장인지 경관인지가 나를 다시 강제수용하라는 명령을 내렸고, 나는 오랫동안 여기서 열쇠와 자물쇠, 간수들한테 갇혀지내고 있어. 일부러 그런 것도 아니고 내 잘못도 아닌데 말이야. …… 내가 분노를 억제하지 못하면 그들은 곧바로 나를 위험한 미치광이라고 판단할 거야. ……요즘 같은 사회에서 우리 예술가들은 깨진 항아리나 다름없어. ……나는 이제 화가공동체를 이루는 일이 불가능하고, 아를에서든 다른 어디에서든 혼자 지내야 한다는 사실을 깨닫는다. 그러니까 나 자신을 위해서나 다른 사람들을 위해서나 잠시 병원에 들어가는

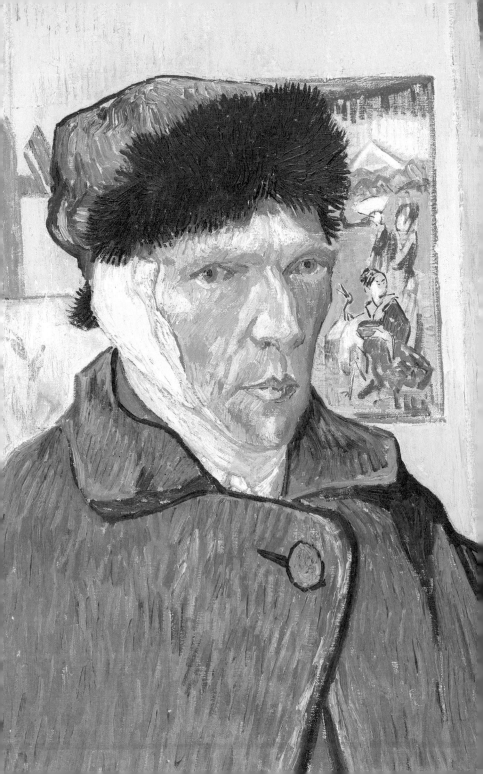

편이 낫겠다. ……비록 내게 그럴 힘이 남아있진 않지만 나는 이미 미친
사람 노릇을 할 준비가 되었다.

그는
자살하지
않았다

● 　　　　아를 주민들의 서명과 탄원으로 병원에 수용된 반 고흐는
이때부터 남은 인생 내내 정신병원 입원과 퇴원을 반복한다. 그러던
중 북프랑스로 가면 건강이 회복되리라는 기대를 품고, 1890년 6월 마
침내 그가 최후를 맞을 장소인 오베르 쉬르 우아즈로 옮겨간다. 테오
는 요안나 봉허Johanna Bonger라는 여인과 결혼해 아들을 얻은 상태였
다. 요안나는 아들이 태어나기 전 반 고흐에게 편지를 보내 아기 이름
을 빈센트라고 짓고 싶으며 그의 대부가 되어달라고 요청했다. 1890년
1월에 태어난 아기는 사내아이였고 실제로 빈센트의 이름을 물려받았
다. 반 고흐는 자신과 이름이 같은 조카에게 각별한 애정이 있었으나
또 다시 예기치 않은 불행이 닥쳤다. 1890년 6월 30일, 어린 빈센트가
아프고 테오의 급료가 급격히 깎여 파리 아파트의 가족을 부양하기 어
려워졌다는 편지를 받은 것이다. 걱정이 된 그는 7월 초 테오 가족을
보기 위해 파리에 다녀온 후로 테오에게 이런 편지를 보낸다.

　　　　이곳으로 돌아온 후 나는 몹시 슬펐고 너에게 닥친 불행에 끝없이 상심

빈센트 반 고흐, 〈붕대로 귀를 감은 자화상〉, 1889년,
캔버스에 유화, 런던 코톨드 미술관 소장.

했다. 내 걸음걸이조차 불안정하디. 형인 내가, 네가 보내주는 돈으로 살아서 너에게 부담을 주고 있는 것은 아닌지 두렵다.

이런 상황에서 반 고흐는 1890년 7월 27일 총상을 입었다. 그래서 사람들은 아주 간단히 그가 자살했다고 단정했다. 동생 가족의 식탁에서 빵을 빼앗고, 특히 그들의 사랑하는 아들이며 자신의 대자인 아기의 건강을 위협하는 존재가 되었다고 확신했기 때문이라는 것이다. 물론 빈센트라는 이름의 다른 형제가 먼저 죽은 것으로 모자라 또 한 명의 어린 빈센트가 세상을 떠나는 것을 그는 결코 원치 않았으리라. 하지만 그것이 그가 자살했다는 확실한 정황이라고는 말할 수 없다.

실제로 반 고흐는 독실한 기독교인으로 편지와 일기 등에 여러 차례 "자살은 큰 죄이며 아주 비도덕적"이라고 기록한 바 있다.

특히 스티븐 네이페Steven Naifeh 노스캐롤라이나 대학교 인문학 교수와 그레고리 화이트 스미스Gregory White Smith 하버드 대학교 법학 교수는 10년 동안 반 고흐의 작품과 그가 지인들과 주고받은 편지를 조사한 결과, 2011년에《화가 반 고흐 이전의 판 호흐Van Gogh; The Life》라는 책을 펴내며 '반 고흐 타살설'을 강하게 주장했다. 그들이 그렇게 주장한 이유는 몇 가지 있다. 일단 반 고흐가 정신병을 앓고 있다는 사실을 주위 사람들이 모두 아는 상태에서 총을 구할 수 없었으리라는 점과, 그가 평소에 총을 소지했다는 이야기도 찾아볼 수 없다는 것이다. 반고흐는 총에 관해서는 아무것도 몰랐고 사고가 난 현장이나 주변 어디에서도 총이 발견되지 않았다. 무엇보다 유서가 없었고, 자살을 시도했다면 총상이 직선으로 나타나야 하는 반면 그의 몸에 남은 총알 각

도는 비스듬했다는 것도 근거로 내놓았다. 게다가 그 총알은 몸을 다 관통하지 못하고 척추에서 멈췄다. 그래서 반 고흐가 즉사하지 않고 살아남았으며, 또한 자살할 생각이 애초에 없었기에 하숙집까지 몇 킬로미터나 되는 거리를 밤에 피가 철철 흐르는 배를 움켜쥐고 걸었다는 것이다.

물론 이 같은 주장은 많은 반론에 부딪혔다. 대표적으로 반 고흐 전문가인 루이 반 틸보르흐 박사가 강하게 반발했다. 그는 사고 당시 반 고흐를 치료하러 왔던 의료인이 남긴 기록을 토대로 '반 고흐는 자살했다'고 주장했다. 그에 따르면 반 고흐의 상처 주위에 갈색과 보라색이 도는 후광 같은 원이 있었는데, 이는 총구가 배에서 아주 가까운 곳에서 발사되어 화약 열로 인해 상처를 입은 흔적이라는 것이다.

이 같은 반론을 듣고 네이페와 화이트 스미스 교수는 총상 분야 최고전문가인 미국의 병리학자 빈센트 디 마이오Vincent Di Maio 박사를 찾아갔고, 그 역시 2014년에 반 고흐는 자살하지 않았다고 결론 내렸다. 그에 따르면, 기록에 적힌 '갈색과 보라색 후광 같은 원'은 총알이 살을 뚫고 들어갈 때 피부 아래 실핏줄이 터지면서 생겼거나, 바로 죽지 않고 살아남아 멍이 든 경우로 볼 수 있다는 것이다. 오히려 자살하기 위해 총을 몸에 가까이 대고 쐈다면 총알자국 주변에 탄약가루와 그을음 등이 문신처럼 생겨서 쉽게 지워지지 않는다고 한다. 하지만 의사나 그의 마지막을 지켜본 어느 누구도 반 고흐의 몸에서 갈색 동그라미 찰과상은 보지 못했다고 전해진다. 뿐만 아니라 디 마이오 박사는 총을 쏜 사람의 옷이나 신체 일부에는 반드시 연소되지 않은 화약가루가 남게 마련이지만 반 고흐의 신체나 옷 어디에서도 화약성분이 발견

되지 않았다는 사실을 타살설의 중요한 근거로 들었다.

그렇다면 누가 반 고흐를 죽음으로 몰고 간 것일까? 네이페와 화이트 스미스 교수는 당시 반 고흐와 같은 마을에 살고 있던 10대 소년 르네 세크레탕Rene Secretan을 용의자로 꼽았다. 반 고흐가 사망하던 해에 열여섯 살이던 세크레탕은 약사의 아들로 파리의 유명한 콩도르세 국립고등학교를 다니던 '부잣집 도련님'이었다. 매해 여름 아버지의 별장이 있는 오베르 쉬르 우아즈에 와서 낚시와 사냥을 하며 방학을 보내던 그는 1890년 여름 반 고흐를 만난다. 문제는 세크레탕이 반 고흐를 '놀리고 괴롭히기 좋은 만만한 상대'로 여겼다는 데 있다. 세크레탕은 훗날 82세가 된 1956년에 프랑스 작가 빅토르 두이토가 진행한 인터뷰에서 다음과 같이 자신의 '악행'을 고백했다.

반 고흐의 커피에 소금을 넣고는 조금 떨어진 곳에서 그가 커피를 뱉어내며 화가 나서 욕하는 광경을 지켜보기도 했고, 그의 물감상자에 풀뱀을 넣기도 했어요. 그것을 발견했을 때 반 고흐는 까무러칠 뻔했지요. 또 반 고흐가 생각 중일 때 가끔 마른 붓을 빤다는 것을 알아챈 나는 그가 보지 않을 때 붓에 고춧가루를 문질러두기도 했는데, 이는 반 고흐를 발광하게 만든 행동이었습니다.

세크레탕은 친구들을 이끌고 반 고흐를 건드리곤 했는데, 사건 당일에도 반 고흐를 놀리며 쫓아가던 중에 우발적으로 총을 쐈다는 것이 네이페와 화이트 스미스 교수의 주장이다. 실제로 세크레탕은 항상 카우보이 옷을 입고 다니며 총 쏘는 흉내를 내곤 했다고 한다. 그리고 인

빈센트 반 고흐, 〈챙 넓은 모자를 쓴 소년 두상(르네 세크레탕의 초상으로 추정)〉,
1890년 6~7월, 종이에 초크, 파리 루브르 박물관 소장.

디언의 공격을 물리치는 카우보이 연극을 하지 않을 때면 그 총을 다
람쥐와 새, 물고기를 쏘는 데 써먹었다. 이는 미술사학자 존 리월드John
Rewald가 1930년대에 오베르 쉬르 우아즈를 방문했을 때 마을 주민에
게서 들은 증언과 일치한다. 주민들은 리월드에게 "소년들이 우발적으
로 빈센트를 쏘았고, 살해 행위로 고발당할까봐 두려워 그 얘기를 꺼
렸으며, 반 고흐는 그들을 보호하고 순교자가 되기로 결심했다"고 진
술했다고 한다. 실제로 당시 총상을 입은 반 고흐에게 경찰관들이 "자

살하고 싶었던 거요?"라고 물었을 때 반 고흐는 모호하게 "그래요, 그런 것 같소"라고 대답했다. 그러고는 "아무도 고발하지 마세요. 내가 나를 죽이고 싶었던 겁니다"라고 덧붙였다고 전해진다.

그것이 사실이라면 왜 반 고흐는 사람들에게 아이들이 자신을 쐈다는 이야기를 하지 않고 자살하려 했다고 말했을까?

이는 앞서 언급했던 반 고흐 특유의 '자학적인' 성격에서 비롯되었다고 추측할 수 있다. 어쩌면 이는 주변의 가까운 사람들, 즉 테오와 테오 가족을 곤란에 빠뜨린 자신에게 내린 형벌이 아니었을까? 비록 그가 직접 자살을 시도하지는 않았지만 실제로 죽음이 닥쳐왔을 때 그것을 기꺼이 받아들였는지 모른다. 반 고흐가 힘든 삶을 자신의 의지로 끊어내기 위해 아이들의 실수를 덮고 그들을 보호하고자 진실을 함구한 것 같다는 것이 오늘날 전문가들의 추측이다.

하지만 이 모든 것은 어디까지나 '추정'이다. 중요한 것은 반 고흐가 생의 마지막까지 〈나무뿌리〉라는 작품을 그리면서 '생명'을 이야기했다는 사실이다. 〈나무뿌리〉가 미완성작이라는 점도 그의 죽음이 예기치 않게 닥쳤음을 뒷받침하는 것 같지 않은가? 과연 그가 자살했다면 생명을 이야기하는 작품을 마지막까지 그릴 수 있었을까?

총상을 입은 반 고흐의 재킷에서 발견된 테오에게 보내는 편지는 흔한 유언 한 마디 없이 여느 때처럼 테오에 대한 걱정으로만 가득 차 있었다. 반 고흐는 명징한 어조로 다음과 같이 썼다.

다른 화가들은 현재 미술 시장에 대해 말하는 것을 본능적으로 피한다. 우리가 할 수 있는 일은 오로지 그림을 통해 목소리를 내는 것이다. 내

가 예전에도 여러 차례 말했고 다시 한 번 힘주어 말한다만, 우리는 할 수 있는 최선을 다해야 한다. 너는 단순히 코로의 그림을 파는 화상에 불과하지 않다. 나를 통해서 너는 나름대로 이 난리 속에서도 유유히 존재감이 빛나는 그림들을 창조하는 데 일조했다. 이것이 현재 우리가 놓인 상황이자, 상대적으로 위기에 처한 내가 지금 할 수 있는 말의 전부다. ……내가 아는 한 너는 사람을 거래하지 않고 진심으로 인류애를 가지고 화상으로서 네 일에 충실했다.

반 고흐의 편지에서 언급된 코로Corot는 19세기 후반에 활동한 프랑스 풍경화의 명인으로, 19세기 말 미국의 석유 재벌이나 철강 재벌들에게 그의 작품이 가장 많이 팔려나갔다. "너는 단순히 코로의 화상에 불과하지 않다"는 반 고흐의 말은 테오가 스스로를 '가장 상품화된 작품만 파는 장사꾼'으로 비하하지 말라는 충고이다. 대신에 그는 '이런 위기의 상황에서도 희망과 인류애를 가지고 미술 시장에서 제 역할을 다하자'는 당부를 하고 있다. 마치 〈나무뿌리〉 그림을 그리며 '어려운 현실 속에서도 좌절 없이, 발버둥 치며 마지막까지 살아내려는 모습'을 찬양했듯이 말이다. 그런 의미에서 〈나무뿌리〉는 반 고흐가 자기 스스로에게 거는 삶의 주문이자, 어쩌면 테오에게 건네는 또 다른 의미의 편지였을지도 모른다.

하지만 테오는 형의 편지에 제대로 화답하지 못했다. 반 고흐가 사망한 이후 어린 빈센트의 건강은 나아졌지만 형의 장례를 치른 후 테오의 건강은 급격히 나빠졌다. 형과 사별한 슬픔에 더해 직장이었던 구필화랑과의 불화에 시달렸고, 가정에서는 남편과 아버지의 의무를

오베르 쉬르 우아즈에 있는
빈센트 반 고흐와 테오 반 고흐의 무덤.

다하는 데 커다란 부담을 느꼈기 때문이다. 이윽고 그는 형처럼 정신
착란 증세를 보이며 난폭해졌고, 급기야 아내와 아들을 죽이려 한 사
건까지 벌어졌다. 결국은 그도 형처럼 정신병원에 입원해 반 고흐가
죽은 지 6개월도 안 된 1891년 1월 25일에 형보다 젊은 나이인 향년
33세로 세상을 떠난다.

현재 테오와 빈센트 반 고흐 형제는 오베르 쉬르 우아즈에 나란히
묻혀 있다. 그들은 어쩌면 저 세상에서 함께 축배를 들고 있을지도 모
르겠다. 반 고흐가 마지막 편지에 언급한 대로, 그들이 "이 난리 속에
서도 유유히 존재감이 빛나는 그림들을 창조하는 데 일조"했다는 사실
을 지금은 확실히 알았을 것이기 때문이다. 이들 형제가 남긴 '공동 작

품'이 스스로의 생명력으로 전 세계에 뻗어나가 벅찬 사랑을 받고 있는 지금이야말로, 살아생전 그들이 그토록 누리고 싶어 했던 행복의 전성기가 아닐까?

끝끝내
생명을
애기하려 한
사람

프리다 칼로

화면을 꽉 채우고 있는 것은 멕시코 사람들이 가장 좋아하는 과일인 수박이다. 수박은 통째로 놓였거나 이등분 사등분되었거나, 그보다 더 잘게 잘려 속을 다 드러내고 있기도 하다. 벌어진 껍질 사이로 은밀하게 드러난 씨앗들은 어쩐지 육감적이고, 핏빛의 즙 많은 과육은 생명으로 충만해 보인다. 그러나 역설적이게도 이 그림은 어떤 작가가 죽기 전에 마지막으로 남긴 작품이다. 아마도 작가는 자신의 죽음이 임박했음을 알고 또 받아들였나 보다. 죽음의 문턱에 선 사람이 삶에 대해 느낄 수밖에 없는 절절한 애착을 붉은 과육에 새겨 넣은 걸 보면 말이다. 맨 앞에 있는 선홍색 과일 조각을 자세히 보자. 작가는 핏빛 물감에 적신 붓으로 자신의 이름과 날짜 그리고 곧 죽음을 맞게 될 장소인 '멕시코 코요아칸Mexico Coyoacan'이라는 글자를 써 넣었다. 그리고는 커다란 대문자로 이렇게 적었다. '인생 만세VIVA LA VIDA'

그림에 새긴 글자를 보면 알 수 있듯, 이 수박 정물화를 그린 작가는 멕시코의 화가 프리다 칼로Frida Kahlo, 1907~54다. 칼로는 이 그림을 그

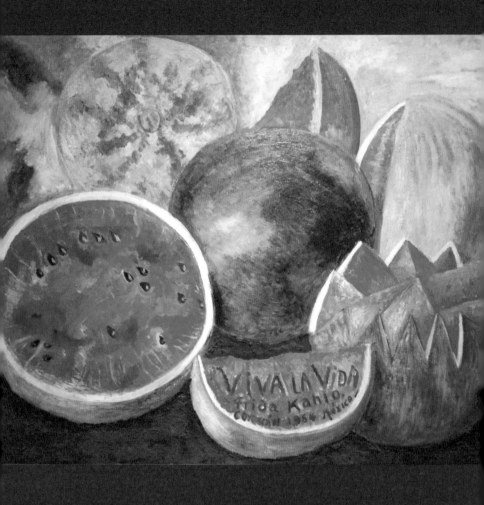

프리다 칼로, 〈인생 만세〉, 1954년,
메소나이트에 유채, 멕시코시티 프리다 칼로 박물관 소장.

리고 8일 후에 세상을 떠났다. 멕시코에서는 정물화를 나투랄레자 무에르타Naturaleza muerta, 즉 '죽은 자연'이라 부른다. 전통적으로 삶의 무상함을 주제로 그렸기 때문이다. 그런데 흥미롭게도 칼로는 죽은 자연을 통해 생명과 삶을 노래했다. 여기에는 특별한 이유가 있다. 칼로는 말년에 병으로 인해 집밖에 나갈 수 없고 자리에서 일어날 수 없을 때도 많았다. 주로 침대에 누운 채 그림을 그려야 했던 그녀에게 진정으로 현실적인 대상이란 팔이 닿는 거리에 있는 것들이었다. 시선을 가까운 곳으로 돌린 그녀는 눈앞의 사물이나 과일, 꺾어온 꽃 같은 '죽은 자연'에서 기어코 생명을 찾아내고 삶을 찬양했다. 그녀가 삶이라는 주제에 그토록 집착했던 것은 스스로 살아온 47년의 시간 대부분이 죽음에 대항해 지난하게 싸워온 과정에 다름 아니었기 때문이다.

가혹한,
너무나 가혹한

● 　　프리다 칼로는 1907년 7월 6일 멕시코 코요아칸에서 헝가리 출신의 독일계 유대인인 아버지와 메스티소Mestizo(멕시코 인디언과 스페인 혼혈)인 어머니 사이에서 태어났다. 이때만 해도 사랑스러운 여자아이가 평생의 절반 이상을 침대에 누워 지내게 될 것이라고는 아무도 예측하지 못했다. 가혹하게도 고통은 너무 빨리 찾아왔다. 칼로가 여섯 살 되던 해 오른쪽 다리가 갑자기 아프기 시작해 척수성 소아마비라는 판정을 받았다. 이로 인해 비정상적으로 짧고 가늘어진 한쪽 다

리가 평생 칼로를 괴롭혔다. 어려서부터 한쪽 발만 양말을 서너 켤레씩 겹쳐 신거나 구두 밑창과 굽 높이를 특별히 맞춰 신어야 했고, 커서는 통 넓은 바지와 긴 치마로 다리를 감추고 다녔다. 죽기 한 해 전에는 결국 오른쪽 다리의 살이 썩어 들어가는 괴저병까지 생겨 무릎 아래를 절단해야 했다.

고통이 이것으로 끝났다면 그저 운 나쁜 인생으로 치부할 수 있었을 것이다. 그러나 운명의 여신은 혹독하기 이를 데 없었다. 2000명이 지원해 35명만이 합격한 멕시코 국립대학 예비학교에 들어갈 정도로 총명했던 칼로는 18세였던 1925년 9월 17일에 더욱 큰 시련을 맞는다. 끔찍한 교통사고였다. 학교에서 집으로 돌아가기 위해 버스를 탔는데 버스가 전차와 충돌했다. 이 충격으로 칼로는 버스 앞으로 튕겨 나갔고, 그 순간 강철로 된 버스 손잡이 기둥이 마치 투우사의 칼처럼 칼로의 옆 가슴을 뚫고 들어가 허벅지로 나왔다. 골반과 자궁을 관통당한 동시에 척추는 세 조각이 나버렸고 쇄골과 늑골 두 개가 부러졌다. 다리는 열한 군데나 부러지고 어깨와 골반은 원형 복구가 어려울 만큼 으스러졌다. 신장도 망가져 한때 소변을 볼 수도 없었다. 칼로는 꼬박 9개월을 몸 전체에 깁스를 한 채 보냈고, 평생 척추수술 7회를 포함해 총 32회의 외과수술을 받았다. 사고 여파로 몇 차례의 유산도 감내해야 했다. 그런데 아이러니하게도 이 고통은 의학도를 꿈꿨던 칼로를 위대한 예술가로 키워냈다. 줄곧 침대에 누워있어야 했던 그녀가 그림을 통해 생존의지를 붙잡은 것이다. 전문적인 미술교육을 받은 적도 없는 칼로는 침대 네 기둥에 특수 이젤을 고정시키고 천장에 거울을 붙여서 침대에 누운 자신을 관찰하며 그림을 그렸다. 그 인고의 시

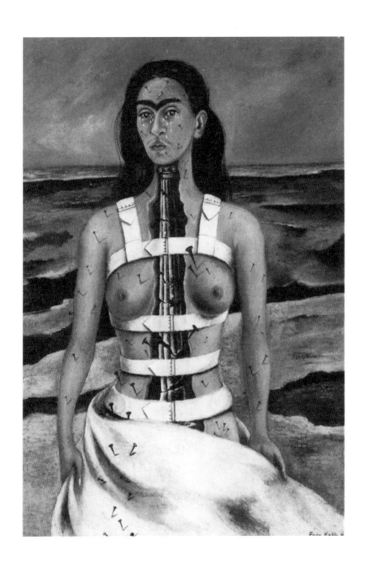

프리다 칼로, 〈부서진 척추〉, 1944년, 메소나이트에 표구한 캔버스에 유채,
멕시코시티 돌로레스 올메도 파티뇨 미술관 소장.

절이 칼로를 예술가로 성장시켰다.

매일매일 그림을 그리지만 딱히 목적이 있는 것은 아니다. 무슨 대단한 예술가가 되겠다는 생각으로 그리는 것은 아니라는 말이다. 내가 할 수 있는 일이 이것밖에 없고 그리는 동안에는 모든 근심과 고통을 잊을 수 있다. 작업에 매달리는 이유에 대해 확실하게 얘기할 수 있는 것은 그리지 않으면 견딜 수 없기 때문에 그린다는 것과, 떠오르는 생각을 주저 없이 그린다는 것이다. 그것도 오로지 그림으로만 표현할 수 있는 방법으로 말이다. 그래서 내가 겪고 있는 이 현실을 그려내고 있을 뿐이다.

칼로가 평생 남긴 200여 점의 작품 중 대부분은 자화상이다. 그녀는 상처 입은 자신의 몸을 보면서 삶의 근원을 그려낼 에너지를 뽑아냈다. 칼로 개인의 삶이 칼로의 예술을 만들었다고 해도 과언이 아닌 셈이다. 대표작 〈부서진 척추〉에서 그 면모를 엿볼 수 있다.

칼로는 황량한 땅 위의 텅 빈 공간에 자신의 육체를 놓아두었다. 가슴이 다 드러날 정도로 벗은 몸, 그러나 전혀 에로틱하지 않다. 척추가 있어야 할 자리에 가슴을 가르고 몸을 관통하며 솟아오른 이오니아식 기둥이 조각조각 이어져 있다. 그녀의 몸에는 못들이 화살처럼 박혀 있는데 이는 칼로가 겪어야 할 만성적인 고통을 상징한다. 마치 순교자처럼 자신의 상처를 다 드러낸 여인. 그녀는 고통스러운 눈물을 흘리며 척추환자용 지지대에 의존하고 있다.

이 그림을 그릴 때 칼로는 교통사고 후유증이 재발해 극심한 척추 고통에 시달리고 있었다. 결국 의사는 철로 된 보정기를 착용하고 완

전한 휴식을 취하라고 명했다. 척추교정기는 그림에서 보다시피 고문 기구와도 같았다. 칼로는 1944년부터 죽을 때까지 척추 깁스를 무려 28회나 다시 해야 했다. 그 고통을 다 겪고도 척추는 끝내 회복되지 않았다. 1946년 지옥 같은 척추수술이 시작되었다. 칼로는 1950년 3월과 11월 사이에 여섯 번의 척추수술을 견뎌냈다. 엉덩이에서 빼낸 뼛조각을 이용해 아픈 척추 네 개를 접합하고 서로 분리하기 위해 금속 막대를 넣는 수술이었다. 처음에는 순조로웠지만 결과는 대실패로 끝나고 뼛조각을 다시 제거하는 수술까지 받아야 했다. 설상가상으로 수술 부작용으로 인한 세균 감염이 일어나, 막 봉합해 회반죽을 입혔던 자리에서 상처가 곪아 부패했다. 프리다 칼로의 언니 마틸데가 옆에서 지켜본 당시 칼로의 모습은 이러했다.

불쌍한 프리다가 얼마나 고생을 했는지 몰라요. 하지만 앞으로가 더 큰 문제예요. 소화기관은 마비되었고 열은 항상 39도를 웃돌아요. 그리고 보정기구를 착용하거나 수술한 부위로 눕기만 하면 구역질에 구토, 허리가 끊어질 듯한 고통을 참을 수 없대요. 게다가 등에서 고약한 악취가 나서 보정기구를 열었더니 농양 같은 것이 생겼는지 상처 부위에 염증이 아주 심하게 나 있었어요. 결국 다시 수술대에 올라야 했지요.

〈희망은 사라지고〉를 그리던 무렵에도 칼로는 누워있었다. 그림에서 그녀는 메마른 잿빛 땅 위에 놓인 침대에 몸을 의탁하고 있다. 당시 칼로는 고통으로 인한 식욕 저하로 체중이 심각하게 줄어든 탓에 깔때기를 이용해 음식물을 공급받고 있었다. 그림을 보면 그 고통을 충분히 짐

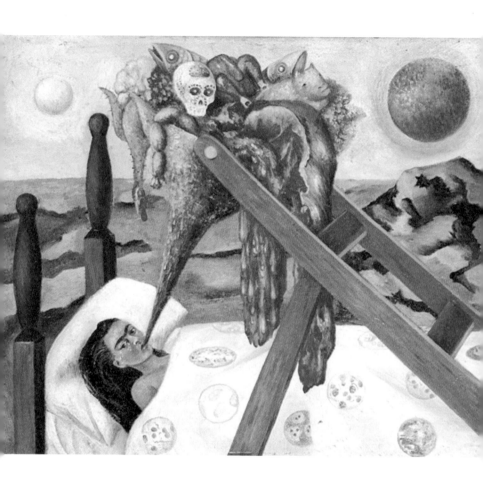

프리다 칼로, 〈희망은 사라지고〉, 1945년, 메소나이트에 표구한 캔버스에 유채,
멕시코시티 돌로레스 올메도 파티뇨 미술관 소장.

작하고도 남는다. 그림 속 깔때기는 튼튼한 나무 이젤로 받치지 않으면 안 될 정도로 커다랗고 괴기스럽게 표현되었고, 그 안에 유동식이 아닌 육류와 생선, 심지어 내장과 창자 등의 죽은 살들이 가득 차 있다. 그리고 캔버스 뒤편에는 그림 제목을 설명하는 듯한 글이 적혀 있다.

나에게는 아주 작은 희망조차 남아있지 않다……. 모든 생명체는 뱃속에 담긴 것들과 조화를 이루며 움직이니까.

그럼에도
불구하고
삶이여, 만세!

● 끊임없이 달려드는 고통을 잊기 위해 모르핀 같은 진통제를 지속적으로 투여받은 칼로는 결국 약물에도 중독되어 대체제인 데메롤demerol(근육이완제 등에 쓰이는 약)을 쓰며 극심한 고통을 견뎌야 했다. 그래도 고통이 너무 심할 때는 멕시코의 전통술 풀케Pulque를 데킬라나 브랜디와 혼합해 진통제 대신 먹기도 했는데, 설상가상으로 나중에는 알코올중독 증세까지 일어났다. 알코올중독과 약물과용의 흔적은 어쩔 수 없이 그림에도 남아 그녀가 말년에 그린 작품들은 매우 산만하고 거칠다. 칼로는 깔끔한 화가였지만 약물중독에 걸린 뒤로는 손과 옷에 물감 범벅이 되는 일이 잦았고, 이럴 때면 주변에 곧잘 짜증을 냈다고 한다. 하지만 이 모든 어려움 속에서도 칼로는 삶에 대한 투지를 불태웠다.

나는 1년을 앓았다. 척추수술을 일곱 번이나 받았다. 파릴 박사가 나를 살렸다. 그는 내게 살아가는 기쁨을 다시 주었다. 나는 아직도 휠체어에 의지하고 있으며 곧 다시 걷게 될 수 있을지 어떨지는 모르겠다. 나는 지금 석고 깁스를 하고 있는데, 견딜 수 없이 무겁지만 그래도 등의 아픔을 덜어준다. 고통스럽지는 않다. 단지 몹시 피곤하고, 당연한 일이지만 자주 절망에 빠진다. 어떤 말로도 표현할 수 없는 절망감. 그럼에도 불구하고 살고 싶다. 그림을 다시 그리기 시작했다.

<div align="right">- 프리다 칼로의 1951년 일기 중</div>

삶에 대한 투지가 넘치는 칼로의 아픈 자화상들은 많은 사람에게 사랑을 받았다. '조용한 격렬함' '부드러움과 잔혹함이 뒤섞인 삶에 대한 진실한 증언' '믿을 수 없을 만큼 섬세한 떨림을 지닌, 가장 잔혹한 미술 기록'이라는 평가들이 잇따랐다.

1938년 뉴욕에서 전시회를 열었을 때는 대공황임에도 전시작의 절반이 넘는 25점이 판매되었다. 1939년 프랑스 파리의 초현실주의자들이 칼로를 초대해 전시회를 열었을 때도 큰 찬사를 받았다. 그러나 칼로는 자신의 작품을 '초현실주의'라고 정의하는 것을 단호히 거부했다. "나의 그림은 나의 현실을 그린 것"이라는 너무나도 당연한 이유였다.

침대에 묶여있다시피 했던 마지막 몇 년 동안도 칼로는 불굴의 의지를 보였다. 그녀가 죽기 한 해 전인 1953년 봄, 지인들은 칼로에게 마지막 순간이 다가오고 있음을 알고 전시회를 열어주었다. 놀랍게도 칼로는 앰뷸런스에 실려 침대에 누운 채로 전시회에 참석했다. 몇 달 후, 여섯 살 이래로 평생을 괴롭혀온 오른쪽 다리를 절단했을 때도 칼로는

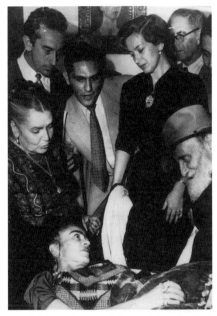

멕시코에서 첫 개인전이 열린 개막식 날 병세가 악화되어
구급차 침대에 실려 갤러리에 입장했다.

"왜 다리가 필요합니까? 나는 날개가 있는데"라며 의연한 기품을 잃지
않았다.

칼로가 보여준 '삶에 대한 열정'은 무엇보다 죽기 11일 전의 행적에
서 극명하게 드러난다. 칼로는 위대한 예술가인 동시에 뜨거운 공산주
의자였다. 평소 자신이 1907년생이 아니라 멕시코혁명이 일어난 해에
태어난 1910년생이라고 주장하며 스스로를 '멕시코혁명이 낳은 유산'
이라고 자랑할 정도였다. 그런 그녀에게 과테말라 대통령 하코보 아르

벤스 구스만Jacobo Arbenz Guzman의 소식은 큰 충격을 주었다. 진보적인 정책을 펼치다 미국의 미움을 받은 아르벤스 구스만이 CIA에 의해 권좌에서 축출되었다는 뉴스가 전해지자, 그녀는 마지막 힘을 짜내 침대에서 일어섰다. 눈앞에 바짝 다가온 자신의 죽음 따위는 아랑곳하지 않았다. 1954년 7월 2일, 그녀는 많은 양의 진통제를 맞은 채 남편인 디에고 리베라와 함께 거리로 나섰다.

이 날, 미국의 과테말라 정치 개입에 반대하고 아르벤스 구스만 대통령과 과테말라 공산당을 후원하기 위한 집회에 참가한 칼로의 모습이 지금도 흑백사진으로 남아있다. 칼로는 비록 지친 표정으로 휠체어에 앉아있지만 병약한 그녀에게는 제법 묵직해 보이는 장신구를 찬 손으로 평화의 상징인 비둘기가 그려진 플래카드를 들고 있다. 오른쪽 손은 항의의 뜻으로 주먹을 불끈 쥐었다. 당시 칼로는 침대에 가만히 누워있는 것도 고통스러울 만큼 힘겨운 나날을 보내고 있었다. 그런 그녀를 침대 밖으로 이끈 힘은 무엇이었을까? 자신은 비록 이 땅을 떠날지라도 남은 세상은 좀 더 정의로워지기를 바라는 마음이었을까? 칼로의 머릿속에는 여전히 죽음보다 삶이 먼저였던 것 같다.

그리고 때가 왔다. 7월 13일 새벽. 온갖 고난과 장애를 이겨낸 칼로지만 이번만큼은 일어나지 못했다. 기관지폐렴에서 회복된 지 얼마 안 되어 의사들의 만류를 뿌리치고 무리하게 외출한 탓이었다. 그녀의 공식 사인은 폐색전증이었다.

칼로는 무수한 그림 외에도 마지막 순간까지 손에서 놓지 않은 일기장을 유품으로 남겼다. 검은색 천사가 날아오르는 그림이 그려진 칼로의 일기장 마지막 페이지에는 단호하지만 슬프게 이렇게 적혀 있었다.

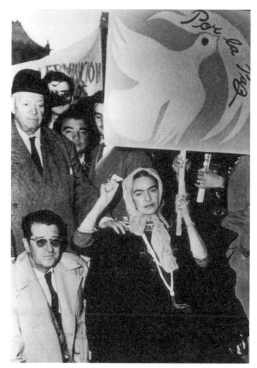

죽기 11일 전, 미국의 과테말라 정치 개입에 반대하며
거리 시위에 나선 프리다 칼로.

이 외출이 행복하기를. 그리고 다시는 돌아오지 않기를.

프리다 칼로가 마지막 그림에 남긴 메시지는 '삶이여, 만세'라는 찬양
이었지만 일기장에는 '삶 속으로 다시 돌아오고 싶지 않다'는 속내를 털
어놓은 셈이다. 어느 쪽이 진심이었을까? 어쩌면 둘 다였는지도 모른다.

이 주검의
　　행렬을
멈춰라

케테 콜비츠

여기, 누군가를 간절하게 기다리고 있는 두 여인이 있다. 한 여인은 숄을 둘러쓰고 고개를 숙인 얼굴에 수심이 가득하다. 이 여인의 어깨에 기대어 앉은 또 다른 여인은 두 손을 맞잡고 하늘을 향해 고개를 들었다. 둘이 비록 마주보고 대화를 나누지는 않지만 마음속으로 외치는 기도는 아마 같을 것이다. '전쟁터에 나간 그가 제발 무사한 모습으로 돌아오게 해주세요.'

이는 독일의 판화가이며 조각가인 케테 콜비츠Käthe Kollwitz, 1867~1945가 남긴 최후의 작품 〈병사를 기다리는 두 여인〉에 대한 설명이다. 남편을 전장에 떠나보낸 두 여인을 묘사한 것이라는 해석도 있고, 아들을 떠나보낸 어머니와 남편을 떠나보낸 아내가 걱정과 기다림으로 함께 지쳐가는 모습을 그렸다는 해석도 있다. 아무래도 두 여인을 '나이 차가 있어 보이게' 묘사한 방식으로 봐서 후자의 해석이 더 그럴듯하다. 그런데 콜비츠는 말년에 왜 이렇게 어두운 작품을 만들었을까? 아마도 그녀 자신이 두 여인의 처지와 심정을 처절하게 공감하고

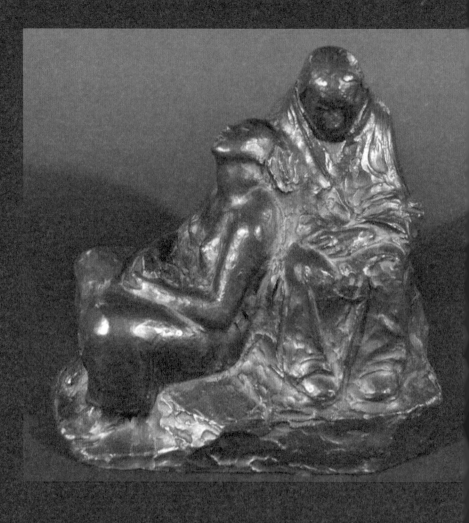

케테 콜비츠, 〈병사를 기다리는 두 여인〉, 1943년.
브론즈, 독일 역사 박물관 소장.

있었기 때문일 것이다. 아니, 공감을 넘어 이들의 모습은 콜비츠의 자화상에 다름 아니었다. 도대체 콜비츠에게 무슨 일이 있었던 것일까?

탄식하는
이들
곁에서

● 케테 콜비츠는 평생 가난한 이들과 학대받는 이들의 친구로 살았던 예술가다. 이는 그녀가 자신의 예술로 유화를 버리고 판화를 선택한 것에서도 알 수 있다. 유화는 한 사람만 독점할 수 있는 예술이며, 그래서 화가 입장에서는 작품을 비싸게 팔 수 있다. 반면에 판화는 다량으로 복제할 수 있어 값싼 예술로 치부되지만 그 덕분에 '미술의 민주화'를 이루었다. 수백 장의 그림을 동시에 노동자들의 눈앞에 보여주고 손에 쥐어줄 수 있는 방법은, 당시로서는 판화밖에 없었다. 콜비츠는 자신의 작업 모토를 이렇게 규정했다.

나는 이 시대에 어찌할 바를 모르고 도움이 필요한 사람들에게 도움을 주는 것을 내 작품의 목적으로 생각한다.

〈직조공 봉기〉 석판화 연작, 〈농민전쟁〉 동판화 연작은 그렇게 탄생한 콜비츠의 걸작이다. 병들고 지친 남성 노동자들의 푸석한 몰골과, 임금노동에 가사노동까지 짊어지고 나날이 쭈글쭈글 늙어가는 여인

들……. 콜비츠는 그들의 '가난한 삶'이 얼마나 끔찍하고 질긴 것인지를 작품에 구체적으로 담아냈다. 그녀가 1909년에 남긴 일기에서도 가난한 사람들의 실상을 확인할 수 있다.

남자는 아랑곳 않고 여자는 탄식하는데 언제나 똑같은 가락이다. 질병, 실직 그리고 또 술. 늘 그 신세다. 아이를 열한 명 낳았지만 그중 다섯만 살았다. 큰 애들이 죽고 나면 또 자꾸 작은 아이들이 생긴다.

〈죽은 아이를 안고 있는 어머니〉는 그런 가난한 어머니의 슬픔을 처참하게 묘사한 작품이다. 그녀의 피에타Pietà*는 이렇게 다르다. 어머니는 짐승처럼 울부짖으며 아이를 안고 있다기보다 '달라붙어' 있다. 제 분신 같은 아이와 헤어져야만 하는 아픔 앞에서 어머니라면 이토록 처절한 모습이 되리라고 콜비츠는 상상했을 것이다. 그녀 역시 두 아들의 어머니였으니까. 하지만 이때 콜비츠가 모든 것을 알았던 것은 아니다. 몇 년 후, 그녀 역시 '피에타 속 어머니'가 되리라는 사실은 꿈에도 몰랐다.

얼핏 봐도 불행의 그림자가 스치는 마지막 작품과 다르게, 콜비츠는 제1차 세계대전이 일어나기 전까지는 정말 행복하게 살았다고 전해진다. 그녀는 '다 가진 사람'이었다. 자선병원에서 가난한 사람들을 위해 의술을 펼치는 착하고 뜻이 잘 맞는 남편, 토끼같이 귀여운 두 아들이

* 이탈리아어로 '자비를 베푸소서'라는 뜻으로, 성모마리아가 죽은 그리스도를 안고 있는 모습을 표현한 작품을 일컫는다. 여기서는 죽은 아이를 안고 있는 어머니의 슬픔을 표현했다.

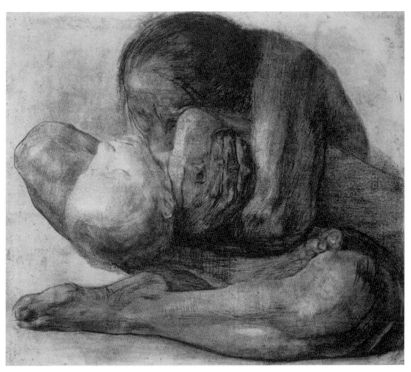

케테 콜비츠, 〈죽은 아이를 안고 있는 어머니〉, 1903년,
동판화, 일본 오키나와 사키마 미술관 소장.

곁에 있었다. 게다가 그녀는 1913년에 베를린 여성미술연합을 직접 설립하는 등 예술가로의 경력도 착실히 쌓아갔다. 그런 행복감을 콜비츠의 1910년 4월의 일기에서 엿볼 수 있다.

내 생애에서 요즈음은 참 아름다운 날들이다. 살을 에는 듯한 큰 고통

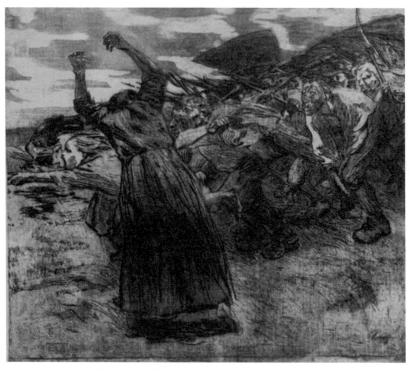

케테 콜비츠, 〈폭발('농민전쟁' 연작의 다섯 번째 작품)〉, 1903년,
동판화, 일본 오키나와 사키마 미술관 소장.

을 겪지도 않았고 사랑하는 아이들은 이제 다 커서 홀로 설 수 있게 되
었다. 벌써부터 나는 그들이 떠나가는 때를 그려본다. 그리고 지금은 마
음을 졸이지 않고도 그들을 바라볼 수 있다. 왜냐하면 그들은 충분히 다
자라서 자기 인생을 감당할 수 있게 되었고 나 역시 내 삶을 꾸려갈 수
있을 만큼은 젊기 때문이다.

씨앗들이
짓이겨져서는
안 된다

● 　　그러나 그 행복도 잠시, 1914년 제1차 세계대전이 터지자 전쟁은 그의 삶에도 구체적인 고통으로 다가왔다. 둘째아들 페터가 부모의 반대를 꺾고 지원병으로 참전한 것이다. 그리고 임관한 지 한 달도 안 되어 짧은 통지서가 날아왔고 거기엔 "당신의 아들이 전사했습니다"라고 적혀 있었다.

　그날 이후로, 행복감에 취해 살던 평범한 엄마는 사라졌다. 그 대신 콜비츠는 반전反戰 예술을 하는 엄마로 거듭났다. 주검으로 돌아온 페터를 보며 그녀는 깨달았을 것이다. 전쟁이 얼마나 많은 젊은이의 핏방울을 대가로 하는 일인가를. 이 미쳐 돌아가는 상황을 누군가는 반드시 저지해야 한다는 것을. 이때부터 콜비츠는 독일에서 날로 강고해져가는 군국주의를 겨냥한 작품을 만들어낸다. 1924년 8월 2~4일 라이프치히에서 중부독일 사회주의노동운동 청소년대회가 열렸을 때 포스터로 제작한 〈전쟁은 이제 그만!〉이 그 대표작이다. 포스터는 독일 거리 곳곳에 나붙어 반전운동을 확산시키는 촉매 역할을 톡톡히 했다.

　하지만 그런 노력도 소용없이 우려했던 일이 터지고 말았다. 1939년 히틀러의 나치가 폴란드를 침공하면서 제2차 세계대전이 시작된 것이다. 안타깝게도 콜비츠는 이번에도 전쟁의 소용돌이에 휩쓸렸다. 그녀에겐 죽은 아들과 같은 이름을 쓰는 애지중지하는 손자가 있었다. 그녀의 장남 한스가 자신의 아들에게 죽은 동생의 이름을 붙여

케테 콜비츠, 〈전쟁은 이제 그만!〉, 1924년,
석판화, 워싱턴 국립 미술관 소장.

준 것이다. 그런데 그 손자 역시 성인이 되기도 전에 제2차 세계대전
속으로 떠나버렸고 결과는 같았다. 콜비츠의 손자 페터마저 1942년
9월 22일, 러시아에서 전사한다. 가엾은 페터는 두 번이나 죽었다.

더 이상 우리의 '페터들'을 희생시킬 수는 없다는 절박감이 그녀의
마지막 석판화 〈씨앗들이 짓이겨져서는 안 된다〉를 탄생시켰다. 이 작
품 속의 어머니는 마치 암탉이 날개를 펼쳐 병아리를 감싸듯 자식들을
품안에 단단히 보호하는 몸짓을 취하고 있다. 콜비츠는 일기장에 단호
한 어조로 기록했다.

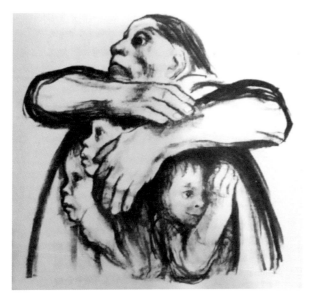

케테 콜비츠, 〈씨앗들이 짓이겨져서는 안 된다〉, 1942년,
뮌헨 사우어바인 컬렉션 소장.

망아지처럼 바깥구경을 하고 싶어 하는 베를린의 소년들을 한 여인이
저지한다. 이 늙은 여인은 자신의 외투 안에 소년들을 숨기고서 그 위로
힘 있게 팔을 뻗치고 있다. 씨앗들이 짓이겨져서는 안 된다. 이 요구는
〈전쟁은 이제 그만!〉에서처럼 막연한 소원이 아니라 명령이다. 요구다.

　나치 치하에서의 반전운동은 곧 반역자로 몰릴 만큼 위험한 일이었
다. 나치정부는 이전 전쟁에서 독일이 패배한 것을 설욕하기 위해서는
다시 전쟁을 해야 한다고 선동했고, 이런 상황에서 반전운동은 조국에

대한 배신을 부추기는 행위로 받아들여졌다. 예상대로 그녀에게도 박해가 닥쳐왔다. 그녀는 예술아카데미에서 탈퇴를 강요받고 대학 강단에서도 쫓겨나 수입을 잃었다. 그녀의 작품들은 철거되고 전시회도 금지되었다. 비밀경찰의 협박과 심문은 물론이고 공공연한 가택수색이 이어졌다. 그뿐 아니라 콜비츠는 51년 동안 그녀의 가문이 살았던 베를린 집을 놔두고 독일 중부에 있는 노르트하우젠Nordhausen으로 강제 이주 당했다. 뼈아픈 사실은 이때 남겨진 베를린 집이 공습에 폭격을 받아 전소되었고, 그 바람에 집에 있던 그녀의 판화작품과 인쇄화집들이 모조리 불에 타버린 것이다. 콜비츠는 이후 작센 왕자 에른스트 하인리히Ernst Heinrich의 주선으로 독일 남동부 드레스덴 근교에 있는 모리츠부르크Moritzburg에 집을 마련했지만 언제 다시 강제수용소로 끌려갈지 모른다는 악몽에 시달리며 자살까지 생각하는 심적 고통을 안고 말년을 보냈다.

콜비츠는 이런 극한의 공포 속에서 마지막 작품 〈병사를 기다리는 두 여인〉을 제작했다. 정말 처절하고 간절한 마음이었을 것이다. 그녀는 작품 속 젊은 여인의 모습일 때 병사 아들을 기다렸고, 늙은 여인의 모습일 때 병사 손자를 기다렸다. 기다림의 결과는 똑같이 죽음으로 돌아왔다. 그러니 작품 속의 두 여인은 어머니로서, 할머니로서 사랑하는 아이를 둘이나 잃은 콜비츠의 자화상에 다름 아니다. 그녀는 이 작품을 통해 경고하고 싶었을 것이다. 전쟁이 계속된다면 수많은 여인들이 '기다리고 기다리다' 생을 마감하게 될 것이라고. 마치 자신처럼.

콜비츠는 마지막 작품을 완성하고 2년이 지난 1945년 4월 22일에 77세의 나이로 눈을 감았다. 전쟁이 끝나기 불과 2주 전이었다. 아쉽

게도 히틀러가 자살하는 것도, 나치정권이 붕괴하는 것도 보지 못하고 세상을 떠났지만 그녀의 작품은 세상에 널리 뿌리를 뻗어나갔다. 그리고 후대 사람들에게 애국주의라는 가면 뒤에 숨은 전쟁의 민낯이 얼마나 끔찍한가를 소리 없이 증명해주었다.

내 그림만은
죽이지
말아주게

펠릭스
누스바움

방금 폭격이라도 일어났던 것일까. 아수라장이 따로 없다. 벽은 무너지고 잎사귀가 하나도 없는 나무가 앙상한 모습으로 서 있다. 뒤쪽에 보이는 자동차는 찌그러져 형체를 겨우 알아볼 수 있을 정도다. 앞쪽은 인간사회의 잔해들이 거대한 쓰레기처럼 뒤덮여 있다. 부서진 자전거와 전화기, 타자기, 전구 같은 문명의 도구들, 그리고 나침반과 지구의, 삼각자, 악보와 붓, 팔레트 같은 인간지성을 상징하는 물건들이 어지러이 뒤섞여 있다. 이 황량한 폐허를 딛고 선 자들은 다름 아닌 해골이다. 해골들은 드럼과 코넷(작은 트럼펫같이 생긴 금관악기), 바이올린, 심벌즈 등 다양한 악기를 연주하고 있다. 이 '죽음'이 연주하는 기괴한 음악소리에 맞춰 인간들은 그림 오른쪽에 보이는 건물 입구로 들어가게 될 것이다.

기독교의 도상적 전통에 따르자면 저곳은 최후의 심판에 등장하는 지옥의 입구이다. 원래 '최후의 심판일'은 신의 정의가 이 땅에 이루어지는 날이다. 하지만 그림 왼쪽 구석을 보면 눈을 가린 '정의의 여신'이

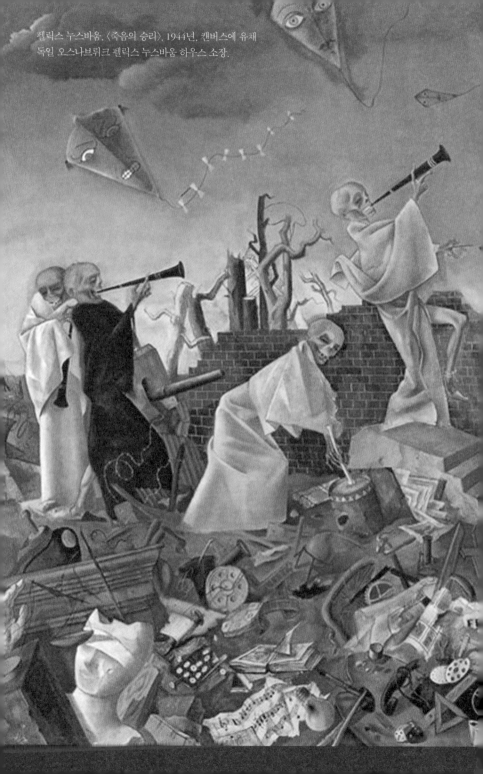

무참히 깨져 있다. 그리고 그녀의 손에 들려 있어야 할, 엄정한 정의의 기준을 상징하는 저울은 머리 위에 아무렇게나 나뒹굴고 있다. 정의가 사라졌으니 인간 앞에는 오직 지옥만 있을 뿐, 천국으로 가는 계단은 없다는 얘기일까? 그림에는 희망이라곤 하나도 없어 보인다. 그 안에서 유일하게 표정이 있는 것은 하늘에 떠 있는 연들인데, 연에 그려진 표정 속에도 행복과 웃음기라곤 없다.

이 그림을 그릴 때 작가는 처절할 정도로 좌절했던 것일까? 그렇게 생각해서인지 화면 오른쪽의 부서진 고전적인 기둥도 예사롭지 않다. 이는 도상학에서 '문명의 붕괴'를 의미한다. 도대체 왜 작가는 인류문화가 몰락하고 있다고 표현했을까? 해답은 무너진 기둥 옆에 나뒹굴고 있는 찢어진 신문 스크랩에서 찾을 수 있다. 이는 '충격적인 정치적 뉴스'를 의미한다.

그림 오른쪽 구석에 펼쳐진 달력이 있는데, 자세히 보면 1944년 4월 18일이라고 적혀 있다. 이때는 제2차 세계대전 막바지, 나치독일이 최후의 발악을 하던 시기다. 그리고 이 그림을 그린 작가는 바로 나치의 박해를 받았던 유대인이다.

독일 출신의 유대인 화가 펠릭스 누스바움Felix Nussbaum, 1904~44은 벨기에의 작은 다락방에 몸을 숨긴 채 죽음에 대한 예감으로 하루하루 불안에 짓눌려 지내야 했다. 그가 온통 죽음의 냄새로 진동하는 이 그림을 완성시키고 겨우 두 달이 지났을 무렵, 그토록 두려워하던 일에 직면했다. 1944년 7월 20일 새벽, 나치 친위대가 그의 다락방에 갑자기 들이닥친 것이다. 연합군이 브뤼셀Brussel을 해방하기 불과 한 달 전이었다.

이를 지켜보았던 목격자의 회상이 기록으로 남아있다.

어느 날 새벽 1시쯤 되었을 때 우리 집 근처의 거리가 모두 봉쇄되었지요. 거리와 지붕 위는 독일군 병사로 가득 메워졌고요. 서치라이트 불빛이 우리 집 건물 위로 쏟아졌고 병사들이 다락방으로 몰려갔지요. 우리는 위에서 소름끼치는 비명 소리를 들었습니다.

누스바움은 역시 폴란드 출신 유대인 화가였던 아내 펠카 플라텍 Felka Platek과 함께 벨기에의 메헬렌Mechelen이라는 도시에 있는 중계수용소로 이송되었고, 7월 31일 나치가 점령 중이던 폴란드의 아우슈비츠행 열차에 짐짝처럼 실렸다. 하필 그것은 아우슈비츠Auschwitz로 향하는 마지막 열차였다. 이때 총 563명이 같은 열차에 실려 이윽고 8월 2일, 지옥의 이름과 다름없는 아우슈비츠에 도착했다. 그중 207명은 도착한 지 일주일 만에 독가스로 살육 당했다고 전해지는데 누스바움도 그중 한 명이었다. 1944년 8월 9일의 일이다.

은신한 채
그린 그림들

펠릭스 누스바움은 1904년 12월 11일 네덜란드 국경 근처에 있는 외딴 독일 마을인 오스나브뤼크Osnabrück에서 유복한 유대인 철물상의

둘째아들로 태어났다. 아버지 필립 누스바움은 제1차 세계대전 당시 기병대에 입대해 독일을 위해 싸운 경력이 있는, 소위 '애국자'였다. 유대인은 국적도 국경도 없는 사람들이라는 편견에 저항하기 위해, 나치의 발흥 이전에도 국가에 과잉 충성했던 것이다. 이렇게 독일에 동화된 개종 유대인이었던 집안 분위기의 영향으로 펠릭스 누스바움도 '그저 미술을

펠릭스 누스바움의 생전 사진.

사랑하는 독일인'으로 자연스럽게 키워졌다.

누스바움은 함부르크에서 미술의 기초를 배운 뒤 1923년 베를린으로 이주했고, 1930년대 초반에는 이미 베를린에 거주하는 젊은 예술가 세대에서 중요한 인물로 주목받았다. 1932년 이탈리아 로마에 있는 독일 아카데미에 장학금을 받고 초청될 정도로 전도유망한 화가였다. 그러나 이듬해 나치가 정권을 탈취하고 반유대주의 정책을 펼치면서 그의 운명도 뒤바뀌었다. 그는 이제 고국으로 돌아갈 수 없었다. 시대가 그에게 '유대인'이라는 정체성을 다시금 일깨워준 셈이다.

결국 누스바움은 1934년 스위스로 이주했다가 파리를 거쳐 1935년 여행비자로 벨기에에 입국해 정착한다. 외국인 등록수속을 밟고 반년마다 체류허가를 연장하는 불안한 망명 생활을 시작했다. 그가 1937년에 친구에게 보낸 편지에는 이렇게 적혀 있다.

나는 최근 5년간, 가구 하나만 딸린 이 방에서 저 방으로 순례를 계속했다네.

당시 벨기에왕국의 외국인등록증에는 '어떤 형태로든 고용노동에 종사한 경우는 즉각 추방한다'는 경고문이 적혀 있었다. 가난에 몰린 그는 조금이라도 싼 집을 찾아 망명 기간 내내 이사를 반복했던 것 같다. 나치의 손아귀로부터 안전하다는 보장만 있다면 그 정도 고생이 대수였을까. 그러나 상황은 점점 그에게 불리한 쪽으로 바뀌었다. 1940년 5월 10일 독일이 벨기에를 침공한 것이다.

독일은 모든 유대인을 적으로 규정했지만 누스바움의 국적은 여전히 독일이었다. 벨기에 입장에서는 그 역시 독일 여권을 들고 체류 중인 '적대적 외국인'에 불과한 것이다. 벨기에 당국은 누스바움을 포함해 자국에 머물고 있던 15세 이상 모든 독일 남자를 인질로 구속했다. 이들은 밀폐된 가축용 화물차 한 칸에 70명씩 실려 물도 음식도 먹지 못하고 며칠을 달려 스페인 국경과 가까운 남프랑스 생 시프리엥Saint cyprien 수용소로 옮겨졌다. 그런데 벨기에가 나치독일에 항복하자, 수용소에 있던 독일 남자들은 모두 '해방'되어 독일로 송환될 예정이었다. 이것이 누스바움에게는 큰일이었다. 유대인인 그가 독일로 간다는 것은 곧 죽음을 의미했기 때문이다. 필사의 탈출을 시도한 그는 적십자 열차를 타고 프랑스 보르도에서 파리를 경유해 1942년, 아내 펠카가 있는 독일군 치하 브뤼셀로 생환했다.

죽음의 문턱까지 갔다가 기적처럼 돌아온 누스바움은 더욱 꽁꽁 숨었다. 레지스탕스의 일원인 집주인이 구해준 다락방에 은신처를 마련

하고, 그가 제공한 위조 배급카드를 사용하며 숨죽인 채 살아가기 시작했다. 하지만 그 와중에도 누스바움은 상당한 양의 회화를 남겼다. 자신의 그림을 보기 위해 뒤로 한 발짝 물러서기도 어려운 작은 방에서 거의 정신착란에 가까운 상태로 작업했다고 전해진다. 이 시절 누스바움은 "내 그림을 발견하면 병에 넣어 바다에 띄워 보낸 메시지라고 생각하라"며, 그토록 좁은 공간에서 작업하는 자신의 처지를 한탄하는 글을 일기에 남겼다.

그는 이런 상황에서도 왜 굳이 그림을 그렸을까. 나치의 눈을 잘 피하려면 차라리 그림 따위 그리지 않는 게 나았을 것이다. 그러나 역설적으로 그는 그 엄혹한 시대에 그림을 그림으로써 생존에 필요한 힘을 얻었다. 은둔자였던 그에게 그림은 스스로 살아있다는 증거이자 저항의 행위였던 것이다.

숨어 사는 기간이 길어지자 그는 결국 다락방 근처 지하실에 제2의 은신처를 마련하고 그곳을 그림 그리는 스튜디오로 삼았다. 이는 물론 굉장히 위험한 도박이었다. 당시에 유대인들은 오후 8시부터 다음날 오전 7시까지 외출을 전면금지 당했고 이를 어겨 경찰에 발견되면 그 즉시 체포, 이송되었다. 따라서 다락방에서 스튜디오까지 오가는 도보 15분 정도의 짧은 거리가 그에게는 숨 막히는 공포의 길이었다. 그럼에도 누스바움은 '그림을 안정적으로 그리고 싶다'는 욕구가 더 컸던 모양이다.

그 두려움이 〈유대인 증명서를 쥔 자화상〉이라는 작품을 낳았다. 외출을 하면 안 되는 밤에 거리로 나섰다가 불심검문에 응하는 순간일까? 도망치고 도망치다 높은 담벼락에 둘러싸인 막다른 골목에 몰린

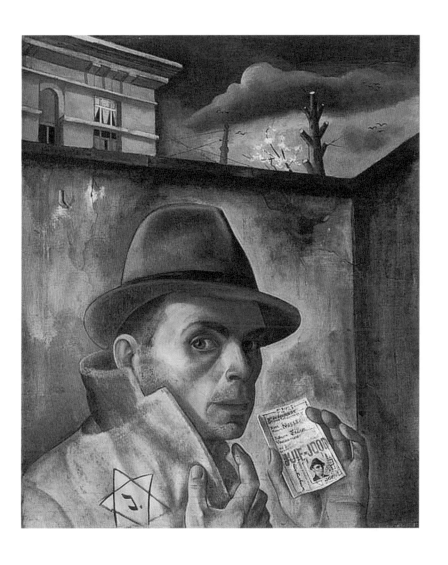

펠릭스 누스바움, 〈유대인 증명서를 쥔 자화상〉, 1943년, 캔버스에 유채
독일 오스나브뤼크 펠릭스 누스바움 하우스 소장.

그는 공포에 질려 충혈된 눈으로 신분증을 들어 보이고 있다. 굳이 신분증이 없어도, 가슴에 박힌 노란 '다윗의 별'이 그가 유대인임을 알려준다. 당시 벨기에와 프랑스 북부를 관할하는 독일군 사령부는 모든 유대인에게 다윗의 별을 달도록 명했다. 그림 속에서 그가 들고 있는 것은 벨기에 왕국에서 발행한 외국인등록증이다. 누스바움의 이름과 사진 사이

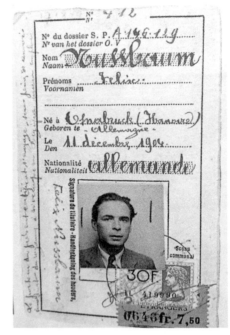

펠릭스 누스바움의 외국인등록증.

에 빨갛게 날인된 'JUIF(프랑스어)-JOOD(벨기에 북부 지역에서 사용되는 네덜란드어인 플라망어)'라는 문자는 모두 유대인을 뜻한다. 국적 난에 원래 적혀 있던 독일이라는 문자는 흰색을 덧칠해 지워진 상태였다. 1941년 11월 25일 제3제국 법령에 의해 해외에 거주하는 유대인의 독일 국적을 박탈하는 조치가 취해졌기 때문이다.

체포에서
죽음까지

● 저 그림에서처럼 불심검문을 받아 발각되지는 않았지만, 누스바움은 결국 집에 있다가 게슈타포Gestapo (나치 독일 정권의 비밀국가경찰)에 체포되었다. 송진과 물감 냄새가 새어나가는 바람에 잡혔다는 얘기도 있고, 한 소년 때문에 꼬리가 밟혀 체포되었다는 설도 있다. 그 소년의 이름은 자키Jaqui였다.

자키는 누스바움이 스튜디오로 사용했던 집에 숨어 살던 유대인 아이다. 집주인의 증언에 따르면 당시 자키는 8살에서 10살쯤 된 소년이었다.

그 애는 1943년 이래 누스바움을 찾아온 유일한 사람이었어요. 자전거를 타고 오곤 했죠. 나는 아직도 집 벽에 기대놓았던 그 애의 자전거가 생각나요. 그 애는 펠릭스의 유일한 친구였죠.

자키는 누스바움뿐 아니라 펠카와도 친했던 것 같다. 펠카 역시 자키의 초상을 남겼으니 말이다. 누스바움 부부의 팍팍한 도피생활에 자키는 그나마 온기를 가져다준 존재가 아니었을까?

펠카가 그린 〈소년의 초상〉을 보자. 큰 눈과 통통한 뺨이 매력적인 아이가 어떻게 자신에게 호의를 베푼 부부를 죽음으로 몰아넣었다는 것일까? 해석은 분분하다. 자키가 종종 찾아와서 자전거를 길가에 세워놓고 어디론가 들어가버리니까 의심을 사 이웃이 밀고했다는 이야기

펠카 플라텍, 〈소년의 초상〉, 1943년, 수채,
독일 오스나브뤼크 펠릭스 누스바움 하우스 소장.

펠릭스 누스바움, 〈거리에 서 있는 자키〉, 1944년, 합판에 유채,
독일 오스나브뤼크 펠릭스 누스바움 하우스 소장.

도 있고, 자키가 입이 가벼운 어린아이였기에 정보가 새어나갔다는 얘기도 있다.

누스바움도 이 어린 친구를 1944년 1월 말에 그림으로 남겼다. 펠카가 그린 자키와 같은 인물이라고는 도저히 생각하기 어려울 만큼, 그림 속의 아이는 더 마르고 나이 들어 보인다. 소년이 입고 있는 바지는 짧아서 발목을 다 덮지 못했다. 숨어 사느라 옷도 제때 못 샀기 때문일 것이다. 이 그림에서 누스바움은 자기 마음속의 황량함을 같은 처지에 있는 유대인 소년에게 투영한 것으로 보인다. 한편 자키는 누스바움 부부와 달리 살아남았다고 전해진다. 누스바움 부부가 체포된 후 어른들이 자키를 프랑스 파리에 있는 친척집으로 도망 보냈다. 누스바움이 그토록 원했던 나머지 삶을 살게 된 자키는, 그러나 아이러니하게도 국제적으로 수배를 받는 마피아로 성장했다.

나치에 체포된 펠릭스 누스바움과 펠카 플라텍은 각각 수송번호 XXVI/284, XXVI/285를 부여받고 아우슈비츠에서 사망한다. 이후 펠릭스의 아버지와 어머니, 형도 모두 아우슈비츠에서 학살당했다는 사실이 알려졌다. 광포한 전쟁의 비극 속에서 한 가족이 통째로 사라진 것이다. 이런 결과를 예감이라도 했던 것인지, 누스바움은 1942년 5월과 6월에 자신의 모든 작품을 치과의사인 그로스 필스라는 사람에게 맡기면서 이렇게 부탁했다고 한다.

내가 사라지더라도 내 그림은 죽이지 말아주게. 그것을 사람들에게 보여주게나.

그의 간절한 희망대로 누스바움의 작품들은 오랫동안 묵혀 있다가 1970년 그의 사촌 구스텔 모제스 누스바움의 노력으로 다시 세상에 나왔다. 그녀는 그로스 필스에게 맡겨진 펠릭스 누스바움의 그림들이 벨기에의 한 지하실에 보관되어 있다는 사실을 알고 그것들을 되살릴 사명감을 느꼈다. 그리하여 누스바움을 기리는 많은 사람의 노력을 모아 마침내 1998년 7월 16일, 누스바움이 태어난 도시 오스나브뤼크에 그의 그림 160여 점을 소장한 펠릭스 누스바움 하우스를 문 열었다. 펠릭스 누스바움은 그렇게 분신과도 같은 형태로, 일찍이 그들 가족을 쫓아냈던 고향 오스나브뤼크로 돌아올 수 있었다.

예민한 영혼에 드리워진

덫

피지 못한
 원초의
세계

폴 고갱

살갗을 뚫을 듯 강렬하게 내리쬐는 태양과 초록으로 우거진 열대우림이 지배하는 남태평양 마르키즈 제도의 히바오아Hiva Oa 섬. 그곳에서 프랑스 출신 화가 폴 고갱Paul Gauguin, 1848~1903은 홀로 고열에 시달리며 그림 하나를 꺼내 이젤에 세웠다. 그리고 떨리는 손으로 붓을 쥐고 다시 물감을 덧칠하기 시작했다. 남국의 뜨거운 열기 속에서 차차 완성되어 가는 이 그림은 놀랍게도 현실과는 정반대인 냉랭한 겨울 풍경이었다.

앙상한 나뭇가지 사이로 눈에 뒤덮인 들판과 그 앞에 긴 경사 지붕을 얹은 농가들이 보인다. 지붕 위에도 눈이 많이 쌓였다. 농가 중심에는 교회의 붉은 첨탑이 삐죽하게 솟아있다. 그 앞길을 걸으면 녹아내린 눈에 금방이라도 신발이 질척거릴 것만 같다. 그렇다. 그림 속의 이곳은 고갱이 현재 머물고 있는 곳, 남태평양이 아니다. 다름 아닌 그의 고향, 유럽의 풍경으로 제목 그대로 〈눈 덮인 브르타뉴 마을〉이다.

의아한 일이다. 고갱은 1895년 두 번째로 문명세계를 떠나 남태평

폴 고갱, 〈눈 덮인 브르타뉴 마을〉, 1894~1903년, 유채,
파리 오르세 미술관 소장.

양 타히티로 향할 때 "아무도 내가 떠나는 것을 막을 수 없다. 이번에는 다시는 돌아오지 않겠다. 유럽에서 산다는 게 얼마나 바보스러운 짓인가"라며 공개적으로 유럽을 경멸했기 때문이다. 그랬던 그가 죽기 전 만신창이가 된 몸으로 브르타뉴Bretagne의 겨울 풍경화를 마무리하기 위해 꺼내들었다. 그리고 1903년 5월 8일 오전 11시경, 고갱은 매독으로 인한 심장마비로 사망한다. 그가 죽을 때 〈눈 덮인 브르타뉴 마을〉이 다 완성되지 못한 채 이젤에 놓여 있었다. 소위 '타히티의 화가'의 것이라고는 보기 어려운 이 그림이 결국은 그의 유작이 되었다.

〈눈 덮인 브르타뉴 마을〉은 사실 1894년 고갱이 잠깐 프랑스로 돌아갔을 때 브르타뉴에서 그리기 시작한 그림이다. 그는 새삼 왜 10년쯤이나 지난 인생의 막바지에 이 그림을 꺼내 다시 완성할 결심을 했을까?

유랑의
시작

● 　　혈혈단신으로 먼 미지의 땅 타히티까지 가서 이국적이고 원시적인 미술을 개척한 폴 고갱은 1848년 프랑스 파리에서 태어났다. 하지만 한 살이 되기도 전에, 마치 앞으로의 인생 행로를 예감하듯 프랑스를 떠나게 된다. 공화주의 신념을 지닌 그의 부모가 쿠데타로 정권을 잡은 루이 나폴레옹의 탄압을 염려해 페루로의 망명을 감행한 것이다. 페루는 고갱 아버지의 고향이었다. 고갱은 일곱 살이던 1855년

에 프랑스로 돌아오지만 이후에도 '유목민적 삶'이 계속된다. 10년 후 사관후보생이 되어 상선을 타고 무려 6년 동안 라틴아메리카와 북극 등 세계를 돌아다녔다. 1872년이 되어서야 파리로 다시 귀국한 고갱은 잠시 숨을 고르듯 생활인으로 정착한다. 어머니 친구 밑에서 주식중개인으로 일을 시작하고, 이때 덴마크에서 온 여인 메테 소피 가트Mette Sophie Gad와 결혼해 가정을 꾸렸다. 생활에 안정을 얻은 고갱은 프랑스 미술품을 수집하는 큰손이기도 했던 아로사의 영향으로 회화에 관심을 갖게 되고, 나중에는 취미로 그림을 그렸다. 누가 봐도 고갱은 성공한 중산층 직장인이었다.

그런데 1882년 11월, 파리의 주식시장이 갑작스럽게 붕괴되면서 잊고 있었던 방랑벽이 고개를 들었다. 아로사의 은행이 파산하자 고갱은 마치 기다렸다는 듯이 전업화가가 되겠다고 선언한다. 스스로 자부했듯 '위대한 화가'의 운명에 걸맞게 고갱은 처음부터 상당한 재능을 발휘했지만 그에 상응하는 부는 돌아오지 않았다. 죽을 때까지 그를 괴롭혔던 가난이라는 거머리가 이때 달라붙었다. 고갱은 생활비가 싼 곳을 찾아 아내와 다섯 아이를 이끌고 루앙으로, 다시 아내의 고향인 덴마크 코펜하겐으로 옮겨 다니다가 결국 아내와 아이들을 코펜하겐에 둔 채 홀로 집을 나섰다. 경제적으로 몹시 어려웠던 이 시기에도 고갱은 그림에 대한 열정을 내려놓지 않았는데, 1885년 5월 동료 화가 카미유 피사로에게 다음과 같은 편지를 쓸 정도였다.

다락방으로 올라가 목에다 밧줄을 매야 하나 하는 자괴감이 날마다 엄습해옵니다. 저의 발목을 잡는 것은 오직 그림뿐입니다.

아무리 애를 써도 부유해지지도 유명해지지도 않았지만 오히려 이러한 현실이 고갱의 소명의식을 강화시켰다. '고독한 천재'의 운명을 충족시킬 더 단순하고 소박한 생활을 찾아 떠나는 삶이 시작된 것이다. 그렇게 고갱은 파나마와 서인도제도를 거쳐 1888년에 프랑스에서 상대적으로 근대화되지 않은 브르타뉴 지역으로 들어간다. 이 야생적이고 신비로운 대지야말로 그의 그림에 영향을 줄 새로운 원천이라고 믿었다. 낭만주의 시대 이후로 브르타뉴는 프랑스의 어느 지역보다도 근대화 정신에 강하게 저항했다. 그래서 어떤 이들에게는 브르타뉴가 후진성의 상징으로 여겨졌지만, 그에게는 켈트족의 종교적 전통이 보존된 보고이자 기독교의 배후에 이교도 정신이 숨어있는 원시세계였다. 1888년 3월 초 고갱은 친구 에밀 쉬프네케르에게 기뻐하며 편지를 썼다.

나는 브르타뉴를 사랑하네. 여기에서 야생성과 원시성을 발견해. 내가 신은 나막신이 화강암으로 된 대지에 닿을 때마다 나는 내가 그림에서 찾고 있는 둔중하고도 울림이 적은 강렬한 소리를 들을 수 있지.

브르타뉴의 신화적 분위기는 고갱이 예술가로 발전하는 데 핵심적인 영향을 주었다. 당시 화단의 주류였던 '빛에 따라 눈에 보이는 대로 묘사'하는 인상파의 경향에서 벗어나 화가의 주관적 느낌만으로 기억한 대로 그리는 고갱만의 독창적인 예술양식이 이때 탄생했다. 고갱이 브르타뉴 체류 중에 그린 〈설교 후의 환상〉이 대표작이다.

그림 전면에는 고갱이 머물렀던 브르타뉴의 해안도시 퐁타방의 여

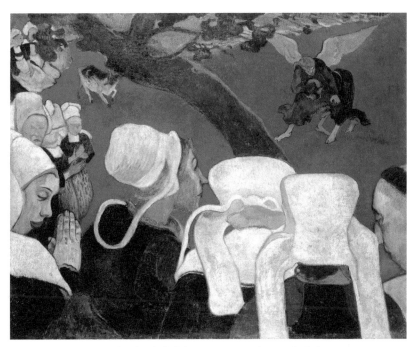

폴 고갱, 〈설교 후의 환상(천사와 씨름하는 야곱)〉, 1888년, 유채,
에든버러 스코틀랜드 국립미술관.

인들이 지역 전통 머리쓰개를 쓰고 두 손 모아 기도하는 장면을 그렸
다. 그리고 그 오른쪽 상단에는 성서 창세기 제32장 23~31절에 등장
하는 천사와 야곱이 씨름하는 모습이 묘사되어 있다. 즉, 이 그림은 브
르타뉴 여인들이 예배를 마치고 나와서 그날 설교 주제였던 성서 이야
기를 환영으로 보는 장면이다. 이처럼 한 화면 속에 상상과 현실을 뒤
섞어놓음으로써, 이 그림은 단지 보이는 그대로를 그리는 데 충실했던

사실주의와 인상주의에서 벗어나 상징주의에 도달한 첫 작품으로 평가된다. 고갱은 또한 브르타뉴에서 새로운 기법을 창조해냈다. 이 그림에서 그는 상상의 세계를 표현하기 위해 천사와 야곱을 묘사할 때 원근법과 명암법을 전혀 쓰지 않고, 천사와 야곱이 씨름하는 장소도 현실에서는 찾아볼 수 없는 강렬한 붉은색 평면으로 묘사했다. 고갱 자신은 이 새로운 양식을 '종합주의'라고 칭했다.

낙원의
몰락

● 　　그러나 고갱의 새 예술은 기대만큼의 호응을 이끌어내지 못했고 여전히 가난이 그를 짓눌렀다. 이는 또다시 고갱의 방랑벽을 들쑤시는 역할을 한다. 다시 길을 떠난 고갱은 아를에서 잠깐 빈센트 반 고흐와 함께 생활했는데, 이들이 실험한 화가공동체는 미술사에 길이 남을 유명한 일화(반 고흐의 귀 절단 사건)만을 남기고 파국을 맞았다. 고갱은 결국 유럽에서는 희망이 없다고 판단하고 자기만의 새로운 예술을 실현하기 위해 최종 낙원으로 향한다. 1891년 타히티 파페에테Papeete로 향하는 배에 오른 것이다.

나는 평화롭게 살기 위해, 문명의 껍질을 벗겨내기 위해 떠나려는 것입니다. 나는 그저 소박한, 아주 소박한 예술을 하고 싶을 따름입니다. 그러기 위해서는 오염되지 않은 자연에서 나를 새롭게 바꾸고 오직 야성

적인 것만을 보고 원주민들이 사는 대로 살면서 마음에 떠오른 것을 마치 어린아이처럼 전달하겠다는 관심사 말고는 아무것도 없습니다. 그것은 원시적인 표현수단으로만 전달할 수 있습니다. 그것이야말로 올바르고 참된 수단입니다.

<div align="right">- 1891년 《에코 드 파리》 회견에서</div>

그의 이 말은 진심이었을까? 절반은 진심이었는지 몰라도, 기록을 살펴보면 나머지 절반은 아니었다. 고갱은 '문명의 껍질을 벗겨내기 위해' 타히티로 간다고 했지만 사실은 그 자신이 지나치게 세속에 얽매인 사람이었다. 비록 발은 타히티의 원시세계에 딛고 있어도 시선은 유럽의 도시에서 거둘 줄을 몰랐다. 또한 고갱은 타히티 원주민을 서양인보다 우수한 인류라고 말하곤 했지만 여전히 타히티 사람들의 의견보다 동시대 유럽인들의 견해와 인정을 더 중요하게 생각했다. 그리고 파리 화단이 그의 그림을 어떻게 평가하는지에 따라 일희일비했다. 심지어 노쇠한 유럽문명이 이국문화의 세례를 받은 자신의 그림이 제시하는 비전에 따라 개선될 수 있다고 생각할 만큼 구세계에 대한 애정이 강했다. 고갱은 어정쩡한 유배자였던 셈이다.

그러나 고갱의 그러한 애정 공세에도 불구하고 구세계인 유럽은 조금도 꿈쩍하지 않는 도도한 여인 같았다. 화가로서 인정받는 일에 실패를 거듭하면서 고갱의 좌절은 깊어갔고, 급기야 그는 유럽인의 문명으로부터 자신이 무시당하고 있다는 생각에 이른다. 이런 상태에서 1897년 고갱이 특히 사랑했던 외동딸 알린이 폐렴으로 죽었다는 소식은 치명타였다. 매독으로 피폐해진 육신에 충족되지 못한 인정욕구,

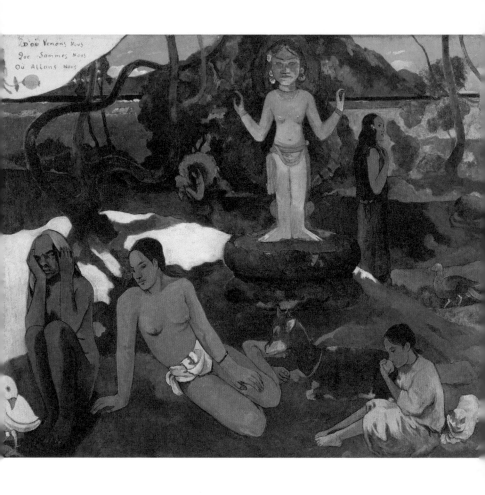

폴 고갱, 〈우리는 어디서 왔는가? 우리는 무엇인가? 우리는 어디로 가는가?〉, 1897년,
캔버스에 유채, 보스턴 미술관 소장.

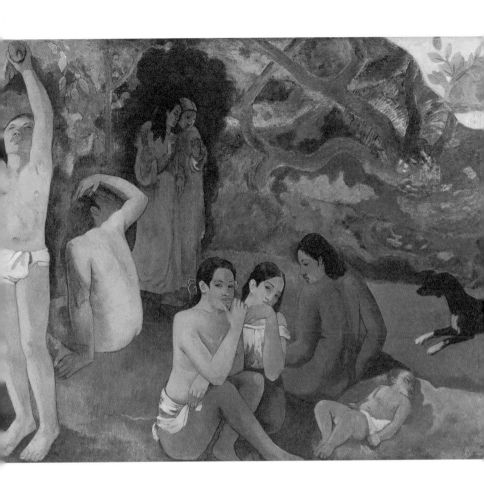

가난으로 휘청거리는 고갱에게 심한 우울증까지 덮쳤다. 이윽고 고갱은 자살을 결심하고 유언을 남기듯 마지막 창작욕을 불태운다. 그렇게 탄생한 작품이 바로 〈우리는 어디서 왔는가? 우리는 무엇인가? 우리는 어디로 가는가?〉이다.

작품 제목에서 짐작할 수 있듯, 고갱은 죽기 전에 인간 삶의 수수께끼를 탐구했던 것 같다. 이 그림에는 타히티의 파노라마식 풍경을 배경으로 여러 인물이 등장하는데 이들은 각각 인간 삶의 주기를 상징한다. 맨 오른쪽의 아기는 삶의 시작이다. 중간에는 사과를 따먹는 사람들이 있다. 이를 통해 고갱은 자아가 싹트고 생명 그 자체가 선사하는 신비에 이끌려 살아가는 존재들이 '지금의 우리'라고 얘기하는 듯하다. 그리고 마지막으로 그림 왼쪽 끝에서 고통과 절망에 찌든 모습으로 웅크린 노파는 삶의 끝을 상징한다. 두 손으로 얼굴을 감싼 노파는 '이제 어디로 가야 하나' 근심하는 듯 보인다. 이 노파의 초상이 당시 고갱의 모습과 다를 바 없다.

1897년 이 그림을 완성한 뒤에 고갱은 자살하기 위해서 인적이 드문 산으로 높이 올라갔다. 다리습진 치료제로 모아뒀던 비소를 먹고 거대한 나무 밑에서 홀로 죽으려 한 것이다. 그곳이라면 누구의 눈에도 띄지 않고 죽은 후 개미들에게 뜯어 먹힐 것이라고 생각했다. 하지만 비소를 너무 많이 복용한 나머지 그는 바로 토하고 하룻밤 끔찍한 고통에 시달린 후 병원으로 옮겨졌다. 그 사이 〈우리는 어디서 왔는가? 우리는 무엇인가? 우리는 어디로 가는가?〉가 파리에 보내져 판매에 성공했다. 결국 고갱의 유작이 아닌 구원작이 된 셈이다. 그림은 가난한 고갱에게 1000프랑이나 벌어다주었다.

타히티 거장의
마지막
그림

● 고갱의 표현대로 '살도록 선고받은' 그는 다시 유랑을 택했다. 이번에는 타히티에서 북동쪽으로 1400킬로미터가량 떨어진 마르키즈 제도로 갔다. 고갱은 마르키즈 제도의 빽빽하게 우거진 정글과 암벽이 있는 산들에서 새로운 자극을 받을 것으로 기대했다.

철저하게 새롭고 원시적인 영감의 원천을 통해 제대로 된 그림을 그리련다. 이곳(타히티)에서 나의 상상력은 시들기 시작했다. 뿐만 아니라 대중은 타히티에 너무 익숙해졌다. 타히티 때문에 나의 브르타뉴 그림이 감상적으로 보이듯, 마르키즈로 옮겨 가면 내가 그린 타히티 그림도 감미로워 보일 것이다.

하지만 1901년에 막상 도착한 마르키즈 제도는 그의 상상과 달랐다. 원주민들이 원시적인 사회구조를 잃어버리고 조금씩 서구문화에 동화되고 있었다. 고갱은 이곳에 선교사들이 들어오면서 원주민의 풍습을 바꿔놓았다는 사실에 개탄하며 이렇게 적었다.

마르키즈의 예술을 들여다보자. 그들의 예술은 선교단의 영향으로 사라졌다. 선교단은 마르키즈의 조각과 장식을 물신숭배이자 기독교의 신을 공격하는 일로 여겼다.

어느덧 고갱은 식민주의가 타히티와 마르키즈 제도에 미치는 영향을 통렬히 비판하는 문명비평가가 되었다. 원주민들이 세금을 내지 않고 서양의 지배에 저항하도록 설득하는 한편, 프랑스 식민주의와 서구 기독교문화를 공격하는 글을 정치풍자 신문에 기고했다. 당연히 명예훼손 소송이 잇따랐다.

사실 고갱은 당시 식민 당국과 투쟁할 상황은 아니었다. 몇 년째 앓아온 매독이 걷잡을 수 없이 심해져 시력을 거의 잃기 직전이었고 심장발작도 자주 일어났다. 게다가 1894년 프랑스로 잠시 귀국했을 때 뱃사람들과 난투극을 벌이다 부러졌던 다리가 두고두고 그를 괴롭혀 이즈음에는 습진에 뭉개진 다리를 붕대로 칭칭 감은 채 절룩거리며 다녀야 할 정도였다. 마음고생도 이만저만이 아니었다. 오지에서 분투하며 만들어온 예술세계는 여전히 유럽 평단의 인정을 받지 못했고, 그로 인해 가난이 꼬리표처럼 따라다녔다. 그래서인지 그의 곁을 지켰던 원주민 여인 마리 로제 바스코도 결국 친정으로 떠나 돌아오지 않았다. 이런 상황에 고갱은 원주민 편에 서서 프랑스 식민 당국과 사사건건 대립한 결과, 행정사무관들이 날조해 뒤집어씌운 탈세죄로 기소되어 벌금 500프랑과 3개월 구금형을 선고받았다.

이제 고갱에게 남은 것이라고는 육체적 고통과 고독, 그가 창조한 예술세계뿐이었다. 그는 이젤 위에 〈눈 속의 브르타뉴 풍경〉을 올려놓았다. 열에 달뜬 머릿속에 현재와 과거가 마구 뒤섞였을 것이다. 그러는 동안 고갱은 환상 속에서 브르타뉴 풍경을 보았을까? 그렇다면 무슨 생각이 들었을까? 그는 방랑자답게 브르타뉴를 다시 최종 목적지로 꿈꾼 것은 아닐까? 어쩌면 이 지긋지긋한 소송과 뜨겁게 내리쬐는

햇빛과 파도 소리를 모두 등지고서 그의 그림 인생의 시작점이자 '모든 것을 시도할 수 있었던' 브르타뉴로 가서 인생을 다시 시작할 꿈을 꾸었을지도 모를 일이다. 그래서 타히티와 마르키즈 제도의 풍경과는 극명하게 대조되는 브르타뉴의 눈 풍경을 그리며 의욕을 다졌던 것일지도.

하지만 운명의 여신은 이번만큼은 고갱의 방랑을 허락하지 않고 그의 발목을 붙잡았다. 1903년 5월 8일 오전이었다. 고갱은 통증 때문에 잠에서 깨어 모르핀 병 쪽으로 몸을 돌리다가 모르핀을 다 써버렸다는 사실을 깨달았다. 그래서 한쪽 다리를 침대 아래로 내리고 일어서려 했지만 너무 힘이 든 나머지 그대로 쓰러지고 말았다. 그리고는 두 번 다시 움직이지 못했다.

고갱이 심장마비로 사망할 당시에 마지막까지 그의 곁을 지켜준 사람은 늙은 마오리족 주술사인 티오카와 개신교 목사인 베르니에였다고 한다. 극단적인 대조를 이루는 두 사람은 마치 원시적 갈망과 유럽 문명 사이에서 갈등한 고갱의 아이러니한 인생을 함축적으로 보여주는 듯하다. '타히티의 거장' 고갱이 생애 마지막으로 남긴 그림이 눈 덮인 유럽 풍경이었다는 아이러니한 사실처럼 말이다.

불행한 날들에
찾아온
뜻밖의 소녀

로렌스 스티븐
라우리

캐롤 앤 라우리Carol Ann Lowry는 어느 날 갑자기 영국에서 존경받는 유명 화가 로렌스 스티븐 라우리Laurence Stephen Lowry, 1887~1976의 상속인이 되었다. 캐롤은 의아했다. 성이 같을 뿐 화가 라우리와는 아무런 혈연관계가 없기 때문이다. 하지만 라우리가 살아있을 때 바로 그 '성이 같다'는 이유로 캐롤은 그와 친하게 지내기는 했다. 그녀보다 무려 57세나 연상이었지만 라우리는 캐롤과 함께 발레를 보러 다니는 '친구'였고, 수녀원 학교의 학비를 대신 내주는 '후원자'였으며, 애칭을 부를 수 있는 다정한 '삼촌'이었다.

라우리가 살아있을 때 그는 캐롤에게 이렇게 얘기하곤 했다. "내가 죽으면 피아노와 수납장을 네게 물려줘야겠다." 하지만 그는 캐롤에게 전 재산을 남겼다. 놀라운 일이지만 그건 아무것도 아니었다. 그보다 더 캐롤을 놀라게 한 사건이 뒤에 기다리고 있었다.

캐롤은 라우리의 유산집행인으로부터 고인의 집에서 발견된 몇 가지 물건을 확인해달라는 전화를 받았다. 얼마 뒤 맨체스터 냇웨스트

1970년대에 찍은
라우리(오른쪽)와 캐롤 앤 라우리의 사진.

은행에서 라우리의 미공개 유작을 본 순간, 캐롤은 자기 눈을 의심할
수밖에 없었다.

　그 작품들은 라우리의 평소 작품들과는 너무나 달랐다. 절반 또는
4분의 1이 찢어지거나 없어진 상태로 남겨진 그림 속에는 하나같이 소
녀들이 그려져 있었다. 피부가 여린 소녀들이 좁은 튜브 같은 옷에 쥐
어짜질 듯이 갇힌 채 위태롭게 서 있다. 기괴한 하이힐을 신고, 높고 타
이트한 칼라 때문에 목도 제대로 가누지 못하면서, 마치 마리오네트
marionette(끈으로 조절하는 꼭두각시 인형)같이 서 있는 소녀들……. 커다란
칼라는 흡사 형틀 같아서 숨이나 제대로 쉬고 있는지 의심될 정도다.
소녀의 가슴은 유두가 다 보일 정도로 아프게 치켜 올려져 금방이라도

신음소리가 들릴 것 같다. 심지어 단두대 속으로 강제로 밀어 넣어져 눈물을 흘리고 있는 소녀와 그 옆에서 채찍을 들고 웃고 있는 사람을 묘사한 그림도 있다. 이 소름 끼치는 연작들을 눈살을 찌푸리며 훑어 보던 캐롤은 한순간 오싹해지는 느낌을 받았다. 그림 속의 소녀가 자신처럼 작고 살짝 치켜 올라간 코를 갖고 있다는 것을 깨달았기 때문이다. 캐롤은 외쳤다. "맙소사, 이건 나야. 이 그림들은 나야!"

기대하지 않았던
대가의
탄생

●　　　라우리는 1887년 영국 맨체스터 교외에 있는 스트랫퍼드 Stratford에서 독자로 태어났다. 하지만 그는 부모에게 그리 환영받는 존재가 아니었다. 어머니는 라우리가 어릴 때부터 반복적으로 그에게 강조했다. "네가 딸이 아니어서 나와 네 아빠가 얼마나 실망했는지 아니?" 심지어 어머니는 자신의 여동생 마리아에게 "한 명의 어설픈 소년 대신 세 명의 화려한 딸을 얻었네"라며 부러워했다. 짐작되다시피 그 '어설픈 소년'은 바로 라우리를 가리키는 말이었다.

　라우리의 어머니는 왜 하나밖에 없는 자식을 그토록 차갑게 대했을까? 애정 없이 길러서 어설퍼졌는지, 아니면 정말 어설펐기에 부모의 사랑을 못 받았는지 선후를 알 수 없지만 여하튼 라우리는 '좀 얼이 빠진 듯한 아이'였다고 기록되어 있다. 라우리는 그 어떤 시험에서건 합

라우리가 남긴 미완성 유작들.

격해본 적이 없었다. 그가 일찍 학교를 그만두고 인근 대학에 개설된 미술관련 강좌를 들은 것도 그 외에는 어떤 것도 제대로 해내리라고 확신하는 사람이 없었기 때문이다. 어머니에게 '쓸모없는 자식'이었던 그는 스스로도 참 형편없는 사람이라고 생각하며 살았다. 이는 라우리가 70대에 접어들어서 했던 인터뷰에서도 확인할 수 있다.

저 말이죠, 나는 내가 살아있다는 사실에 대해 결코 익숙해질 수 없었어요! 모든 것이 겁나는 일이죠. 그건 어릴 적부터 줄곧 마찬가지였어요. 보다시피 그건 내가 감당하기엔 지나치게 대단한 거죠. 내 말은…… 인생이 그렇다는 겁니다. 선생.

그런데 라우리는 '아무도 기대하지 않았지만' 미술만큼은 재능이 있었다. 대학교에 등록해 정식으로 공부한 적도 없는데 라우리는 곧 1급 데생화가가 되었다. 그럼에도 자신의 능력을 믿지 못해서 프로 화가가 되는 대신에 열여섯 살부터 사회생활을 시작했다. 그는 회계사무소, 보험회사 등을 거쳐 부동산회사에서 집세수금원으로 무려 42년이나 일했다. 그러면서 28세까지는 일과시간을 마친 후에 아트스쿨 저녁반에서 부지런히 그림을 배웠다.

기나긴 노력의 결과는 1917년경, 라우리가 30대에 접어들었을 때 나타나기 시작했다. 잿빛 스모그에 둘러싸인 거대한 공장 건물과 그 앞을 바쁘게 오가는 군중……. 이는 라우리가 어릴 때부터 너무도 익숙하게 봐왔던 풍경이다. 라우리는 바로 오늘날 우리가 그의 작품임을 단박에 알아보는 그림들, 즉 그가 태어나고 자란 영국 북부 공장지대

로렌스 스티븐 라우리, 〈바느질하는 어머니〉, 1909년.

의 풍경을 그리기 시작했다.

처음에 나는 공장 풍경을 혐오했는데 몇 년 후에는 꽤 관심을 가지게 되었고 그 다음엔 집착하게 되었다. 어느 날 나는 펜들베리에서 기차를 놓쳤다. 펜들베리는 7년 동안 내가 무시하고 지나쳤던 곳이다. 그런데 그때 나는 역을 떠나면서 우연히 방적공장을 보았다. 노란색 조명창이 줄지어 달린 거대한 검은 건물이 슬프고 축축한 오후의 하늘을 배경으로

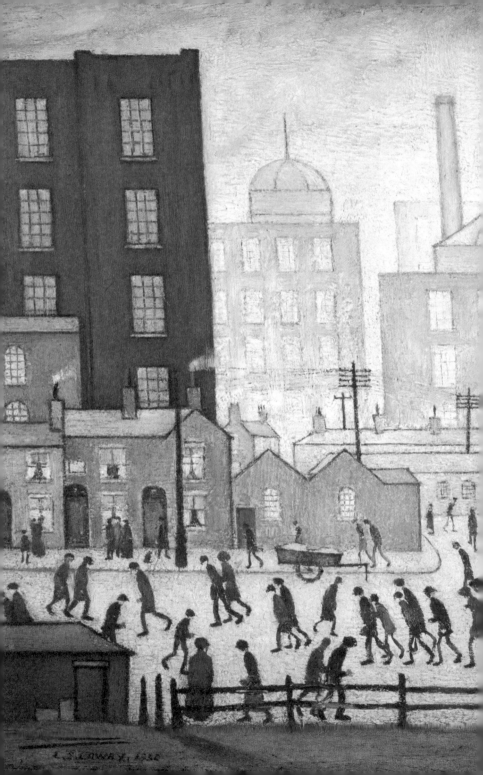

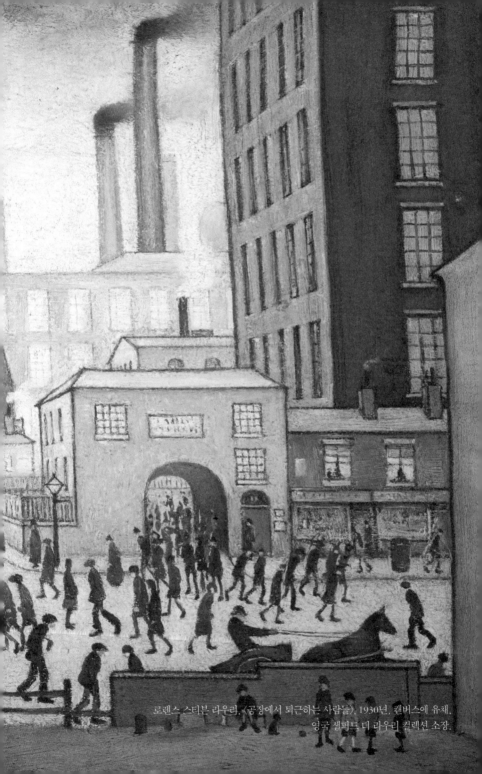

로렌스 스티븐 라우리, 〈공장에서 퇴근하는 사람들〉, 1930년, 캔버스에 유채,
영국 샐퍼드 더 라우리 컬렉션 소장.

서 있었다. 공장은 시야에서 점점 멀어졌고 나는 그 장면을 황홀하게 바라보았다. 이윽고 공장이 보이지 않을 때까지 나는 여러 번 그것을 주시했다.

그때부터 라우리는 집과 직장을 오가며 그의 눈에 비친 모든 것을 머릿속에 담았다. 작품 소재는 주변에 널려 있었다. 육중한 안개 사이로 우뚝 솟은 공장 굴뚝들, 일터로 떠나는 사람들, 하루 노동을 마치고 집으로 돌아가는 사람들, 길에서 노는 아이들, 길에서 싸우는 남자들, 축구를 보러 가는 사람들 등등. 그는 꼭 캔버스가 아니어도 종이만 있으면, 심지어 편지봉투에도 재빠르게 스케치했다.

〈공장에서 퇴근하는 사람들〉도 그렇게 탄생한 작품이다. 시커먼 연기를 내뿜는 거대한 공장 건물에서 막 일을 마친 사람들이 우르르 쏟아져 나온다. 무채색 계열의 옷을 입은 가느다란 인물들이 저마다 생각에 잠긴 채 구부정한 모습으로 걸음을 옮기고 있다. 그들은 표정이 없고 각자 개성도 없다. 이렇게 라우리는 함께 있지만 고립된 군중을 '성냥개비 인간들Matchstick Men'로 형상화했다.

사람들이 인정하건 말건 작고 검고 길쭉한 인물들을 20년간 줄기차게 그려낸 그는 마침내 성공에 한발 다가섰다. 1938년경, 표구점에 맡긴 라우리의 일부 작품이 런던의 한 화랑 경영자의 눈에 띄었다. 그림의 독창성을 알아본 그는 화가가 누구인지 문의한 뒤 서둘러 전람회를 주선했다. 과연 미술품 전문 상인의 직감은 적확했다. 전람회를 계기로 라우리는 서서히 전국적인 명성을 얻었다. 라우리는 "노동계급을 연민하거나 사회개혁자의 시선으로 바라본 것이 아니라 그들의

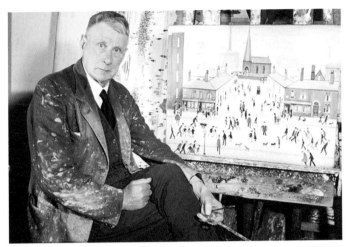

1957년의 라우리. 물감이 마구 튄 재킷을 입은 모습은
그의 트레이드마크가 되었다.

모습과 삭막한 주거공간에서 은밀한 아름다움을 발견했을 뿐"이라고
이야기했지만, 사람들은 그의 그림을 통해 20세기 산업화된 환경 속
에서 소외된 고독하고도 불안한 군중을 읽어냈다. 그는 그렇게 대가
가 되었다.

　하지만 명성에도 불구하고 라우리는 평생 고독했다. 죽을 때까지 독
신이었던 그는 "단 한 번도 여자와 사귀어본 적이 없다"고 말하곤 했
다. 오직 어머니만이 라우리의 삶을 관장한 '여사제'였다. 그리고 라우
리는 자신을 그렇게나 못마땅하게 여긴 어머니에게 인정받고자 중년
의 나이가 되어서도 몸부림치는, 순응적인 아들이자 제물이었다. 라
우리는 "내가 하는 모든 일은 오직 어머니에게만 의미가 있다"는 말을

평생 반복하곤 했다.

1932년 라우리의 아버지가 빚을 남기고 죽자 어머니는 바로 침대에 몸져누웠다. 건강에 아무 이상이 없는데도 자신이 병에 걸렸다고 생각해 지나치게 걱정하는 심기증心氣症에 빠진 것이다. 그녀는 그다지 큰 고통 없이 천수를 누린 채 1939년 83세의 나이로 세상을 떠나기까지 줄곧 침대에 붙어 아들에게 전적으로 의존했다.

라우리는 불평하지 않았다. 낮에는 생계를 위해 회사에 다니고 퇴근해서는 어머니를 지극정성으로 간호했다. 심지어 의사가 "오히려 당신의 건강이 위태로우니 어머니 간호 의무에서 벗어나 좀 쉬세요. 그렇지 않으면 당신이 쓰러집니다"라고 얘기했을 정도다. 하지만 라우리는 어머니가 편히 잠든 후에야 붓을 들어 밤 10시부터 새벽 2시 사이, 피곤함과 외로움 속에서 그림을 그렸다. 라우리의 세상에는 어머니와 자신, 그림만이 있을 뿐이었다. 사람들에게 남는 시간에나 그림을 그리는 아마추어 화가로 업신여김을 당할까봐, 친구들에게도 따로 직장이 있음을 비밀로 했다. 그는 또 "세상의 시간을 알기 싫다"며 각기 다른 시각을 가리키는 시계를 수집해 거실에 걸었고, 손님을 싫어해서 현관에 늘 여행가방을 놓아두었다가 누가 오면 "막 떠나는 길이다"라며 거짓말로 피하곤 했다. 그는 이렇게 회상했다.

고독하지 않았다면 한 장도 그리지 못했을 것이다.

노화가와 소녀의
기묘한 우정

● 그랬던 그에게 어머니의 죽음은 공황을 불러왔다. 라우리는
우울하게 토로했다.

난 가족이 없어요. 오직 내 스튜디오만 있을 뿐이죠. 그림이 없으면 난
살 수 없어요. 그것만이 내가 혼자라는 사실을 잊는 데 도움을 줍니다.

그렇게 세상의 절반을 잃은 라우리에게 어느 날 불쑥 열세 살 소
녀가 나타나 그의 인생에 끼어든다. 그녀가 바로 캐롤이다. 라우리가
70세가 되던 1957년, 캐롤은 유명한 노화가에게 팬레터를 보내 어떻
게 하면 아티스트가 될 수 있는지 조언을 구했다. 라우리는 처음에 이
편지를 제대로 읽지도 않고 구겨버렸지만 한 달 후 우연히 다시 읽고
는 캐롤과 극적으로 만나게 된다. 편지를 읽은 라우리가 충동적으로
버스에 올라타 맨체스터 외곽 헤이우드에 있는 캐롤의 집 문간에 예고
없이 나타난 것이다.

그날부터 70세 노화가와 열세 살 소녀의 기묘하고도 오랜 우정이 시
작되었다. 캐롤에게 라우리는 멘토이자 후원자였고, 가족 없는 외톨박
이 라우리로서는 성이 같은 조카딸을 얻은 셈이었다. 모두의 우려에도
불구하고 라우리는 20년 동안 매우 올바르게 처신했다. 캐롤은 "라우
리 삼촌은 나를 한 번도 어린아이라고 무시하지 않고 마치 어른처럼 대
우해 대등하게 대화를 나눴다"고 회상했다. 라우리는 캐롤의 관심사와

라우리가 의뢰해 스튜디오에서 찍은 캐롤의 사진(왼쪽)과
그녀의 후원자를 자청한 라우리.

공부에 대해 늘 용기를 북돋워주고 지지를 보낸 훌륭한 어른이었다.

　그랬던 그였기에 캐롤의 충격은 더욱 컸다. 1976년 88세에 폐렴으로 죽은 라우리가 캐롤에게 남긴 '미공개 그림들'을 어떻게 해석해야할까? 캐롤은 이후 문제의 유작들을 공개하며 방송 인터뷰에서 이렇게 말했다.

　라우리 삼촌은 나를 발레 공연에 반복적으로 데려가고 싶어 했어요. 당시에 나는 궁금했어요. 왜 나를 한 번도 아니고 이렇게 자주 발레 공연에 데리고 다니는지. 삼촌은 어쩌면 인형사가 되어 발레리나 인형같이 보이는 이 그림 속 소녀들처럼 저를 조종하고 싶었던 게 아닐까요?

그러나 캐롤의 의심과는 다르게, 오히려 라우리 자신이 '어머니의 인형'으로 살아왔다는 사실이 알려졌다. 침대에 누워 꾀병을 부리며 인형사처럼 자신을 조종하는 어머니에게 그는 철저히 순종적인 인형이 되어주었다. 그래서 이 그림들은 한평생 그를 바이스로 죄듯 꽉 움켜잡았던 어머니에게서 받은 상처 입은 마음이 무의식적으로 저지른 복수라는 해석이 지배적이다. 그림 속에서 라우리는 더 이상 어머니의 인형이 아니라 소녀의 몸을 마음대로 할 수 있는 힘센 능력자이다. 그 힘과 폭력 앞에서 한 소녀가 무기력하게 고개를 떨군 채 울고 있다. 이 눈물은 캐롤의 것일까? 아니, 라우리 자신의 눈물이라고 해석하는 편이 맞을 것이다.

비극에
　　무감한 사람들을
깨우다

마크 로스코

유난히도 추웠던 1970년 2월 25일 수요일 아침. 마크 로스코Mark Roth-ko, 1903~70의 작업실 조수는 추위 때문에 발을 동동 구르며 여느 때처럼 오전 9시에 로스코의 작업실에 출근했다. 그는 미국 뉴욕 맨해튼 어퍼이스트사이드 69번가의 스튜디오 문을 열고 평소처럼 힘차게 아침 인사를 했다. "굿모닝!"

하지만 마땅히 있어야 할 로스코의 대답이 없었다. 로스코는 아내인 멜과 얼마 전부터 별거 중이어서 작업실을 집처럼 쓰고 있었기에 더욱 이상했다. 로스코의 침실로 조심스레 가봤지만 침대가 비어있었다. 불안이 스멀스멀 피어오르기 시작했다. 작업실 구석구석을 살피던 중 그는 마침내 끔찍한 현실과 마주했다. 주방 겸 욕실로 쓰는 공간의 싱크대 옆 바닥에서 쓰러져 죽어있는 로스코를 발견한 것이다. 로스코의 주변에 피가 흥건하고 면도날로 손목 동맥을 자른 자국이 선명했다. 부검 결과, 로스코가 그동안 항우울제 과다복용과 그에 따른 중독으로 고통받고 있었다는 사실이 밝혀졌다. 의사는 로스코의 죽음을 자살로

마크 로스코, 〈무제〉, 1970년, 캔버스 위에 아크릴,
워싱턴 국립미술관 소장.

결론지었다. 그의 나이 65세였다.

　로스코가 피범벅이 된 채 발견되었을 때 화실 이젤에는 그림 한 장이 걸려 있었다. 그의 손목에서 흘러나온 피로 그렸다고 해도 믿을 만큼 핏빛으로 가득 찬 그림이었다. 어떻게 보면 화염이 몰아치는 화장터의 불길 같기도 했다. 그런데 그 중간에 희끄무레한 선이 주저하듯 그어져 있다. 로스코는 자살을 집행하기 전 이 작품을 마지막으로 그리면서 결심을 다진 것일까? 마치 칼로 자신의 손목에 그은 상처와 비슷해 보인다. 그리고 그 상처는 이제 우리 모두가 알다시피 결코 회복될 수 없었다. 그는 왜 이렇게 피비린내가 진동하는 그림을 남겨놓고 스스로 목숨을 끊었을까? 도대체 왜 우울증이, 죽을 때까지 그를 따라다니며 괴롭혔던 것일까?

그림 앞에
타협하지 않았던
사람

　●　　마크 로스코는 제정 러시아 시대인 1903년, 지금은 '다우가프필스'라 불리는 드빈스크Dvinsk에서 마르쿠스 로스코비츠Marcus Rothkowitz라는 이름으로 태어났다. 유대인 가족의 사남매 중 막내였다. 당시 러시아는 유대인에게 유독 혹독해 유대인 아들들은 군대에 징집당하기 일쑤였다. 이에 로스코 가족은 미국 이민을 결행했지만 미국에서의 삶도 그리 녹록치 않았다. 유대인이라는 꼬리표가 거기서도 내내

따라다녔기 때문이다.

1913년부터 미국 오리건 주 포틀랜드에서 새 삶을 살게 된 마르쿠스는 1940년에 로스코로 이름을 바꾼 뒤 비교적 늦게 미술에 입문했다. 애초 법학을 전공할 생각이었던 로스코는 예일대에서 장학금을 받을 만큼 학업 성적이 뛰어났다. 하지만 대학 내의 엘리트주의와 인종 차별적인 분위기에 실망한 데다 경제적 어려움까지 겹쳐 2학년 때 자퇴한다. 당시 예일대는 유대인의 입학 정원에 제한을 두었고, 학내 다수를 차지한 부유한 앵글로색슨 개신교 백인들 역시 소수민족인 유대인을 멸시했다. 그런 학교를 박차듯 나와서 1923년 어퍼웨스트사이드의 봉제공장 단지에서 일자리를 얻은 그는 우연히 미술학교인 아트 스튜던트 리그에 친구를 만나러 갔다가 미술에 눈을 뜬다. 로스코에 따르면 이것이 예술가로서 그의 인생을 결정한 출발점이었다. 차별받고 박해받던 젊은 유대인이 새로운 구원의 길을 찾은 것이다.

가난한 이민자 출신에 자존심 강한 반골 성향의 유대인. 그가 바로 로스코였다. 그러나 그 모든 악조건(?)은 로스코를 주눅들게 하지 않고 오히려 힘이 되었다. 그는 예술이 돈에 좌지우지되고 그림이 부자들의 아파트나 장식하는 현실을 거침없이 비난했다. 자신의 그림이 화려한 꽃꽂이와 칵테일파티의 음식들 사이에 놓이는 것도 바라지 않았다. 예술가로서 그는 '순결한 패배자'가 되기로 결심했다. 경제적으로는 힘들어도 돈으로부터 예술의 순수함을 지킨다는 우월감이 있었다. 예술에 대한 그의 자세는 이렇듯 당당함이 있고 그것이 흡사 콜로세움의 검투사 같은 혈기를 불어넣었다. 이에 관한 일화는 많다. 로스코가 브루클린 대학에서 강의를 할 때 학장과 격렬하게 다투고 곧바로 강사

일을 때려치운 일도 있고, 미술관 직원들과도 자주 언성을 높였다. 심지어 그는 싸움 끝에 미술관 유리창을 박살내기도 했다.

그러나 로스코의 예술은 그의 호전적인 성격과는 반대로 명상적이고 종교적이었다. 우리에게 잘 알려진 그만의 스타일을 완성한 것은 1949년 초, 잔학한 전쟁이 두 차례나 세계를 휩쓸고 간 뒤였다. 전쟁은 사람들에게 그 어떤 것에도 감동받지 못하는 정서적 불감증을 안겼다. 이에 로스코는 강렬한 감정을 담은 완전히 새로운 시각언어만이 그것을 치유할 수 있다고 믿었다. 상투적인 구상회화로는 더 이상 인간 깊은 곳에 내재한 비극의 감정을 흔들지 못한다고 생각한 것이다. 로스코는 자연에 대한 모방을 단호히 거부했다.

조형예술이나 시, 음악 가운데 무엇인가를 재현한 작품이 있을 수 있다는 데는 동의한다. 그러나 무언가 아름답고 감동적이며 극적인 것을 만들기 위해 꼭 재현이란 방식을 사용해야 하는 것은 아니다.

이제 로스코의 그림에서 구체적인 형상은 사라졌다. 그 대신 거대한 캔버스에 빛을 발하는 색들만이 가득 채워졌다. 그의 1956년 작 〈오렌지와 노랑〉이 그 대표작이다.

그의 대표작을 보자. 가로 1.8미터에서 세로 2.3미터에 이르는 커다란 캔버스에 두 개의 안개 같은 직사각형이 위아래로 배치되어 있다. 각각 노란색과 오렌지색 사각형은 그렸다기보다 마치 캔버스 위에 흘려진 것처럼 보인다. 평면들의 경계가 불분명하고 색면 속에 어슴푸레 떠 있는 듯한 느낌이다. 색채의 강렬함은 필연적으로 관람객을 빨아들

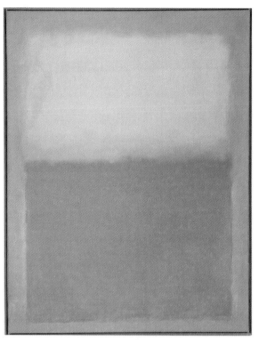

마크 로스코, 〈오렌지와 노랑〉, 1956년,
캔버스에 유채, 버팔로 알브라이트 녹스 아트 갤러리 소장.

인다. 마치 빛이 번지듯 색깔들이 환상적으로 배치된 로스코의 그림들
은 예수나 성모마리아, 성인들이 없음에도 성화처럼 성스럽게 다가온
다. 로스코는 이처럼 추상적인 그림이 슬픔과 황홀함, 우울함 등의 감
정을 더 직접적으로 표현한다고 생각했다. 1957년 인터뷰에서 그는 이
렇게 얘기했다.

내 그림 앞에서 우는 사람들은 내가 그 그림을 그릴 때 겪은 것과 똑같은 종교적 경험을 하는 것입니다. 나는 인간의 기본적인 감정을 표현하는 데만 관심이 있습니다. 비극이나 무아지경, 파멸 같은 것 말입니다. 그리고 많은 사람이 내 그림 앞에 섰을 때 힘없이 무너지고 눈물을 흘린다는 사실은, 내가 그 기본적인 감정을 전달했다는 것을 입증합니다.

어느새 로스코는 '색면회화'의 선구적 작가가 되었다. 1950년대 말에는 상업적인 성공도 뒤따랐고, 1961년 뉴욕 현대미술관에서 열린 대규모 회고전으로 명성이 자자해졌다. 이런 상황이 오면 누구나 크게 기뻐하고 행복해할 것이다. 로스코도 예외는 아니었다. 하지만 다른 한편으로 그는 정체성을 잃어갔다. 자신이 그토록 비난했던 '예술계의 기득권층'에게서 인정받자 갑자기 호전성을 잃고 날개 꺾인 새가 되고 말았다. 로스코의 친구이자 큐레이터였던 캐서린 쿠Katharine Kuh 는 자신의 책 《전설의 큐레이터, 예술가를 말하다My Love Affair With Modern Art》에서 이렇게 썼다.

로스코는 점점 더 성공한 작가가 되어가면서, 일찍이 자신이 그토록 비난했던 해악을 스스로 범하게 될지도 모른다는 두려움에 빠져들었다. 이런 심리적 갈등이 그를 의기소침하고 불안정하게 만들고 죄책감에 사로잡히게 했다.

뿌옇게 채색된 단순한 형태들의 감각적인 배열을 특징으로 하는 로스코의 그림은 감상자들에게 미적 쾌감을 안겨 '아름답고 환상적'이라

는 평가를 받았다. 그러나 정작 본인은 그런 반응에 매우 불쾌해했다고 전해진다. 부자들이 좋아하는 예술을 하고 있다는 거부감 때문이었을까? 아무튼 로스코는 자신의 그림이 사람들에게 잘못 이해되고 있다고 생각해 늘 괴로워했다.

색채만으로 인류 역사의 비극적이고 숭고한 느낌을 전달하고 싶었던 그는 점점 자신의 그림에서 밝은색을 빼고 어둡게 칠하기 시작했다. 초기에 빨강, 노랑, 오렌지색 등으로 구성되었던 그의 캔버스는 1957년 즈음부터 점차 미묘하게 어두운 파랑, 초록, 회색과 검은색으로 변해갔다.

이 내면적 갈등이 표면화된 극적인 사건이 1958년에 일어났다. 캐나다 주류 회사인 시그램이 맨해튼 본사 1층에 있는 포시즌스 레스토랑의 벽면을 장식할 회화작품을 로스코에게 의뢰했다. 맨해튼 중심에 자리한 이 식당은 뉴욕 최고의 부자들이 모여 밥을 먹는 곳이다. 로스코는 자신의 그림 덕분에 레스토랑이 단지 밥을 먹는 곳이 아니라 경건한 공간으로 바뀌기를 기대했다.

마침내 갈색과 주황색, 검은색이 주조를 이룬 경건한 작품이 완성되어갔다. 색상만 봐도 그리 식욕을 돋우는 그림은 아니었다. 오히려 '검은 상처의 블루스' 같은 우울하고 칙칙한 그림이었다. 예전에 그가 쓰던 빛나는 빨강은 사라지고 으깨어진 포도껍질이 썩어가며 내는 붉은색이 대신 들어섰다. 그리하여 식당에 들어서는 사람들이 그의 그림을 보며 인간의 비극을 경험하고 이제까지와는 다른 삶을 살게 될 것이라고, 로스코는 생각했을까? 하지만 그것은 착각에 불과했다.

작품 완성을 코앞에 둔 시점에 로스코는 포시즌스 레스토랑을 찾았

마크 로스코, 〈시그램 벽화–section 3〉, 1959년, 캔버스에 유채,
런던 테이트 갤러리 소장.

다. 그리고는 집에 돌아오자마자 바로 200만 달러짜리 계약을 취소하
고 계약금을 반환해버렸다. 로스코가 직접 가서 본 그곳은 화려하고
겉만 번지르르한 사람들이 모여 가벼운 농담이나 주고받는 곳이었다.
백만장자들을 위해 자신의 예술이 들러리를 설 위기에 처하자 그는 기
꺼이 명예를 위해 돈을 포기한 것이다.

영혼을
갉아먹은
불안

●　　　하지만 돈에 대한 엄격함과 단호함이 그리 오래 지속되지는 않았다. 어느새 로스코는 명성을 유지하기 위해 기득권층과도 잘 지내는, 투지가 다 빠져나간 유명 예술가가 되어버렸다. 말년에 그를 사로잡았던 고민들은 세금, 명성, 재정적 안정과 같은 전적으로 부르주아적인 것들이었다. 그래서였을까? 자신의 작품이 사람들의 마음을 명상으로 이끌고 스스로도 명상가이기를 원했던 것과는 상반되게, 로스코의 영혼은 극도의 긴장과 신경쇠약에 시달리며 피폐해져 갔다. 그는 무엇보다도 자신의 이름이 역사에 길이 남을 수 있기를 바랐고, 그러한 야망이 날이 갈수록 병적인 집착으로 나타났다. 하긴 어떻게 얻어낸 '인정'인가. 젊은 날의 투지를 반납하는 대가를 치르고서야 손에 쥔 명성이 아니던가. 그는 포기할 수 없었을 것이다. 캐서린 쿠는 이렇게 증언했다.

나는 자신의 평판에 대해 로스코만큼 걱정하고 마음을 쓴 화가를 알지 못한다. 변화무쌍한 뉴욕 예술계에서 미묘한 변화 하나하나까지 그처럼 의식했던 작가도 본 적이 없다. 로스코는 그가 지금까지 살았던, 그리고 아직 살아있는 모든 작가들과 전면적인 경쟁관계에 있다고 느꼈다. 새로 등장하는 예술사조를 잠재적 위험요소로 간주했고, 할리우드스타가 그러는 것처럼 가능한 모든 보호장치를 동원해 자기 영역을 지키려 했다.

불안은 어느새 그의 영혼을 갉아먹었다. 로스코와의 대화를 기록한, 과테말라 출신의 미국 추상화가 앨프리드 젠슨Alfred Jensen의 미출간 메모에는 이런 구절이 있다.

젊은 화가들이 내게 와서 작품을 찬양할 때면 실제로는 나를 비난하는 것임을 확신해요. 그네들이 쏟아내는 찬양 아래에 깔린 시기와 질투를 나는 느낄 수 있거든요. ……나를 찬양함으로써 자신에게 미친 내 영향을 없애버리려는 거예요.

이런 상황에서 팝아트의 부상은 그에게 현실적인 위협이 되었다. 젊은 팝아트 작가들은 매스미디어와 광고 같은 일상적이고 진부하며 속된 것들을 도발적으로 작품에 이용해 순식간에 인기를 얻고 스타가 되었다. 그 반면 로스코와 같은 추상표현주의 화가들은 이제 완고하고 거만하며 '시대에 뒤떨어진' 엘리트적 미술로 치부되었다. 이런 상황에 당황하고 분개한 나머지, 로스코는 팝아티스트들을 향해 "협잡꾼이자 젊은 기회주의자"라는 폭언을 퍼붓기도 했다. 당시 시드니 재니스 갤러리와 계약 중이던 로스코는 재니스 갤러리에서 팝아트 전시회 〈새로운 사실주의자〉를 열자 그에 대한 항의로 계약을 파기했다. '애송이 화가들'이 자신을 죽이려 한다는 이유에서였다.

그러나 로스코의 분노와 관계없이 대세를 막을 수는 없었다. 앤디 워홀Andy Warhol의 '마릴린 먼로'나 로이 리히텐슈타인Roy Lichtenstein의 '만화'가 미국의 아방가르드 예술을 대표하게 되자, 로스코의 작품은 그의 우울증을 반영하듯 점점 더 어두워져 갔다. 그가 말년에 심혈을

로스코의 그림이 걸려 있는
텍사스 휴스턴 성토마스 대학 채플의 내부.

기울여 제작한 작품 14점이 현재 휴스턴 성토마스 대학 채플에 걸려
있는데, 한 점도 예외 없이 검은색, 갈색, 짙은 보라색을 띠고 있다. 심
지어 그중 절반은 단색으로 처리했다.

'검정과 회색' 회화들에 대해 질문을 받으면 로스코는 너무나 간단
하게 "이 작품은 죽음에 관한 것"이라고 즉각 대답하고는 했다. '색의
화가'였던 로스코에게 색조의 퇴락은 무엇을 의미하는가? 삶과 죽음의
경계가 이미 무너지고 있었다는 방증일까?

실제로 이 무렵에 로스코는 죽음의 그림자 속으로 자연스럽게 들어
간 상태였다. 대동맥에 이상이 생겨 병원 치료를 받으면서도 알코올과

흡연을 절제하거나 조절하지 못했다. 게다가 말년에 그는 사람들한테 터무니없이 강한 집착을 보였다고 한다. 친구들에게 쉴 새 없이 전화해 끊임없이 같이 있어 달라고 애원하는가 하면, 파티는 점점 더 성대해지고 시시한 전시 오프닝 따위는 하지도 않았다. 그의 존재를 채웠던 신념이 증발하면서 생긴 영적 공복감 때문이었을까? 주변의 많은 지인이 그에게 심리치료를 권했지만 로스코는 조금도 귀 기울이지 않았다. 캐서린 쿠는 그의 자살 소식을 들었던 순간을 이렇게 기록했다.

순간 나는 폐부를 파고드는 형언할 수 없는 죄책감에 휩싸였다. 나와 다른 친구들이 어떻게든 그의 자살을 막을 수 있었다는 생각이 들었다. 스스로를 갉아먹는 자기모순과 의구심 때문에 그가 약해져 갔음을 우리는 안다. 특히 자신의 작품과 가족에 대해서는 더했다. 주체할 수 없이 불안감에 빠져드는 그를 우리는 그저 지켜볼 수밖에 없었다. 그는 모든 것을 끝내고 싶다고 넌지시 내비치기도 했는데, 아마 그런 부담스런 고백을 들은 사람은 나밖에 없을 것이다.

그의 명예를
지켜낸
딸

● 　　　로스코는 자신의 행동을 설명하는 메모 한 줄도 남기지 않은 채 세상을 떠났다. 하지만 불행은 거기서 끝나지 않았다. 로스코의

아내 멜은 그의 유산을 정리하며 "뭔가 아주 이상하고 미심쩍은 일이 벌어지고 있는 것 같아. 근데 어떻게 해야 할지 모르겠어"라고 걱정을 토로했다고 한다.

그녀의 '미심쩍음'은 곧 현실이 되었다. 누가 손을 쓰기도 전에 그녀마저 고혈압으로 갑작스럽게 세상을 뜬 것이다. 남편이 죽은 지 불과 반년 뒤인 1970년 8월 26일이었다.

이제 남은 일을 처리해야 할 사람은 19세인 딸 케이트와 아직 여섯 살밖에 안 된 아들 크리스토퍼였다. 어린 나이였지만 딸 케이트가 이 힘겨운 일을 해냈다. 생전에 로스코는 인류학자인 모턴 박사와 화가인 시어도로스 스타모스, 회계사인 버나드 J. 레이스를 유산관리인으로 지명했다. 심신이 파괴되고 있던 로스코는 회계사인 레이스를 지나치게 믿었던 것 같다. 그의 충고에 따라 말보로 갤러리에 자신의 그림을 독점판매할 수 있는 권한을 내주었다. 나중에 밝혀진 사실이지만 레이스는 당시 로스코에게 자신이 말보로 갤러리의 세금자문이자 회계사, 법률대리인으로도 일하고 있다는 사실을 숨겼다. 결국 레이스와 다른 유산관리인들은 로스코의 작품 대다수를 말보로 갤러리에 헐값으로 넘겨버렸다. 약간의 계약금만 받고 나머지는 14년 상환에 무이자로 지불하는 조건이었다.

이 모든 사실을 알아챈 케이트는 1970년 11월, 장장 6년이 걸릴 소송을 시작한다. 결과적으로 이 재판은 뉴욕 미술계에서 큰 비중을 차지하는 사람들을 두 개 파로 나누어버린, 가장 유명한 미술계 스캔들의 하나가 되었다. 그때까지 미술품 거래에 있어 이처럼 규모가 큰 사기 행각은 유례가 없었다. 결국 1975년 12월 18일에 M. 미도닉 판사

는 유산관리인들의 자격을 박탈하고 말보로 갤러리와의 계약을 무효화하는 내용의 최종판결을 내린다. 판사는 그때까지 팔리지 않은 작품 658점을 로스코의 재산으로 반납할 것과 900만 달러가 넘는 배상금을 지불하도록 명했다. 진흙탕 싸움이었지만 결국 케이트 로스코의 승리로 돌아간 것이다. 결과적으로 아버지가 생전에 그토록 염려했던 명예를 딸이 지켜준 셈이 되었다.

로스코가 하늘에서 그림을 그릴 수 있다면 다시 그림 색깔이 밝아졌을까?

백인에게 '발견'되고
백인에게
'소진'된

장 미셸
바스키아

1988년 8월 12일 오전, 켈러 인먼Kelle Inman은 남자친구인 장 미셸 바스키아Jean Michel Basquiat, 1960~88의 작업실에 도착했다. 뉴욕 그레이트 존스 거리의 호화로운 저택 문을 열었지만 이상하게도 인기척이 없었다. 순간 불안감이 엄습했지만 그녀는 애써 마음을 추슬렀다. 바스키아가 새로운 인생을 살기로 굳게 마음먹은 것을 알고 있었기 때문이다. 바스키아는 마약을 끊기 힘든 뉴욕을 떠나 자유의 고장 아프리카로 떠나기로 결심했다. 아예 8월 18일에 코트디부아르 아비장Abidjan으로 떠나는 비행기 표까지 사둔 상태였다. 하지만 불행하게도, 켈러 인먼은 이내 소리를 지를 수밖에 없었다. 미국의 낙서화가로 출발해 최고의 부와 명성을 쌓았던 흑인 예술가, 바스키아가 사망한 상태로 발견된 것이다. 그는 마치 숨 쉴 공기를 얻기 위해 애쓰는 것처럼 환풍기 앞에 기댄 채 죽어있었다. 사인은 약물남용으로 인한 구토물 때문에 질식한 것으로 판명되었다.

바스키아가 죽기 전 마지막으로 남긴 그림은 의미심장하게도 〈죽음

과 합승)이다. 마약을 끊고 새로운 땅에서 살겠다는 포부를 다졌던 사람이 그린 그림이 정말 맞는지, 고개를 갸우뚱하게 된다. 오히려 자신의 죽음이 임박했다는 섬뜩한 예언의 메시지로 읽는 편이 더 쉬울 것 같다.

그림에서 갈색 피부의 인물은 영락없이 바스키아 자신이다. 그는 자신의 육체를 윤곽선만 이용해 앙상하고 허술한 모습으로 그려놓았다. 스스로 육체적으로나 정신적으로 모두 '엉성하다'고 생각했던 것일까? 바스키아가 올라타고 있는 것은 말이 아니라 해골이다. 손과 무릎 뼈가 따로 움직이는 해골은 다름 아닌 죽음을 상징한다. 그 죽음에 고삐를 매고 바스키아는 어디로 향하는 것일까? 그는 자신이 갈 곳이 코트디부아르 아비장이 아니라는 것을 알고 있었던 게 아닐까?

선망 받는
거리의
낙서화가

장 미셸 바스키아는 1960년 12월 22일 미국 뉴욕 브루클린 Brooklyn에서 태어났다. 브루클린은 흑인과 소수민족이 주민 대부분을 차지하는 빈민 지역으로 뉴욕 시민들에게는 우범지대로 알려져 있다. 바스키아가 이곳에서 태어나 자란 것은 결코 우연이 아니다. 그의 아버지는 아이티에서 이주해 왔고, 어머니는 푸에르토리코인의 피를 이어받았기 때문이다. 검은 피부의 소수민족이었던 바스키아가 극심한

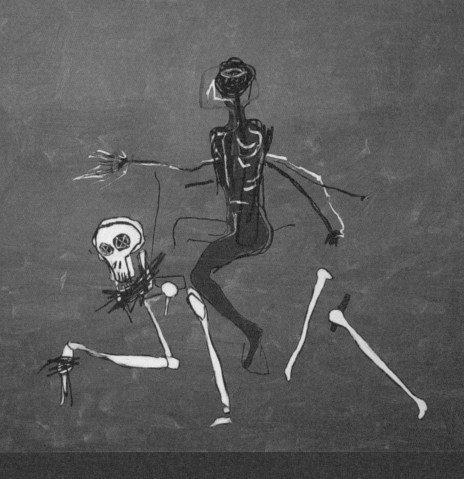

바스키아, 〈죽음과 합승〉, 1988년,
아마포에 아크릴과 오일스틱, 개인 소장.

1970년대 말 뉴욕을 뒤덮었던 SAMO 그래피티.

인종차별에 돈만 좇는 물질주의 사회의 모순에 눈을 뜬 것은 당연한
일이었다.

바스키아는 스프레이를 들고 '거리의 낙서화가'로 활동을 시작한
다. 훗날 중퇴한 맨해튼의 도시학교에서 만난 친구 알 디아즈Al Diaz와
함께 SAMO라는 그래피티graffiti* 캐릭터를 창조한 것이다. SAMO는
'same old shit'의 이니셜 몇 개를 조합한 이름으로, '흔해빠진, 개똥같
은'이라는 뜻이다. 이 SAMO 캐릭터는 1978년 5월 초부터 수년간 뉴
욕의 놀이터와 폐허가 된 건물, 빈민가의 아파트 벽을 자극적인 정치

* 벽이나 그 밖의 화면에 낙서처럼 긁거나 스프레이 페인트를 이용해 그리는 그림.

SAMO IS DEAD, 1978년 뉴욕 그래피티.

적 슬로건으로 뒤덮었다.

뉴욕 소호와 이스트빌리지의 거리에 신비롭고 위트 넘치는 글을 줄기차게 남겼던 SAMO는 어느새 뉴욕 낙서화가들 사이에서 선망받는 스타가 되었고, 뉴욕 시민들에게도 SAMO라는 고유한 사인이 각인되었다. 상당한 관심이 모이자 이윽고 공식적으로 유명해질 기회가 찾아왔다. 언론사에서 인터뷰를 요청해온 것이다. 바스키아는 흔쾌히 수락했다. 사실 그는 백인 상류문화를 비판하면서도 한편으로는 주류 미술계에서 성공하고 싶은 열망이 있었다. 그것은 바스키아의 인터뷰에서도 드러난다.

17세 이후 나는 늘 스타를 꿈꿨다. 찰리 파커, 지미 헨드릭스 같은 우상을 항상 염두에 두었고 사람들이 유명해진 방식에 낭만을 느꼈다.

1978년 12월 11일 저널리스트 필립 패플릭Philip Faflick이 《빌리지 보이스》에 SAMO 문구에 대한 호의적인 글을 실었다. 이 글이 좋은 결과만 낳은 것은 아니다. 이를 계기로 바스키아와 디아즈가 공동 작업을 중단하게 되었기 때문이다. 바스키아는 "자신이 한때 욕했던 기성 체제에 낙서운동을 팔았다"고 비난하는 디아즈를 등지고 낙서미술계를 떠나기로 마음먹는다. 그리고 "SAMO is dead(SAMO는 죽었다)"라는 글을 소호 곳곳에 스프레이로 씀으로써 그가 벽에서 캔버스로 활동 무대를 옮겼음을 공식 선포했다.

주류로 진출한 바스키아는 1980년 6~7월에 열린 대규모 그룹전 〈타임스 스퀘어 쇼〉에 처음 참여해 빠르게 유명세를 탔다. 마치 어린아이가 휘갈긴 듯한 터치, 단순한 묘사, 무질서한 선과 어지러이 쓴 문자에도 불구하고 그의 그림은 주류 미술계에 성공적으로 편입했다. 그의 작품은 잘 짜인 구조로 긴장감이 넘쳤으며, 한눈에도 바스키아의 그림이라는 것을 알아볼 수 있을 만큼 개성이 강했다.

이후 바스키아의 경력은 탄탄대로를 달린다. 1982년 아나나 노세이 갤러리에서의 첫 번째 개인전을 성공리에 마치고, 6월에는 독일 카셀에서 5년마다 열리는 주요 예술행사인 〈도큐멘타 7〉에 최연소 작가로 초대받았다. 1983년에도 역시 최연소 작가로 뉴욕 휘트니 미술관에서 열린 〈휘트니 비엔날레〉에 초대되었다. 그러나 바스키아는 여전히 '격

바스키아, 〈올랭피아의 하녀〉, 1982년,
캔버스에 아크릴과 크레용, 개인 소장.

에두아르 마네, 〈올랭피아〉, 1863년,
캔버스에 유채, 파리 오르세 미술관 소장.

노와 반항의 미술가'였다. 뻣뻣하고 거친 드레드록스dreadlocks* 스타일
로 머리를 땋고 마리화나나 담배를 끊임없이 빨고 다녔다. 또 워크맨
헤드폰을 귀에 꽂은 채, 자신에게 말을 거는 점잖은 컬렉터들을 무시
했다.

　그뿐 아니라 바스키아는 민감한 인종문제를 굳이 피해가지 않았다.
그것은 마네의 〈올랭피아〉를 자신의 스타일로 패러디한 작품에서도 알

* 자메이카 흑인들이 주로 하는, 여러 가닥으로 땋아 내리는 머리 모양.

수 있다. 이 작품은 그가 어린 시절 뉴욕 시에 있는 미술관을 방문했을 때 미술작품 속에서 흑인을 거의 볼 수 없었던 기억에 기초해 제작한 것이다. 설령 그림에 나오더라도 백인의 하인으로밖에 등장할 수 없었던 동족에 대한 연민과 이에 대한 분노가 드러나 있다.

검은
피카소

● 　　　그러나 바스키아가 폭발적인 에너지로 돈, 섹스, 마약, 인종 문제, 죽음 등의 주제를 거침없이 화폭에 담아내도 악명으로 이어지지는 않았다. 오히려 '시대의 문제아'이자 '거리의 반항아'로서 명성을 쌓는 데 도움을 주었다. 그의 분노에 찬 시선, 거칠고 길들여지지 않은 표현은 그 자체로 상품이 되어 미국 다문화주의의 홍보물로 쓰였다. 자신이 그토록 비난했던 백인 상류사회에 극악한 욕지거리를 퍼부을수록, 욕을 먹어야 할 대상들이 오히려 더 기뻐하는 아이러니한 결과를 가져올 뿐이었다. 결과적

바스키아가 표지를 장식한 1985년 2월의 《뉴욕타임스》.

으로 백인사회의 돈은 바스키아를 동물원의 맹수처럼 길들였다. 그래서일까? 어마어마한 부가 찾아왔지만 그는 크게 행복하지 않았던 듯하다. 1985년 2월 10일, 바스키아는 '검은 피카소'라는 이름으로 《뉴욕타임스》의 표지를 장식하는데, 그 인터뷰에서 다음과 같은 분노를 토해냈다.

그들은 제게 한 주에 8점을 그리게 했습니다. (갤러리스트) 아니나, 마촐리, 브루노가 거기 있었죠. 공장이나 다름없었습니다. 병든 공장. 저는 스타가 되기를 바랐지 갤러리의 마스코트를 원한 건 아니었습니다.

한 주에 8점을 그려야 하는 재능착취 속에서도 그는 반항할 수 없었다. 이 시절 그는 엄청난 양의 마약을 복용하고 그 힘으로 닷새 동안 많은 그림을 한꺼번에 그린 다음 일주일씩 잠을 자는 생활을 했다고 전해진다. 그가 그렇게까지 무리해서 그림을 그린 것은 아마도 두려움 때문이었을 것이다. 그는 '검은 피카소'이고 '흑인 최초의 천재 예술가'였다. 아무런 수식어가 없는 위대한 예술가보다는 한 등급 아래인, 백인들이 만들어놓은 주류 예술계에 매우 예외적으로 합류한 존재였다. 그를 '검은 피카소'라고 승인해준 것도 다름 아닌 백인들이었다. 백인 갤러리스트들의 요구를 들어주지 않으면 그 승인이 당장 회수될 수도 있었다. 이런 탐욕의 마케팅 전략 속에서 바스키아가 소진되어버리는 것은 필연적이었고, 안타깝게도 그 시기는 그가 경력의 최정점에 올라섰을 때 찾아왔다.

앤디 워홀-바스키아 공동전시용 포스터, 1985년,
뉴욕 토니 샤프라지 갤러리 소장.

앤디 워홀이
떠난
후

● 1984년에 드디어 바스키아는 정상에 올랐다. 뉴욕 현대미
술관에서 열린 〈근대회화와 조각전〉에 그의 작품이 4점이나 포함되는
영광을 안았고, 바스키아가 4000달러에 팔았던 작품 〈무제 1982〉가
크리스티 경매에서 1만 9000달러에 거래되었다. 23세에 불과한 젊은
예술가의 대성공에 모두가 놀라워했다. 이후에는 마치 정해진 수순처
럼, 당시 뉴욕 예술계의 왕으로 군림하고 있던 팝아티스트 앤디 워홀
과의 공동 작업이 추진된다. 이 과정에서 두 사람은 나이와 인종을 초
월한 우정 비슷한 것을 느꼈다고 한다. 그들은 종종 전시회 오프닝이
나 체력단련장, 클럽에 함께 나타났고, 이는 그 자체로 뉴욕 언론의 가
십거리가 되었다.

드디어 1985년 9월 14일부터 10월 19일까지 뉴욕 토니 샤프라지
갤러리에서 앤디 워홀과 바스키아의 공동전시회가 열렸다. 이로써 두
사람은 미국 미술계에서 동등한 존재로 인식되었다. 앤디 워홀은 천
재의 보호자가 되어주었고, 바스키아는 세계적인 거장을 후원자로 둔
셈이었다. 그러나 평론가들은 두 사람의 결합을 호의적으로 보지 않
았다. '워홀이 공동 작업을 통해 바스키아를 아랫사람으로 능숙하게
조종할 정도가 되었다' '바스키아는 워홀의 마스코트가 되었다'는 악
평이 쏟아졌다. 두 사람은 서로에게 상처가 된다는 사실을 깨닫고 이
내 결별하고 만다.

바스키아, 〈묘비〉, 1987년, 세 개의 패널,
나무에 아크릴과 유채, 개인 소장.

그로부터 얼마 지나지 않은 1987년 2월 22일에 담낭수술을 받던 앤
디 워홀이 급작스럽게 세상을 떠났다. 이 소식을 들은 바스키아는 극
도의 절망에 빠졌다. 바스키아의 슬픔이 어느 정도였는지는 그가 워홀
을 추억하며 만든 작품 〈묘비〉를 보면 알 수 있다.

바스키아는 버려진 문짝 세 개로 앤디 워홀을 위한 삼면화를 제작했
다. 왼쪽에 검은 꽃과 노란 빛을 발하는 십자가가 있고 오른쪽에는 하
트가 덧그려진 두개골이 보인다. 중앙의 가장 높은 문에는 '죽을 운명

perishable'이라는 글자가 반복해서 쓰였다. 이 말이 바스키아 자신에게 건 주문이 되었던 것은 아닐까?

이후, 그는 그림 중개상과의 관계를 끊는 등 자신의 삶과 경력을 제어할 끈을 모두 놓아버렸다. 마약과 술에 더 깊이 의지했고, 의식을 잃을 만큼 마약을 복용해 사람들이 그의 아파트에 와서 그림을 훔쳐가도 모를 지경이 되었다. 실제로 그림 중개상들은 그가 미완성으로 남긴 그림까지 훔쳐갔다. 바스키아가 술과 약물에 중독되어 더 이상 그림을 그릴 수 없게 되자 그를 후원하던 사람들도 약속이나 한 듯 등을 돌렸다. 바스키아는 그렇게 1년 반 동안이나 뉴욕에서 전시도 열지 못하고 은둔생활을 이어갔다. 그리고 1988년 2월과 4월 소호 바후미안 갤러리에서의 전시로 재기를 꿈꾸었지만 예전 같은 영화는 쉽게 오지 않았다.

절망에 갇힌 바스키아의 선택지는 그리 많지 않았다. 일단 급선무는 마약중독에서 빠져나오는 것이었다. 그는 약물치료를 위해 1988년 7월 하와이에 잠깐 다녀오긴 했지만 마약의 구렁텅이에서 헤어 나오기는 쉽지 않았다. 그래서 절박한 심정으로 택한 마지막 결정이 아프리카행이었건만, 결국은 스물일곱의 젊은 나이로 아프리카가 아닌 뉴욕에서 비극적으로 생을 마감하게 된다.

바스키아가 사망한 후 그가 남긴 회화와 데생들은 시간이 흐를수록 제도권 시장에서 인기몰이를 했다. 무엇보다 그는 한정된 수량만 남긴 채 요절한 작가이기 때문에 시장에서의 가치가 더욱 높았다. 화가의 삶이 참혹할수록 사후에 성공을 거둘 확률이 더 높아진다는 미술계의 얄궂은 속설을 그는 자신의 생과 작품으로 증명한 셈이다. 이는 바스

키아의 삶을 오랫동안 가까이에서 지켜봐준 여자친구 수잔 멀룩Suzanne Mallouk이 그의 장례식장에서 낭독한 헌시에서도 알 수 있다.

바스키아는 불꽃처럼 살았다. 그는 진정으로 밝게 타올랐다. 그리고 불은 꺼졌다. 하지만 남은 불씨는 아직도 뜨겁다.

혼돈이라니,
빌어먹을!

잭슨 폴록

〈레드, 블랙, 실버〉. 이 그림은 미국의 추상표현주의 화가, 잭슨 폴록 Jackson Pollock, 1912~56이 사망하기 불과 몇 주 전에 그린 것으로 추정된다. '추정된다'고 쓰는 이유는 이 그림이 오랫동안 위작 논란에 시달렸기 때문이다. 폴록의 부인 리 크래스너 Lee Krasner가 세운 폴록-크래스너 재단은 이 작품을 폴록의 작품집에 싣는 것도 거부했을 정도로, 그동안 '폴록의 작품이 아니다'라는 주장이 맹위를 떨쳤다. 하지만 2013년 뉴욕경찰 과학감식전문가 출신인 니콜라스 페트래코 Nicholas D. K. Petraco 교수가 작품의 성분을 분석한 결과, 잭슨 폴록의 진품일 가능성이 커졌다. 미국에서 40년 넘게 수입 금지된 북극곰 털이 작품에서 발견되었는데 그것이 폴록의 이스트햄프턴 집에 있던 러그의 재질과 같다고 밝혀진 것이다. 또한 그림 위의 모래도 그 지역 고유의 것이라면서 진품으로 결론짓게 된다.

하지만 폴록-크래스너 재단 측은 여전히 〈레드, 블랙, 실버〉를 진품으로 인정하지 않는다. "과학이란 그 자체에 한계를 가지고 있다"며

잭슨 폴록, 〈레드, 블랙, 실버〉,
1956년, 캔버스에 에나멜, 개인 소장.

"이 작품이 폴록 자택 정원에서 만들어졌을 수는 있어도 그가 직접 만든 작품은 아니다"라고 이유를 댔다. 사실 이해할 법도 하다. 아마 이 작품이 진품이라는 결론을 생전의 크래스너가 들었다면 자다가도 벌떡 일어났을 테니 말이다.

사실 〈레드, 블랙, 실버〉는 폴록이 죽기 직전의 애인이었던 루스 클리그먼Ruth Kligman이 가지고 있던 작품이다. 클리그먼은 2010년 사망하기 전까지 줄기차게 이 그림에 대해 "폴록이 1956년 7월 잔디 위에서 내게 직접 그려준 러브레터였다"고 주장했다. 크래스너가 클리그먼을 미워해 그녀 소유의 유작을 인정하지 않았다는 풍문도 있다. 크래스너 입장에서는 클리그먼이 단순히 연적일 뿐 아니라 폴록의 죽음을 앞당긴 원흉이기도 했다. 폴록은 술에 취한 채 클리그먼과 함께 차를 타고 가다가 교통사고를 내고 즉사했기 때문이다.

이쯤 되면 잭슨 폴록과 두 여인 사이의 어지러울 정도로 얽히고설킨 관계가 궁금해진다. 크래스너와 클리그먼, 이 두 여성의 수명보다도 오래된 분쟁을 낳은 장본인이며 두 여성 간 증오의 씨앗이 된 문제적 주인공, 잭슨 폴록의 삶 속으로 들어가보자.

시작은 비주류
알콜중독자

● 　　잭슨 폴록은 1912년 미국 서부 와이오밍 주 코디Cody에서 태어났다. 하지만 생후 1년이 안 되어 코디를 떠난 것을 시작으로 캘리

포니아와 애리조나 등 서부 곳곳을 전전하면서 어린 시절을 보냈다. 폴록이 태어날 당시 시멘트 공이었던 아버지가 직업을 여러 번 바꾸면서 그때마다 이사를 해야 했기 때문이다. 폴록의 그림작품이 엄청나게 큰 것은 그가 나고 자란 서부 풍경의 광활함이 반영된 것이라는 견해가 있다. 그런데 서부가 그에게 영향을 준 것은 비단 그림 크기만이 아닐지 모른다. 과도하게 넘치는 에너지 역시 서부가 물려준 것이 아닐까? 알 수 없는 일이지만 폴록은 평소 '지나치게 큰 엔진을 달고 태어났다'는 말을 듣곤 했다. 그래서인지 가끔 이런 말을 했다고 한다.

그림 그리는 일은 문제가 없어요. 그림을 그리지 않을 때 무얼 하는가가 문제죠.

폴록은 그림을 그리며 엔진을 풀가동하고 있을 때 가장 행복해했지만 캔버스를 벗어나 일상의 일을 처리하는 문제에서는 넘치는 에너지를 주체하지 못해 무척 애를 먹었다. 열다섯 살부터 술을 많이 마신 그는 온갖 사건사고를 저지르며 악명을 높였다. 그중 폴록이 뉴욕에 있는 아트 스튜던츠 리그에 재학할 당시의 사건은 유명하다. 학교에서 배를 한 척 빌려 허드슨 강을 유람하는 행사가 열렸는데 이때도 폴록은 어김없이 술에 취했다. 이윽고 그는 배에 매달린 전구를 하나씩 뽑아 강물에 집어던지는 어처구니없는 짓을 시작했고 선내는 곧 어두워졌다. 공포와 분노의 원성이 높아지자 폴록은 "그럼 내가 전구들을 도로 건져올게"라며 갑판으로 올라가 물에 뛰어들 시도를 했고, 결국 유람이 끝날 때까지 친구들에 의해 보일러실에 갇혀있어야 했다. 그의

이 같은 주사酒邪는 나이가 들수록 심해져 25세부터는 약물치료와 심리치료를 병행해야 했다.

폴록이 일찍부터 재능을 인정받았더라면 어쩌면 음주벽에 빠지지 않았을지도 모른다. 하지만 초창기의 폴록은 추상이나 아방가르드로 치닫던 당시의 뉴욕 화단에서 사회현실주의 화가인 토머스 하트 벤턴 Thomas Hart Benton 으로부터 그림을 배운, 말하자면 비주류에 속했다. 게다가 그림 한 점도 팔아본 적이 없는 무명 화가에, 동생 집에서 얹혀살며 동생이 벌어오는 돈으로 먹고사는 낙오자였다. 적어도 그가 '구원자' 리 크래스너를 만나기 전까지는 그랬다.

폴록과 크래스너가 처음 만난 것은 1942년 러시아 출신의 미국 화가 존 그래함이 기획한 〈미국과 프랑스 회화〉 전시회에 두 사람의 작품이 동시 출품되면서다. 러시아계 미국인이자 반半추상화가인 크래스너는 당시 상업적으로 폴록보다 더 큰 성공을 거두고 있었다. 자신이 유명한 만큼 미술계 인사를 두루 섭렵하고 있던 그녀는 함께하는 전시회에 이름도 모르는 낯선 화가가 속해 있다는 것을 알고 개관식 전에 폴록과 안면을 트기로 마음먹는다. 마침 폴록이 크래스너가 사는 9번가 바로 옆인 8번가에 살고 있다는 사실을 알아내고는 망설임 없이 그의 집을 찾아갔다. 평소에는 만취해 있거나 숙취 때문에 외부인의 방문에 미동도 하지 않는 폴록이지만, 운명이었을까? 그날따라 폴록은 크래스너에게 문을 열어준다. 그리고 그 순간 현대미술사의 한 장이 시작된다.

크래스너는 폴록과의 첫 만남을 다음과 같이 회고했다.

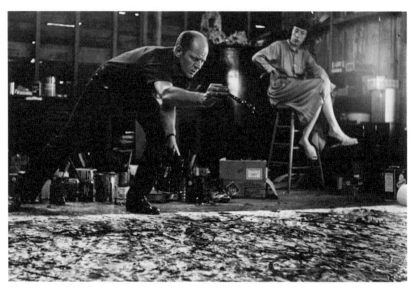

1950년, 한스 네이머스가 촬영한 잭슨 폴록과 리 크래스너.

그때 폴록의 기막힌 그림을 볼 수 있었다. 반했다는 말 정도로는 한참 부족하다. 보자마자 충격에 넋이 나갔으니……. 그림을 본 순간 압도되어 바닥이 푹 꺼져버리는 것 같은 느낌이 들었다.

그날부터 크래스너는 폴록의 그림은 물론 화가 장본인과도 사랑에 빠졌고 자진해서 '폴록의 매니저'가 되었다. 크래스너는 폴록의 그림을 화단에 알리는 데 자신의 경력과 화려한 인맥을 적극 이용했다. 뉴욕 화단에 영향력이 있는 평론가들에게 폴록의 그림을 열정적으로 소개한 사람도, '미술계의 거물 컬렉터' 페기 구겐하임Peggy Guggenheim 과

의 사이에 다리를 놓아준 것도 그녀였다.

그렇다면 크래스너에게 폴록은 어떤 사람이었을까?

사실 폴록은 크래스너에게 도움을 주기는커녕 제 한 몸 건사하기도 힘든 남자였다. 심지어는 기차표 예매를 위해 역에 갔다가도 술에 취해 돌아올 정도로 심한 알코올중독자였다. 이 때문에 폴록의 삶과 작품활동까지 세밀하게 관리해야 했던 크래스너는 결국 자신의 예술 인생에서는 내리막길을 걸을 수밖에 없었다. 그럼에도 크래스너는 폴록을 일생의 동반자로 선택했다. 그들은 1945년 10월 뉴욕의 한 교회에서 결혼식을 올리고 번잡한 뉴욕을 떠나 롱아일랜드 시골로 이사했다. 폴록은 그제야 술을 끊고 쉴 새 없이 그림을 그리는 생산적인 시간을 가질 수 있었던 반면, 크래스너는 자신이 가진 모든 에너지를 폴록의 출세를 위한 내조와 집안 살림에 쏟았다. 한 사람의 예술가가 잠시나마 사라진 순간이었다. 조각가 로이벤 카디시의 말에서 그 상황을 짐작할 수 있다.

그들의 가정에는 단 한 사람의 화가, 폴록만이 있었다.

액션 페인팅의 탄생

크래스너의 희생은 마침내 빛을 보았다. 우리가 흔히 폴록 하면 떠올리는 전매특허인 '액션 페인팅'이 시작된 것이다. 1947년 1월

폴록은 무슨 생각에서인지 갑자기 캔버스를 바닥에 수평으로 눕혀놓고 그 위에 전통적인 유화물감 대신 매우 묽은 액상의 가정용 페인트를 똑똑 떨어뜨리며 붓기 시작했다. 폴록의 유명한 드리핑dripping 기법이 탄생한 순간이었다. 다른 화가들이 캔버스를 이젤에 세워 붓으로 그림을 그릴 때, 그는 스케치 하나 없이 바닥에 화폭을 깐 뒤 격렬한 동작으로 페인트를 뿌리고 엎지르면서 작품을 만들었다. 이 새로운 유형의 그림인 액션 페인팅은 폴록을 일약 '가장 앞서가는 추상표현주의 화가'의 반열에 올려놓았다. 다른 화가들의 작업과는 현격하게 다른 시도였기 때문이다.

급기야 1949년 8월 《라이프》 잡지가 '잭슨 폴록: 그는 미국에서 현존하는 가장 위대한 화가인가'라는 제목으로 폴록과 그의 작품에 관한 기사를 4페이지에 걸쳐 대서특필한다. 이 일로 폴록은 하루아침에 벼락스타가 되었다. 1949년 11월 베티 파슨스 갤러리에서 열린 개인전은 매진되었고, 곧바로 미국에서 가장 잘 팔리는 아방가르드 화가로 부상했다.

당연하게도 영광만 있지는 않았다. 폴록의 작품은 '우연히 만들어진 그림' 같아 보인다는 이유로 많은 비판에 부딪혔다. "당신의 작품이 자연에서 비롯되었는가?"라는 작가 한스 호프만의 질문에 폴록이 볼멘소리로 "내가 자연이다"라고 일축했다는 일화는 유명하다. 이 대화에서 알 수 있다시피, 폴록은 그림으로 변환할 수 있는 스스로의 감각을 제일 중요하게 생각했다. "그림이 완성되었다는 것을 어떻게 아느냐?"는 질문에 그는 이렇게 대답했을 정도다. "그럼 섹스가 언제 끝났는지는 어떻게 알죠?"

1949년 8월 《라이프》에
대서특필되며 미국의 대표 작가로 부상한 잭슨 폴록.

폴록의 이 같은 생각은 1947년 미술잡지 《가능성》에 기고한 작가
노트에서도 엿볼 수 있다.

그림 '안'에 있을 때면 나는 내가 무엇을 하고 있는지 의식하지 못한다.
일종의 '친숙해지는' 시기가 지나고서야 내가 무엇을 한 건지 알게 된
다. 변화를 감행하고 이미지를 파괴하는 것에 대한 두려움은 없다. 그림
은 그 자체의 생명력을 갖고 있기 때문이다. 나는 그 생명력을 널리 알

잭슨 폴록, 〈가을의 리듬: 넘버 30〉, 1950년, 캔버스에 에나멜,
뉴욕 메트로폴리탄 미술관 소장.

리고 싶다. 결과가 엉망이 되는 것은 나와 그림의 교류가 끊길 때뿐이다. 그런 일만 없다면 온전한 조화와 수월한 협력이 가능해 아주 좋은 그림이 나온다.

폴록의 〈가을의 리듬〉은 그의 '감각'이 결정화된 대표작으로 꼽힌다. 작품 표면에 그려진 선들이 관객에게 다양한 느낌을 안긴다. 알아서 자유롭게 내달리는 선이 있는가 하면 정처 없이 돌아다니는 선도 있고 원을 그리는 선도 있다. 그래서 한 평론가는 폴록의 작품을 두고 "시작과 중간과 끝이 없다"고 비웃었지만 폴록은 이런 비판을 오히려 큰 칭찬으로 받아들였다고 한다. 왜냐하면 그는 평소 "내 그림은 중심이 없고 처음부터 끝까지 모든 부분이 똑같은 양의 관심에 기초해 있다"고 말해왔기 때문이다. 이 같은 올오버all-over 구성 앞에 선 관객은 '자신의 느낌에 따라' 그림을 감상할 수 있다. 즉, 어떤 선의 패턴을 따르다가 마음을 바꿔 새로운 리듬을 탐색할 수 있는 것이다.

그러나 폴록의 드리핑 기법은 1950년이 지나면서 힘이 꺾여버린다. 이는 한스 네이머스Hans Namuth가 만든 단편영화에 출현한 것이 계기가 되었다. 네이머스는 1950년 7월 폴록의 그림 제작 과정을 기록하고 싶다고 제안해 왔다. 폴록이 찬성해 그는 주말마다 화실에 찾아와 500장이 넘는 사진을 찍었다. 그런데 네이머스는 폴록의 섬세한 움직임과 액션 페인팅 과정을 사진에 담는 것으로 모자라 영화화하고 싶어 했다. 잘 알다시피 영화 제작은 숱한 재촬영이 필요한 작업이다. 역시나 네이머스는 끊임없이 폴록의 작업을 멈추고 다시 시작하게 했다. 게다가 그는 자기 화실에서만 작업하던 폴록을 탁 트인 야외로 데

려가 그림을 그리게 했다. 바람
때문에 물감이 이리저리 흩날려
서 도저히 그림에 집중할 수 없
는 상황이 이어졌다. 예민한 폴
록이 리듬을 잃은 것은 물론이
다. 우여곡절 끝에 영화 촬영이
끝나고 이를 축하하는 잔치에서
폴록은 2년 만에 '작정한 듯' 술
을 입에 댔다. 그리고는 일이 벌
어졌다. 폴록이 네이머스를 '사
기꾼'이라 부르며 소리를 지르기
시작했고, 마침내 식탁을 들고
엎어 난장판을 만들었다. 이 일
이 있은 후 폴록은 다시는 집중
력을 되찾지 못했다.

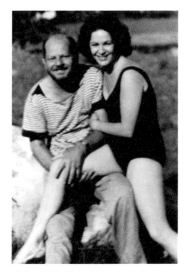

사망 전 폴록의 마지막 사진. 에디스
멧처가 찍은 잭슨 폴록과 루스 클리그먼.

　　이 사건에 대해 평론가들은 '왜 폴록이 그러한 행동을 했는가'를 줄
곧 분석했다. 가장 그럴듯한 분석은 다음과 같은 추정이다. 폴록의 추
상작품들은 구체적 형상을 띤 이미지로부터 벗어나기 위한 노력의 결
과물이다. 그런데 영화 촬영 과정을 통해 자신의 작품 제작법이 오히
려 하나의 거대한 이미지, 즉 폴록 자신에 의해 재구성된 어떤 구체적
이미지를 만들어내고 있을 뿐이라는 사실을 깨달았기 때문이라는 것
이다. 작업 과정에서 만들어지는 구체적 이미지야말로 폴록의 추상작
품이 예술로 인정받기 위해 필수불가결한 요소였음을 알아차린 순간,

그는 절망감에 휩싸였고 아예 작품활동을 그만두고 말았다.

당연히 크래스너와의 관계도 악화일로를 걸었다. 작품 생산을 독려하는 크래스너에게 마치 '반항하는 아들'처럼 행동하던 폴록은 급기야 1956년 3월, 18세 연하의 화가지망생 루스 클리그먼과 연애를 시작한다. 폴록과 클리그먼이 함께 스튜디오에 있는 것을 발견한 크래스너는 충격을 받고 잠시나마 폴록의 곁을 떠나기로 마음먹는다. 유럽으로 떠나는 배표를 사서 부두로 떠나는 도중에, 크래스너는 "난 가기 싫어. 폴록에겐 내가 필요해" 하며 소리쳐 울었다고 한다. 그 눈물의 의미는 무엇이었을까. 어쩌면 크래스너는 폴록과 영원히 이별할 시간이 다가오고 있다는 사실을 무의식 중에 예감했던 것이 아닐까?

사고 후
유작 스캔들

● 여하튼 운명의 시간이 다가왔다. 크래스너가 떠난 집에 아예 짐을 싸들고 들어온 클리그먼은 1956년 8월 11일 친구인 에디스 멧처를 초대해 폴록과 함께 술을 마시러 나갔다. 그날 밤 만취한 폴록이 운전대를 잡았다. 클리그먼은 시간이 지나 이 일을 다음과 같이 회상했다.

그는 스피드를 내기 시작했고 에디스는 외치기 시작했다. "차를 세우고 내려줘!"라고 그녀는 간청했다. "나를 차에서 내려줘! 루스, 어쩐지 무

서워!"라고 외쳤다. ……그녀는 팔을 휘둘러 차에서 내리려고 했는데 폴록이 미친 듯이 웃었다. 굉장한 스피드로 커브를 돌고 이어서 다시 굉장한 커브를 돌았다. 그 금속성. 폴록은 미친 듯이 웃다가 시야를 놓쳤다. 차는 방향을 바꾸어 중심을 잃고 왼쪽 옆으로 미끄러졌다. 차는 나무로 돌진했고 우리는 충돌했다.

이 사고로 폴록은 차에서 15미터 밖으로 튀어나가 나무에 머리를 들이받고 즉사했다. 에디스도 차가 충돌할 때 트렁크 속으로 밀려 들어가서 죽었다. 클리그먼, 오직 그녀만이 차 밖으로 비교적 안전하게 떨어져서 살아남았다. 클리그먼은 이후 '죽음의 차에 탄 소녀'라는 이름을 달고 살아가게 된다.

폴록의 장례식은 충격과 눈물 속에 귀국한 크래스너의 주도로 1956년 8월 15일에 치러졌다. 추도사는 없었다. '죄 없는 소녀를 죽게 했는데 어떻게 폴록을 칭찬하고 기릴 수 있겠느냐'는 이유에서다. 그에겐 너무나 불명예스러운 죽음이었다.

그런 가운데 교통사고에서 살아남은 클리그먼은 크래스너 측을 상대로 교통사고 부상에 대한 10만 달러 피해보상 소송을 제기해 결국 1만 달러를 받아냈다. 그것으로도 모자라 클리그먼은 1974년 폴록과의 6개월간의 러브스토리를 담은 회고록 《정사: 잭슨 폴록 회고록Love Affairs: A Memoir of Jackson Pollack》을 출간한다. 이에 대해 크래스너는 책 제목으로 '다섯 번의 섹스와 폴록'이 더 적합하겠다고 조롱했다. 이런 악연을 쌓아온 상황에서 클리그먼이 급기야는 폴록의 유작이라며 〈레드, 블랙, 실버〉를 눈앞에 내놓았으니, 크래스너는 여러모로 기분이 나

1974년에 출간된 루스 클리그먼의 회고록(왼쪽)과 1999년 개정판(오른쪽).
개정판 표지에 〈레드, 블랙, 실버〉를 실었다.

빴을 것이다.

　어찌 보면 〈레드, 블랙, 실버〉 속의 붉은 소용돌이 자국은 교통사고 현장에 남아있었을 폴록의 핏자국을 연상시키는 듯하다. 그런 생각으로 작품을 다시 보면 조금 섬뜩하다. 사실 폴록이 음주운전으로 죽은 것은 사고라기보다 자살에 가깝다고 말하는 사람도 있다. 한계에 다다른 액션 페인팅, 떠나간 아내, 보이지 않는 미래에 대한 절망으로 그가 술을 먹고 운전해 스스로 목숨을 끊으려 했다는 것이다. 그러나 클리

그녀의 회고에 따르면, 폴록은 〈레드, 블랙, 실버〉를 그려서 그녀에게 줄 때 "자, 이 그림을 받아. 이건 너만을 위한 작품이야"라고 이야기했다고 한다. 그랬던 그가 자살을 생각했을 리가 있을까? 죽은 자는 말이 없으니, 우리는 그저 다양한 추측만 해볼 뿐이다.

화려한 성공

뜻밖의 최후

경멸과
　동정이 뒤섞인
자화상

카라바조

소년 다윗이 블레셋 장수 골리앗의 이마에 돌팔매를 명중시켜 죽인 뒤 그의 머리를 들고 있다. 구약성서 사무엘서 상 제17장에 나오는 이야기를 형상화한 작품이다. 그런데 웬일일까? 다윗의 표정은 승리감에 도취되기는커녕 오히려 회한에 찬 표정이다. 한편 피가 뚝뚝 떨어지는 골리앗의 머리는 처참함 그 자체다. 생명이 다 빠져나간 창백한 얼굴에 돌을 맞아 피멍이 든 이마, 미처 감지도 못한 눈, 죽음의 순간에 지른 비명의 흔적인 벌어진 입.

이 작품은 바로크 시대 초기 대표적인 이탈리아 화가인 카라바조 Michelangelo da Caravaggio, 1573~1610의 마지막 작품 중 하나로 알려졌다. 이 그림이 충격적인 이유는 카라바조가 골리앗의 얼굴을 바로 자신의 얼굴로 그려냈기 때문이다. 어쩌자고 그는 이토록 자학적인 방식으로 죽은 악당의 얼굴에 자화상을 그려 넣었을까?

창녀를
성모마리아의
모델로

●　　　　카라바조는 1573년 이탈리아 밀라노에서 태어났다. 그의 유년 시절은 힘들었다. 카라바조가 다섯 살이 되던 무렵 밀라노에 유행한 흑사병을 피해 가족과 함께 부모의 고향인 카라바조로 이주했지만 결국 흑사병으로 아버지와 할아버지를 잃었기 때문이다. 하지만 어려움도 잠시. 본디 그림에 재능이 있었던 카라바조는 밀라노의 여러 화실을 떠돌며 화가수업을 받고 실력을 인정받아 점차 이름을 알린다. 그의 본명은 미켈란젤로 메리시이지만 이름보다 출신지 명으로 부르곤 했던 당시의 풍습대로 '카라바조'라 불리게 되었고, 그의 재능을 알아봐준 델 몬테del Monte 추기경을 만나 로마 최고의 화가라는 명성을 얻는다.

아직 애송이였던 카라바조의 그림이 어쩌다 최고 권력자인 델 몬테 추기경의 눈에 들었을까. 그것은 카라바조가 전통을 거부하고 자신만의 독특한 양식을 만들어냈기 때문이다. 카라바조가 활동한 16세기 후반과 17세기 초반은 예술사적으로는 르네상스 말기이고, 기독교사적으로는 트리엔트공의회와 같은 가톨릭교회의 개혁운동이 활발히 전개되던 때였다. 이 시기에 미술품은 신앙심 고취를 위한 종교적 도구로 활용되어, 당시 이탈리아 화가들은 가톨릭교회의 정치적 요구를 적극 수용해 작품에 반영했다. 이탈리아의 성당과 수도원 벽면에는 주로 이들이 그린 신성한 종교화가 걸렸다.

하지만 카라바조는 그와 다른 길을 걸었다. 그는 전통에 구애받지

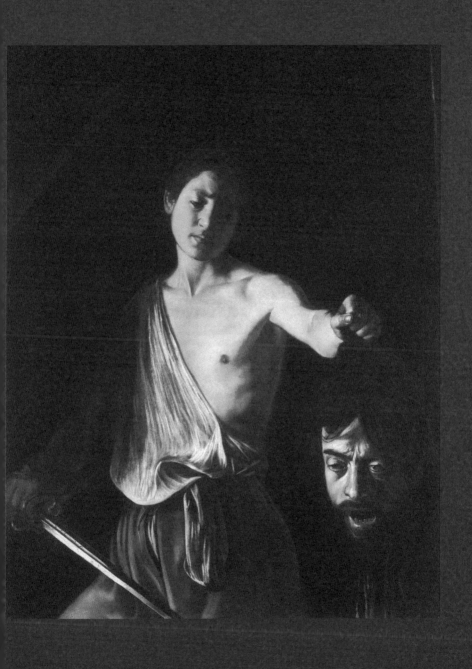

카라바조, 〈골리앗의 머리를 든 다윗〉, 1609~10년,
캔버스에 유채, 이탈리아 로마 보르게세 미술관 소장.

(왼쪽) 카라바조, 〈성 마태오와 천사〉, 1602년, 캔버스에 유채, 1945년 소실.
(오른쪽) 카라바조, 〈성 마태오와 천사〉, 1602~03년, 나무판에 유채,
로마 산 루이지 데이 프란체시 성당 소장.

않고 거침없이 세속적이고 사실적이며 자존감을 강하게 드러내는 그림을 그렸다. 그는 밑그림 없이 그림을 바로 그렸으며, 전문 모델이 아닌 길거리에서 즉흥적으로 적합한 사람을 구해서 모델로 쓴 것으로 유명하다. 심지어 창녀를 성모마리아의 모델로 삼아 논란이 되기도 했다. 그가 그린 인물들은 추하거나 더럽거나 뚱뚱하거나 야위어서, 길에서 흔히 볼 수 있는 평범한 행인이나 술꾼의 모습처럼 느껴진다. 성자를 그리면서도 늙은 피부나 더러운 발, 때가 낀 손톱 등을 과감하게

묘사해 최소한의 품위를 갖추지 않는다는 비판이 뒤따랐고, 그로 인해 주문자들에게 그림을 거절당하기도 했다. 하지만 카라바조는 자신을 비난하는 자들에게 이렇게 일갈했다.

집시와 거지, 창녀들. 오직 그들만이 나의 스승이며 내 영감의 원천이다.

이를테면 그는 '자연주의의 대변인'이었던 셈이다. 그림을 주문했던 종교 지도자들에게 인수를 거부당해 파란을 일으켰던 작품 〈성 마태오와 천사〉를 보자.

일단 마태오의 모습이 성스럽지 않다. 행색도 초라하기 짝이 없는, 머리가 벗겨진 중년 남자가 구부정한 자세로 앉아 쩔쩔매며 무언가를 열심히 쓰고 있고, 천사가 그 옆에서 안쓰럽다는 듯 가르치는 형상이다. 그마저도 잘 알아듣지 못하는지 남자의 이마에는 주름이 잔뜩 져 있다. 포갠 다리 끝에 드러난 더러운 맨발은 또 어떤가. 당장이라도 그림 밖으로 튀어나올 듯한 엄지발가락이 주문자의 불쾌감을 자극했을 것이 분명하다. 그림 속의 마태오는 성령이 충만하기는커녕 최소한의 고상함조차 찾아볼 수 없는 모습이다. 결국 작품을 주문한 성당 측에서 퇴짜를 놓아 카라바조는 〈성 마태오와 천사〉 두 번째 판을 완성하게 된다.

두 번째 그림은 주문자에게 매끄럽게 전달되었다. 첫 번째 작품이 수평적 구도였던 데 반해 두 번째는 수직적 구도를 취해서 훨씬 더 성스러운 분위기를 냈고, 성 마태오의 머리에 후광을 드리워 더 고상한 이미지로 연출했다. 첫 그림에서 어리숙하게 묘사되었던 마태오는 좀

더 자신감 있는 표정으로 천사를 바라보고 있다. 하지만 마태오는 여전히 평범한 중년 사내의 모습이며 드러낸 가슴과 문제의 맨발 또한 그대로이다. 그림 속의 탁자는 당시 로마에서 쉽게 볼 수 있던 평범한 물건이다. 카라바조는 여전히 일상적인 오브제를 사용해 자신의 메시지를 전달하는 한편 주문자의 요구를 절충해내는 천재성을 발휘한 셈이다.

천재성에
드리운
난폭함

하지만 빛이 있는 곳에 그늘이 있듯 그에게는 천재성 못지않은 난폭성이 있었다. 카라바조는 높아가는 명성에 어울리지 않게 화실 밖에만 나가면 말썽을 일으키고는 했다. 불같은 성격에 폭력적이고 자유분방한 생활이 필연적으로 그를 광기어린 삶으로 이끌었다. 카라바조는 보름을 일하면 한 달은 떠돌아 다녔다고 한다. 허리에는 칼을 차고 한 명의 시종이 따르게 했으며, 테니스를 즐겼고, 언제나 논쟁과 결투를 벌일 각오가 되어있었다. 화가이자 전기작가인 카렐 반 만데르 Karel van Mander는 카라바조의 폭력성과 예술성을 마르스 Mars 와 미네르바 Minerva 로 비유했다. 마르스는 로마의 군신으로 무력을 상징하고 미네르바는 지혜와 예술, 학예를 상징하는 여신이다.

마르스와 미네르바는 전혀 어울리지 않았다. 하지만 그의 작품은 끝없는 매력을 지녔으며 젊은 화가들에게 훌륭한 모범을 보여주었다.

카라바조의 '마르스'적인 면은 1600년부터 법정 기록에 등장하기 시작한다. 그해 10월, 카라바조는 건축가였던 친구와 어느 화가의 결투를 중재한 일로 수사기록부에 처음 이름을 올렸다. 이어 경비원 상해, 화가 조반니 발리오네에 대한 명예훼손, 식당종업원 얼굴에 아티초크 요리를 집어던진 일, 경찰에게 욕설한 일, 불법무기 소지, 모녀모욕, 동거녀 문제로 공증인 상해, 여인숙 주인집에게 투석한 일 등, 6년간 모두 15회나 수사기록부에 이름을 남겼다. 아이러니컬하게도 그는 이때 〈베드로의 십자가 처형〉 〈바오로의 개종〉 〈엠마오에서의 성찬〉 〈토마의 의심〉 〈성 마태오와 천사〉 〈그리스도의 매장〉 〈이삭의 희생〉 〈로레테의 마돈나〉 〈마부회의 마돈나〉 〈가시면류관을 쓴 예수〉 〈성 제롬〉 〈성모마리아의 죽음〉 등 진지한 종교화를 그리고 있었다. 더할수 없이 성스러운 그림을 그리고 있을 때조차도 폭력과 관련한 스캔들을 끊임없이 만들어낸 것이다. 그러는 동안 그는 예닐곱 차례나 감옥에 갔지만 그의 '미네르바'적인 면 덕분에 매번 어렵지 않게 풀려났다. 그의 재능을 아꼈던 고위층 후원자들이 도와주었기 때문이다.

하지만 1606년에 이르러 카라바조는 막강권력의 후원자도 더 이상 도울 수 없는 죄를 짓고 만다. 5월 28일 밤, 카라바조는 친구들과 어울려 테니스 게임에 내기를 걸었다가 패싸움을 벌인다. 싸움이 격렬해지면서 평소 사이가 안 좋던 라누치오 토마소니Ranuccio Tomassoni와 일대일 격투를 벌이는 사태로 번졌고 그 과정에서 상대의 하복부를 단검

으로 찌르고 만다. 결과는 심각했다. 그 자신도 머리에 큰 상처를 입었지만 칼에 찔린 토마소니는 그 자리에서 즉사하고 말았다. 카라바조는 그 길로 야반도주를 했고 3일 뒤 당시의 로마신문 《아비시》는 "카라바조의 화가 미켈란젤로 메리시가 사형선고를 받고 추방되었다"고 공표했다. 이는 교황경찰이라면 누구든 그 자리에서 소송절차 없이 카라바조를 죽일 수 있는 판결이었다.

로마를 떠나고 다섯 달 후인 1606년 10월 6일, 카라바조는 아예 교황권 세력에서 멀리 벗어난 나폴리에 모습을 나타냈다. 그 후로 죽을 때까지 몰타에서 시칠리아, 다시 나폴리로 이어지는 부단한 도피생활을 한다. 그러나 재미있게도 그는 도피처마다 줄곧 환영을 받았다. 지역 유력가들이 유명 화가인 그에게 앞다퉈 그림을 주문해 도망자 신분임에도 경제적 어려움을 겪지 않았다. 하지만 카라바조는 죄의식과 불안, 그리고 사면을 받아야 한다는 초조함으로 하루하루를 보냈던 것 같다. 그것은 그가 성공과 안전이 보장된 나폴리를 떠나 명성과는 어울리지 않는 외딴 섬 몰타Malta로 이동한 것만 보아도 알 수 있다. 로마 사법부로부터 계속 추적을 받고 있던 카라바조는 몰타에서 기사 작위를 받으면 사면 기회를 얻을 수 있을 것으로 판단했고 결국 작위를 얻어낸다. 몰타의 영주가 외교적 물밑작업을 통해 그에게 기사 작위를 내리도록 공식적으로 허락받은 후, 1608년 7월 14일 작위를 주었다. 일반적으로 기사 작위를 받는 사람은 기사단에 거액의 희사금을 헌정해야 하는 파사조Passaggio라는 관례가 있었는데, 도피 중이던 카라바조는 작품으로 그 의무를 대신했다.

카라바조가 몰타에서 그린 유명한 작품이 지금도 몰타의 산 조반니

대성당에 남아있다. 〈세례자 요한의 참수〉라는 제목의 이 그림에서 세례자 요한은 두 팔이 뒤로 묶인 채 땅에 눕혀지고 망나니가 그의 머리채를 움켜잡고 있다. 첫 칼에 요한의 목을 베지 못한 망나니는 허리춤에서 다시 단도를 꺼내들고, 살로메가 그 앞에서 세례자 요한의 머리를 받아가려고 대야를 준비해 기다리고 있다. 이 그림에서도 어김없이 카라바조의 개성이 드러난다. 그는 성서 마태오복음 제14장 3~11절에 나오는 '세례자 요한의 죽음'을 몰타 감옥의 뒷골목에서 벌어진 참혹한 살인 장면으로 그려냈다. 그림 어디에도 하늘 문이 열리고 천사가 등장하는 등, 거룩한 순교의 순간을 알리는 전통적인 오브제는 없다.

무엇보다 흥미로운 것은 그림에 남겨진 카라바조의 서명이다. 이는 그의 그림에서 유일하게 확인할 수 있는 서명이기도 하다. 서명은 화폭의 중앙 맨 아랫단에 있는데, 흡사 세례자 요한의 목에서 솟구친 피로 쓴 것처럼 처리했다. 요한의 피가 곧 자신의 것이라는 의미였을까? 이는 마치 사형수 신세였던 화가가 자신을 그림 속 희생자와 동일시한 듯한 인상을 준다. 서명에 적힌 'f. michel'은 'Frater of Michelangelo'의 약자로 자신이 '형제frater', 즉 기사임을 나타낸다. 그는 기사 작위를 받은 후 진심으로 참회하고 각오를 새롭게 다지기 위해 그림에 자신의 이름을 새겨 넣었던 것으로 보인다. 아마도 순교자의 피로 자신이 로마에서 저지른 과오를 씻어버리고 싶었을 것이다.

하지만 타고난 성격이 어디 가겠는가. 기사 작위를 받은 그해 10월 6일, 카라바조는 동료 기사와 싸움을 벌인 혐의로 또다시 투옥된다. 그의 감방은 항구를 바라보며 우뚝 솟은 곳에 있는 독방이었다. 카라바조는 한밤중에 감옥 벽을 타넘어 가까스로 탈출했고 작은 배에 몸을 실어

카라바조,
〈세례자 요한의 참수〉, 1608년,
캔버스에 유채,
산 조반니 대성당 소장.

시칠리아로 도망쳤다. 6주 후 그
의 지위를 박탈하는 공판이 열
렸다. 작위를 받은 지 넉 달 반
만인 1608년 12월 1일, "썩고
악취가 나는 가지는 쳐내야 한
다"는 판결과 함께 그는 기사단
에서 제명된다.

이후에 기록된 카라바조의
시칠리아 행적은 그가 얼마나
자포자기 상태에 빠져있었는지
를 알려준다. 시칠리아의 역사
가 프란체스코 수시노Francesco
Susinno는 1724년 기록에서 "시
칠리아에 머물고 있던 카라바조

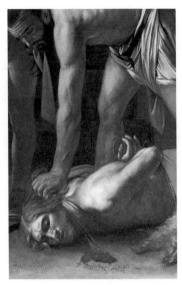

〈세례자 요한의 참수〉서명 부분.

는 잠을 잘 때도 언제나 평상복을 입고 신발을 신은 채 한 손에는 단검
을 쥐고 잠자리에 들었다"고 술회했다. 또한 그에 따르면, 하루는 몇몇
지역 인사들이 카라바조의 그림을 보고 이런저런 의견을 제시하자 그
가 갑자기 '항상 옆에 차고 다니던' 단검을 꺼내 캔버스를 난도질하고
는 그보다 더 아름다운 그림을 당장 그려주겠노라고 호언장담했다. 그
는 또 놀고 있는 아이들을 스케치하고 있을 때 그에 대해 항의하러 온
선생의 머리에 상처를 입히기도 했다. 그 외에도 카라바조의 성격을
여실히 보여주는 일이 어느 교회 입구에서 일어났다. 어떤 신사가 그
에게 성수를 넘겨주며 "이것이 당신의 가벼운 죄들을 사해줄 것"이라

고 하자 카라바조가 "내 죄는 모두 무거운 것들이니 내겐 별 상관이 없네!"라며 소리를 질렀다고 한다.

불명예스러웠던
죽음

● 　　결국에 그는 다시 사면 받을 희망을 품고 1609년 10월 24일 시칠리아를 떠나 나폴리로 돌아왔다. 카라바조는 마치 나폴리가 자신의 마지막 예술혼을 불태울 장소라는 것을 짐작이라도 한 듯이 작품활동에 전력으로 매달렸다. 이 시기에 완성한 그림 중 〈성녀 우르술라의 순교〉는 자신의 죽음을 강력하게 암시한 작품으로 유명하다.

우르술라Ursula는 프랑스 서부 브르타뉴 지방의 공주였다. 전설에 따르면 그녀는 기독교로 개종한 약혼자와 1만 1000명의 처녀 하인을 동반해 성지순례를 마치고 돌아오던 중 폭풍을 만나 쾰른 부근에서 표류하는데, 이때 흉노족의 공격으로 일행 모두가 학살당했다. 흉노족 대장이 우르술라의 미모에 반해 혼인을 요구했지만 우르술라가 거절하자 분풀이하듯 그녀의 가슴에 화살을 당겨 죽여버렸다고 한다.

카라바조의 작품은 바로 이 장면을 묘사하고 있다. 그런데 이 작품에서 우르술라는 얌전히 고개를 숙여 자신의 가슴에 꽂힌 화살을 바라보면서 정숙한 죽음을 맞이하는 반면, 그녀의 등 뒤에 있는 사내가 오히려 화살에 맞은 것처럼 고통에 신음하듯 입을 벌리고 있다. 어둠 속의 허공을 응시하며 절망의 눈빛을 보내는 이 남자 역시 카라바조의

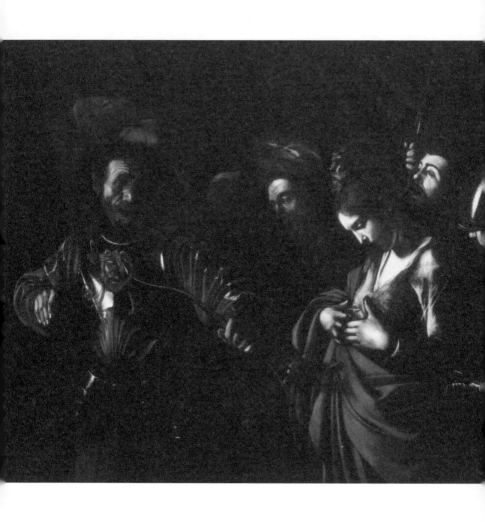

카라바조, 〈성녀 우르술라의 순교〉, 1610년,
캔버스에 유채, 나폴리 이탈리아 상업은행 소장.

자화상이다. 그림 속에서 그는 마치 자기 생의 마지막 순간이 다가오고 있음을 알고 착잡한 마음으로 그 순간을 기다리는 듯한 포즈를 취한다.

의도했든 그렇지 않았든, 불행히도 예감은 적중했다. 1610년 7월. 카라바조는 사면을 주선해줄 보르게세 추기경에게 헌정할 작품 3점을 들고서 로마로 향하는 작은 여객선 펠루카에 몸을 싣는다. 그러나 경유지인 팔로Palo에서 예기치 않은 사건이 발생하는데, 팔로의 스페인 군대 경비대장이 그를 다른 사건의 범죄자로 오해해 체포, 구금한 것이다. 카라바조는 보석금을 내고 이틀 만에 풀려나지만 그림들은 이미 배에 실려 떠난 상태였다. 그림 없이는 로마에서의 사면이 불가능하다고 판단한 카라바조는 필사적으로 여객선의 다음 기착지인 포르토 에르콜레Porto Ercole까지 육로를 따라서 걸어 올라갔다. 하지만 여기서도 그림과 배를 찾을 수 없었고, 실의와 피곤에 지친 카라바조는 덜컥 말라리아(이질이라는 기록도 있음)에 걸리고 만다. 그는 결국 고열에 시달리다가 외롭게 죽음을 맞이한다. 이후에 해변에서 변사체로 발견되었다는 말이 있고, 다른 이야기에 따르면 부랑자들에게 살해당했다고도 한다. 여하튼 그의 나이 마흔이 채 되기 전의 일이었다. 카라바조의 첫 번째 전기작가인 조반니 발리오네Giovanni Baglione는 이렇게 썼다.

제대로 살지 못하였듯 그의 죽음도 불명예스러웠다.

다시 〈골리앗의 머리를 든 다윗〉을 보자. 카라바조는 과연 눈앞에 다가온 죽음을 예감했을까? 그는 아마도 자책과 죄의식, 자학에 시달

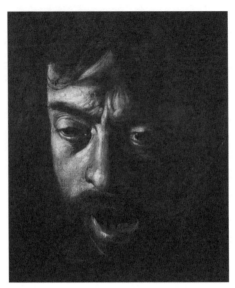

〈골리앗의 머리를 든 다윗〉의 일부

렸으리라. 그래서 자신을 골리앗으로 표현함으로써 스스로를 죽이는 겸허함을 작품 속에 형상화하려고 했을 터이다. 자기만의 방식으로 죄를 용서하시는 하느님께 은총을 기원했을 것이다. 하지만 다 부질없었다. 한편 몇몇 평론가는 그림 속의 다윗 또한 젊은 시절의 카라바조라고 주장한다. 처참하게 일그러진 자화상을 경멸과 동정이 뒤섞인 눈으로 지켜보고 있는 또 다른 자화상이라니! 그 주장이 맞다면 카라바조는 스스로 자신이 저지른 죄악에 응징을 가하고 있는 셈이다.

　운명의 장난일까? 그가 죽기 직전 교황 바오로 5세는 카라바조의 친구와 후원자의 요청에 못 이겨 그의 사면 판결문에 도장을 찍었다고

한다. 하지만 그 혜택을 받을 수 있는 기회를 박탈한 것은 다름 아닌 카라바조 자신이었다. 그의 삶이 보여주듯 카라바조는 승리자 다윗인 동시에 패배자 골리앗이었으며, 사형집행인인 동시에 그 희생자였다. 그는 자신의 마지막 작품으로 그것을 증명했다.

돌아온 탕자의
고해성사

렘브란트

아들은 찢어지고 구멍이 뚫린 옷을 입은 채 맨발을 드러내며 꿇어앉았다. 몇 년 전 아버지에게 유산을 미리 받아 화려한 옷을 입고 당당하게 집을 나설 때와는 딴판이었다. 술과 쾌락으로 하루하루를 보내는 동안 유산을 모두 탕진하고 병든 육신과 가난과 죄책감만이 남았다. 결국 염치없게도 그는 다시 아버지가 있는 집으로 돌아온다. 그는 죄인이었다. 머리도 삭발해버렸다. 그는 눈물을 떨구며 아버지께 "아버지, 제가 하늘과 아버지께 죄를 지었습니다. 저는 아버지의 아들이라고 불릴 자격이 없습니다. 저를 아버지의 품팔이꾼 가운데 하나로 삼아주십시오" 라고 간청했다.

그러나 아버지는 누추한 모습의 아들을 보자마자 호통을 치기는커녕 목을 끌어안는다. 진심어린 위로의 포옹을 한 후 그는 종들에게 "잃어버린 아들을 도로 찾았으니 살진 송아지를 끌어다가 먹고 즐기자. 어서 가장 좋은 옷을 가져다 입혀라"라고 말했다. 어쩌면 부끄러울 수도 있는 아들을 진심으로 환영하고 용서한 것이다.

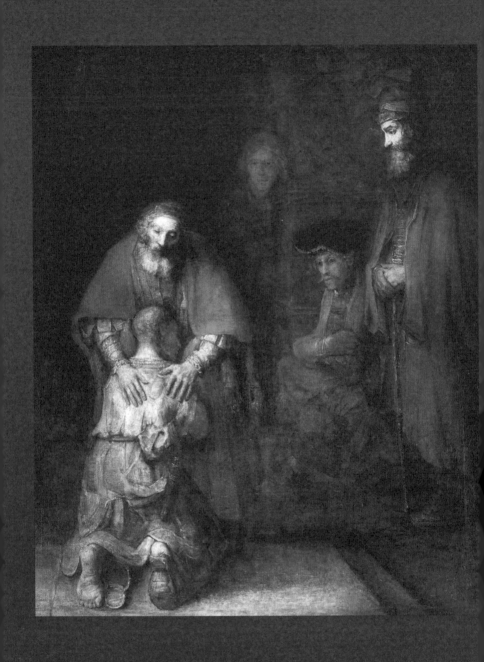

렘브란트, 〈돌아온 탕자〉, 1666년경,
캔버스에 유채, 러시아 에르미타주 미술관 소장.

이 그림의 제목은 〈돌아온 탕자〉로, 성서 루카복음 제15장 11~32절의 내용을 옮긴 것이다. 렘브란트가 죽기 전 마지막으로 완성한 그림으로 알려졌다. 그는 왜 마지막 순간에 이 그림을 그렸을까? 이 그림으로 무엇을 말하고자 한 것일까? 렘브란트는 이 그림에서 '아들의 회개'에 초점을 맞추기보다 무조건적인 사랑을 베푸는 '인자한 아버지'를 묘사하는 데 더 치중한 듯하다. 그러고 보니 아버지의 얼굴이 집나간 자식을 눈물로 기다리다 못해 짓무른 듯해 보인다. 게다가 렘브란트가 아버지의 손을 한쪽은 남자의 손으로, 다른 한쪽은 여자의 손으로 그렸다는 해석도 있다. 아버지는 자식을 내칠 수도 있는 강한 존재이지만 때로는 용서하고 치유하는 따뜻한 어머니의 역할도 한다는 것을 보여주기 위함이라는 해석이다. 어쨌든 렘브란트는 인자하고 온유한 '관용의 아버지'의 모습을 아주 세심하게 그려냈다. 왜일까. 어쩌면 그는 두려웠는지 모른다. 그가 마침내 숨을 거두고 돌아갈 곳에 계시는 아버지, 바로 신神 앞에 선 자신의 모습을 상상하면 말이다. 신 앞에서는 렘브란트 자신이 '돌아온 탕자'에 다름 아니기 때문이다.

방앗간집 아들에서
낭비벽
수집가로

렘브란트 하르먼손 반 라인Rembrandt Harmenszoon van Rijn, 1606~69은 1606년 네덜란드 암스테르담 아래쪽에 위치한 레이덴Leiden

에서 태어났다. 가난한 방앗간집 아들로 태어났지만 어릴 적부터 그림에 천재적 재능을 보인 덕분에 부모의 전폭적인 지원을 받을 수 있었다. 그리고 그는 부모의 기대에 부응했다. 재능이 활화산처럼 분출해 그림 주문이 쇄도했으며, 그에게 그림을 배우고 싶다는 제자들이 작업실로 몰려들었다. 그는 단시간에 성공한 화가의 반열에 올라섰다.

그를 성공의 정점에 올려놓은 사건은 1634년 아내 사스키아 반 오이렌부르흐Saskia van Uylenburgh와 결혼한 것이다. 사스키아는 렘브란트와 같은 집에서 살던 미술품 딜러 헨드릭 반 오이렌부르흐의 사촌으로, 네덜란드 북부에 있는 프리슬란트 시장의 딸이었다. 유복한 집안 출신인 그녀는 렘브란트의 오랜 구애 끝에 결혼을 결심하고 지참금으로 4만 길더라는 거금을 가져왔다. 방앗간집 아들이 시장의 사위, 부자가 되는 순간이었다.

에스컬레이터를 탄 듯한 신분상승이 허영심을 자극했던 것일까? 이때부터 탕자 렘브란트의 모습이 드러난다. 렘브란트는 1639년, 자신의 명성에 어울린다는 이유로 대리석과 벽돌로 지은 고급 저택을 구입한다. 집값이 너무 비싸 4분의 1만 선금으로 내고 5~6년 안에 잔액을 갚기로 약속했을 정도로 무리한 구입이었지만 당시 렘브란트는 미래에 대한 자신감으로 가득 차 있었다. 하지만 애석하게도 자신감의 팽창속도가 수입의 팽창속도를 훨씬 상회했다. 렘브란트는 자신의 재정상태와 상관없이 무언가를 끊임없이 사들였다. 화약을 담는 터키산 뿔통, 오리엔트 민속의상, 노루 뿔, 아라비아 반원형 환도, 인도산 부채, 대리석 원주, 진귀한 바다조개, 왕의 의상, 비단 등과 모사하기 위한 판화, 그림, 대리석으로 된 조각들을 닥치는 대로 긁어모았다. 얼마나 사

들렸는지 주변에서 그를 '사재기 수집가'라 부르고 그의 수집 취미가 멀리 이탈리아까지 알려질 정도였다. 이 지경에 이르자 처가 식구들은 그의 낭비벽을 걱정하며 렘브란트가 아내의 지참금을 허비한다고 비난을 퍼부었다. 다른 사람들이 보기에도 렘브란트는 '방탕'했다. 그는 말 그대로 탕자였다.

그런데 렘브란트는 그런 시선을 향해 보란 듯이 〈선술집의 탕자〉라는 작품을 완성했다. 앞서 봤던 〈돌아온 탕자〉 이야기 속의 아들이 아버지에게서 미리 물려받은 유산을 한바탕 쓰고 있는 장면이다. 테이블에 진수성찬이 차려지고, 한쪽에는 호사스런 삶을 암시하는 공작 털도 보인다. 벽에는 외상 술값을 적어두는 흑판이 걸려 있다. 탕자는 커다란 흰 깃이 달린 모피 모자를 쓰고 긴 포도주 잔을 들어 올리며 호탕하게 건배한다. 여기서 재미있는 사실은, 한없이 만족감에 도취되어 노골적인 미소를 흘리고 있는 이 남자의 얼굴이 바로 렘브란트 자신이라는 점이다. 게다가 남자의 무릎에 앉은 여자는 다름 아닌 그의 아내 사스키아이다. 17세기 사람들에게 술 취한 남자의 무릎에 앉는 여자는 매춘부나 다름없었다. 렘브란트는 자신들에게 손가락질하는 칼뱅주의적인 네덜란드 사회에 이 그림을 직격탄으로 던진 셈이다. 자신들의 행복한 삶을 과시하는 한편 '너희들이 생각하는 우리 부부의 모습이 바로 이것 아니냐?'라며 중산층의 지나친 도덕성을 호기롭게 비웃는 듯하다. 그러나 자신을 '용서받아야 할' 탕자로 비유한 것을 보면 한편으로는 '흐트러진 삶에 대해 신이 심판을 내리지 않을까' 하는 불안감도 내심 있었던 것 같다. 불행히도 그 예감은 적중했다.

곧 렘브란트 주위에 죽음의 그림자가 어른거리기 시작했다. 사스키

아가 1635년에 낳은 아들이 태어나자마자 죽고 1638년에도 아이를 낳았지만 3개월을 넘기지 못했다. 1640년에 태어난 세 번째 아이는 태어난 지 2주 만에 사망했다. 같은 해에 렘브란트를 아껴주던 어머니도 돌아가셨다. 그 다음해에는 그때까지 사스키아의 산후조리를 도와준 언니가 세상을 떠났다. 그리고 마침내 1641년에 태어난 아들 티투스만이 다행히 영아 사망의 마수에서 벗어났다. 하지만 이 모든 죽음보다 더 큰 슬픔과 충격을 예고하는 이별이 닥쳐왔다. 티투스가 태어난 지 9개월 만에, 여러 번의 임신과 출산으로 몸이 만신창이가 된 사스키아가 숨을 거둔 것이다. 사람들은 "탕자에게 벌이 내려졌다"며 수근거렸다.

하지만 렘브란트는 주변의 기대와는 달리 '회개'할 생각이 전혀 없었던 것 같다. 사스키아가 세상을 떠나자 그의 삶에 브레이크가 없어졌다. 당장 티투스의 유모로 들어온 헤르트헤 디르크스Geertje Dircx가 그의 정부가 되었다. 렘브란트는 그녀에게 사스키아가 남긴 귀금속을 마구 퍼주었다. 그러다가 뒤에 가정부로 들어온 헨드리케 스토펠스 Hendrickje Stoffels와도 내연관계를 맺어 진흙탕싸움이 시작되었다. 렘브란트가 별거수당을 주고 헤르트헤를 쫓아내려고 하자 헤르트헤는 그가 결혼 약속을 어겼다며 소송을 걸었다. 법원은 렘브란트에게 연간 200길더를 지불하라고 선고했다. 그러자 렘브란트는 더욱 걷잡을 수 없는 행동을 한다. 헤르트헤가 제정신이 아니라고 주장하면서 그녀를 정신병자 수감원에 맡겨버린 것이다. 그는 그렇게 비열했다.

'나쁜 남자' 렘브란트는 사실상 아내였던 헨드리케와도 재혼하지 않았다. 이는 경제적인 이유에서인데, 사스키아가 죽을 때 약 4만 길더를 유산으로 남기면서 "유산의 반은 아들 티투스에게 할당한다. 티투스가

렘브란트, 〈선술집의 탕자〉, 1635년,
캔버스에 유채, 드레스덴 국립미술관 소장.

렘브란트, 〈웃고 있는 자화상〉, 1668～69년,
캔버스에 유채, 쾰른 발라프 리하르츠 미술관 소장.

성인이 되거나 결혼하기 전까지 이 돈에서 발생하는 이자는 렘브란트
의 몫이다. 하지만 그가 재혼하면 이 모든 게 무효가 된다"고 적시했기
때문이다.

　그는 이 손실을 감당할 만큼의 경제적 여유가 없었다. 저택을 구입
할 때 진 빚에 여전히 허덕이고 있었고, 골동품 등을 사들이는 버릇도
나아지지 않았다. 금융시장과 은행과 상거래의 도시인 암스테르담에
서 낭비는 용인되지 않는 행동이었기에 방탕한 렘브란트에게 들어오

는 그림 주문도 급격하게 줄어들었다. 복잡한 사생활도 그를 고립시킨 이유 중 하나였다. 당시 상류사회에는 도덕성이나 사회적 체면 등을 이유로 종교적 원칙에 위배된 생활을 한 사람과는 더 이상 거래하지 않으려는 분위기가 팽배했기 때문이다. 렘브란트의 명성은 곤두박질쳤고 삶도 가난해졌다.

1656년이 되어 결국 렘브란트는 파산하고 빚을 갚지 못한 저택에서도 쫓겨나 빈민촌에서 말년을 보내야 했다. 그리고 그는 죽는 날까지 '면책되지 않은 파산자'로 지냈다. 얼마나 가난했던지 1662년에는 아내 사스키아의 묘지터까지 팔고, 1654년 헨드리케와의 사이에서 태어난 코르넬리아를 위해 저축해둔 돈을 털어 집세를 물어야 할 지경에 이르렀다. 불행은 끝이 보이지 않았다. 흑사병이 유럽을 휩쓸 때 렘브란트 가족도 비껴가지 못했다. 1663년 흑사병에 걸린 헨드리케가 렘브란트를 앞서 저 세상으로 갔고, 1668년에는 아들 티투스마저 같은 병으로 사망했다. 티투스는 죽기 한 해 전에 결혼해 한창 행복을 꿈꾸던 젊은이였고 더군다나 그의 아내는 임신 6개월이었다. 자신의 아이가 태어나는 것도 못 본 채 눈을 감아야 했던 티투스. 그런 아들을 속수무책으로 지켜봐야 했던 렘브란트의 안타까움을 말해 무엇하랴. 그러나 렘브란트는 아들이 죽었을 때도 마음 놓고 애도만 하고 있을 수 없었다, 그의 주위에는 늘 빚쟁이들이 눈을 빛내고 있었기 때문에 혹여나 티투스의 유산을 빼앗길까봐 급히 조치를 취하는 것이 먼저였다. '노심초사, 전전긍긍'. 렘브란트의 말년은 계속 그런 식이었다.

그는 과연
용서받았을까

● 　　　이 무렵에 렘브란트는 자화상을 그린다. 일생동안 헤아릴
수 없이 많은 자화상을 남긴 그가 마지막으로 제작한 작품이다. 그는
어둠 속에서 관객을 향해 획 돌아보며 기기묘묘한 웃음을 터뜨리고 있
다. 이 그림은 기원전 5세기, 추한 노파를 그리다가 주름살을 보고 너
무 웃는 바람에 그만 숨이 막혀 죽었다는 전설의 고대 그리스 화가 제
욱시스Zeuxis를 표현한 것이라고 한다. 하지만 렘브란트는 이 그림에
서 자신의 모습을 제욱시스가 아니라 오히려 추한 노파처럼 묘사했다.
나중에 빈센트 반 고흐는 이 미소를 보고 "이빨 빠진 늙은 사자의 웃
음"이라고 말했다. 반 고흐의 말처럼 그림 속의 그는 초라한 노인네일
뿐이다. 한때 명예와 부를 누렸으나 몽땅 잃어버리고 사랑하는 사람들
마저 떠나보낸 자의 주름지고 우스꽝스런 몰골. 그는 자신의 현실을
너무도 처절하게 직시해 스스로 비웃고 있었던 것은 아닐까? 과연 그
는 웃고 있는 걸까, 울고 있는 걸까.
　프랑스 작가 앙드레 말로는 이 자화상을 보고 다음과 같은 말을 남
겼다.

　그리고 황혼이 그의 황폐한 작업실을 비출 때, 걸작들이 성가시게 여기
저기 쌓여만 가는 방에서 그는 거울을 본다. 그늘이 드리워진 그의 슬픈
얼굴은 오로지 지상에만 귀속된 무언가를 쫓는다. ……그리고 영광의
바로 문턱에서 미친 웃음을 터뜨린다.

렘브란트, 〈아기 예수를 안은 시메온(미완성)〉, 1668~69년경,
캔버스에 유채, 스톡홀름 국립박물관 소장.

병들고 초라한 늙은이, 자신과 세상에 독한 웃음을 날리던 그는 1669년 10월 4일 63세의 나이로 조용히 숨을 거두었다. 한때 영광을 누렸던 화가이지만 무덤에 묻힐 때는 이름 하나 새긴 비석이 없었다고 한다. 그것이 탕자에게 걸맞은 무덤이라고 사람들은 생각했던 것일까?

그가 쓸쓸히 세상을 떠나던 날, 미완성인 채로 이젤에 남겨진 그림은 〈아기 예수를 안은 시메온〉이었다. 성서 루카복음 제2장 25~35절에 나오다시피, 시메온은 하느님의 아들을 볼 때까지 죽지 않을 운명을 가진 사람이다. 시메온은 마리아와 요셉이 아기예수를 예루살렘 성전으로 데려갔던 날, 마침내 하느님의 아들인 예수를 만나고는 "주님, 이제야 주께서 말씀하신 대로 당신의 종이 평화로이 세상을 떠나게 해주셨습니다"라며 기뻐했다고 한다. 최후의 순간에 이 그림을 그린 렘브란트는 자신의 죽음을 예감했을 것이다. 그리고 돌아온 탕자로 아버지이신 신을 만났을 때, 그는 과연 용서받았을까?

혼돈의 시대에
 당겨진
비극의 활시위

보티첼리

검정 수사복을 입은 어두운 표정의 남자가 설교대 위에 섰다. 격앙된 모습으로 술렁이던 사람들이 일순 조용해졌다. 마침내 남자의 숱 많은 검은 눈썹 아래로 짙은 회색 눈동자가 빛을 뿜었다.

당신들의 허영을 불태워버리시오. 그리고 이 도시를 깨끗하게 만들어야 합니다. 권력을 탐하는 세속적 욕심이 교회를 더럽히고 있습니다. 천국으로 들어가기 위한 깨끗한 신앙의 부흥을 앞당기는 죽음이라면 그 죽음을 두려워하지 맙시다. 우리 모두 함께 순교자가 되기를 갈망합시다!

사람들은 남자의 두 눈이 활활 타는 석탄불처럼 환한 빛을 내뿜는 것을 보았다.

타락한 자는 하느님의 분노를 사 형벌을 받을 것입니다. 하지만 새로운 예루살렘인 피렌체의 시민들은 회개할 의지만 있다면 구원받을 수 있습

니다. 그건 내가 약속하겠소!

그의 사자후가 끝나자마자 사람들은 환호했다. 1497년 2월 7일, 마침 사육제 기간이었다. 고깔 달린 옷을 입은 아이들이 무리를 지어 돌아다니며 시내 곳곳에서 '헛된 것'이나 '저주받은 것'들을 찾아냈다. 도박기구며 주사위, 카드, 음탕한 스타일의 의상, 가면은 물론 점잖지 못한 그림이나 책들까지 전부 수거해 왔다. 마침내 피렌체 정부가 위치한 시뇨리아 광장에 흥분한 사람들이 가져온 물건들이 18미터 높이로 쌓였다. 신호가 있자 피라미드 형태로 겹겹이 쌓인 물건들에 횃불이 당겨졌다. 동시에 정부청사의 종들이 일제히 울렸다.

프라 바르톨로메오, 〈지롤라모 사보나롤라〉, 1497년경, 목판에 유채, 피렌체 산마르코 미술관 소장.

상기된 얼굴로 이 모든 일을 지켜본 설교대 위의 사내 이름은 지롤라모 사보나롤라Girolamo Savonarola. 이탈리아 도미니코수도회의 수도사이자 피렌체 산마르코 수도원장을 지낸 그는 이런 예언가적인 설교를 통해 세속적 쾌락이 초래할 타락의 위험성을 고발함으로써 당시 피렌체 사람들에게 큰 영향을 끼쳤다.

이탈리아 초기 르네상스를 이끈 대표적인 거장 화가도 그의 영향에서 도무지 벗어날 수 없었

보티첼리, 〈봄(프리마베라)〉, 1478년경, 패널에 템페라,
피렌체 우피치 미술관 소장.

을 것이다. 산드로 보티첼리Sandro Botticelli, 1445~1510. 그가 '허영의 화
형식' 장소에 있었다. 아마도 그는 두 손을 모아 회개하는 마음으로 이
모든 광경을 지켜봤을 것이다. 당시에 보티첼리가 감정에 휩쓸려 그림
몇 점을 불태웠다는 이야기도 전해지는데 이는 추측일 뿐이다. 그러나

사보나롤라의 설교가 보티첼리를 심하게 동요시켰을 것은 확실하다. 이전까지 보티첼리가 그린 대표작 〈봄〉이나 〈비너스의 탄생〉이 바로 사보나롤라가 비난하는 이교도적인 세계에 지나지 않았기 때문이다.

피렌체에서 가장 성공한 화가

● 　　사보나롤라가 출현할 당시, 보티첼리는 피렌체에서 제일 성 공한 화가 중 한 명이었다. 1445년 피렌체 산타마리아 노벨라 성당 근 처에서 태어난 보티첼리는 1461~62년경 한참 늦은 나이인 18세에 화 가가 되기로 마음먹었다. 그는 카르멜파의 수사이자 당시 가장 중요한 화가로 꼽혔던 프라 필리포 리피Fra Fillippo Lippi의 문하에서 도제수업을 받았는데, 출발이 늦었음에도 타고난 재능으로 빠르게 자리를 잡았다. 당시 프라 필리포 리피는 이탈리아 르네상스 시대의 피렌체 통치 가문 인 메디치가家의 후원을 받아 여러 중요한 작품을 그리고 있었다. 즉, 메디치가를 포함해 피렌체의 유력 가문들이 대저택과 사유 교회를 장 식할 그림과 프레스코화를 리피에게 앞다퉈 의뢰했는데, 보티첼리는 그런 스승의 마음을 얻는 데 성공한 것이다.

　당시 메디치 가문의 주인은 로렌초 일 마니피코Lorenzo il Magnifico였 다. 보티첼리는 이내 피렌체에서 제일가는 교양인이기도 했던 로렌 초의 두터운 비호를 받는다. 아마도 스승인 프라 필리포 리피의 소

개 덕분이었을 것이다. 로렌초가 메디치 가문의 주인이 된 이듬해인 1470년, 보티첼리는 이미 피렌체에서 자기만의 아틀리에를 마련했을 정도로 잘 나가는 화가였다.

이런 성취에 대한 당당함이 1477년 작 〈동방 세 박사의 예배〉에 잘 드러나 있다. 이 그림은, 보티첼리가 메디치 가문 사람들과 함께 자신의 초상을 그려 넣은 것으로 유명하다. 화면 중앙에서 무릎을 꿇고 아기예수에게 경배를 드리고 있는 늙은 동방박사는 바로, 메디치 가문이 피렌체를 지배할 기초를 놓은 대大 코시모 데 메디치Cosimo de' Medici 이다. 그 뒤에 붉은 망토를 입고 무릎을 꿇은 동방박사는 코시모의 아들 피에로 일 고토소Piero il Gottoso이고, 수도원장과 얘기를 나누는 듯한 오른편의 세 번째 동방박사는 코시모의 또 다른 아들인 조반니 데 메디치Giovanni de' Medici이다. 화면 가장 왼편에서 붉은 상의를 입고 칼에 기대어 선 젊은 남자는 피에로의 아들 줄리아노 데 메디치Giuliano de' Medici이고, 화면 오른편 그룹의 중앙에 서 있는 검은 옷의 젊은이는 피에로의 또 다른 아들인 로렌초 일 마니피코이다. 그리고 오른쪽 맨 끝에서 고개를 돌려 감상자 쪽으로 시선을 둔 이가 바로 보티첼리이다.

세도가와 화가의 협력관계를 이 그림만큼 잘 보여주는 증거가 또 있을까? 작품에 동시대인들이 알아볼 수 있는 유명 인사를 이토록 많이 그려 넣는 것은 그림 의뢰자와 화가가 자신들의 소속당파와 그에 대한 충성심을 널리 선포한 의미로 해석할 수 있다. 이는 정치적 관점에서도 중요하다. 메디치가가 '신성한' 승인을 받아 그리스도교적 가치에 맞게 세속을 다스리고 있다는 점을 은연중에 드러내기 때문이다. 작품을 제작할 당시 동방박사로 표현된 세 인물은 이미 죽고 없었다. 따라

보티첼리, 〈동방 세 박사의 예배〉, 1477년, 목판에 템페라,
피렌체 우피치 미술관 소장.

서 사후에 그려진 이 초상화는 고인들의 깊은 신앙심을 증명함과 동시에 그들의 명예를 기리기 위한 것으로 보인다.

오른쪽 끝에 그려진 보티첼리의 자화상은 일종의 서명이다. 그는 이 성사에 참여함으로써 스스로 도시의 엘리트 계층에 속해 있음을 드러낸 셈이다. 보티첼리는 실제로 메디치가의 문화 서클에도 참여해 그곳의 지적 분위기로

보티첼리의 자화상,
〈동방 세 박사의 예배〉 부분.

부터 영향을 받고 그들 그룹이 가진 철학을 시각적으로 번역해낸 '공식화가'였다.

그의 손에서
탄생한 르네상스의
아이콘

그런데 그게 문제였다. 메디치가의 문화는 사보나롤라로 대표되는 '기독교적 철학'과는 사뭇 달랐기 때문이다. 15세기 초반의 피렌체는 그 유명한 르네상스 운동의 요람이자 중심이었으며 이를 메디치가가 전폭적으로 후원했다. 신 중심, 교회 위주의 체제에서 잃어버

보티첼리, 〈비너스의 탄생〉, 1485년경, 캔버스에 템페라,
피렌체 우피치 미술관 소장.

렸던 인간적인 것을 되살리고 유럽문명의 근간을 이루는 고전 시대로부터 규범을 찾아 중세 기독교 전통에 새 생명을 불어넣고자 했던 것이 '르네상스 문화'였다. 사실 이는 정신적 쾌락과 아름다움을 추구한 부르주아 사업가 계층인 메디치가가 권력을 잡는 순간에 이미 예고된 일이었는지 모른다. 로렌초 일 마니피코는 아예 그리스 고전 학문과 철학을 본격적으로 연구하기 위한 새로운 철학 모임을 만들었고 이것이 15세기 '신플라톤주의'로 꽃을 피웠다. 신플라톤주의 철학 모임은 해를 거듭할수록 피렌체 인문주의의 가장 권위 있는 요람으로 부상했고, 플라톤 철학에 대한 관심 여부가 메디치가의 측근을 특징짓는 일종의 표식처럼 여겨졌다. 이 시기에 보티첼리는 일반인이 파악하기 어려운 철학적 개념을 그림으로 구체화시키는 역할을 담당했다. 르네상스의 진정한 아이콘이라고 할 수 있는 그의 대표작 〈비너스의 탄생〉이 바로 신플라톤주의 세례 안에서 탄생한 걸작이다.

그림 중앙에는 사랑과 미의 여신 비너스가 물에 뜬 조개껍질 위에 서 있다. 제목과 다르게 여신의 탄생을 묘사한 것이 아니라, 미풍 아우라에게 단단히 끌어안긴 바람의 신 제피로스가 비너스를 한 섬의 해안가로 데려다주는 모습을 묘사하고 있다. 오른쪽에서는 계절의 여신 중 한 명인 호라가 붉은 외투를 펼쳐들어 비너스를 맞이하고 있다. 사랑의 여신을 위해 준비한 옷이 온통 봄꽃으로 장식된 것을 보아 그녀가 봄의 여신임을 알 수 있다. 봄은 비너스의 계절, 곧 사랑의 계절이다.

보티첼리는 아름다움이 절정에 달한 여신을 마치 따끈따끈한 피가 흐르는 생기발랄한 인간의 모습으로 표현했다. 신들이 인간의 모습으로 옷을 갈아입은 새로운 르네상스 시대에 이렇게 그림을 통해 인간중

심적인 문명의 봄이 도래했음을 축복한 것이다.

그런데 희한하게도 보티첼리의 비너스는 욕망의 흐름대로 자유분방하게 사랑을 나누던 고대 여신 비너스와는 한참 달라 보인다. 일단 태도가 조신하다. 그녀는 오른손과 자신의 머리칼로 알몸을 가린 정숙한 자세를 취하고 있다. 게다가 비너스의 표정에 슬픔의 정서가 배어 오히려 성모상을 닮아 보인다. 이것이 바로 신플라톤주의가 의도하는 바였다.

신플라톤주의 철학의 중심축을 이루는 것은 사랑과 미의 개념이다. 신플라톤주의적 미의 표상인 쌍둥이 비너스, 즉 '천상의 비너스'와 '대지의 비너스'는 각각이 동반하는 '신적 사랑'과 '인간적 사랑'을 통해 궁극적으로 지상에 미를 전달한다. 이는 성모가 신의 아들을 잉태해 세상에 하느님의 빛을 전달한 것과 동일한 맥락으로 파악된다. 성모의 두 가지 속성, 즉 인간 예수의 어머니로서의 지위와 신의 어머니(천상의 여왕)로서의 지위는 신플라톤주의의 '쌍둥이 비너스'가 지닌 천상적 속성과 지상적 속성에 직접적으로 부합한다. 신플라톤주의는 이처럼 그리스로마 시대의 이상이었던 미를 그리스도교화하는 것을 목표로 삼았다. 그리고 보티첼리는 그것을 그림 한 장에 성공적으로 구현해냈다. 이는 19세기 프랑스의 상징주의 작가 장 로랭Jean Lorrain의 말에서도 확인할 수 있다. 그는 〈산드로 보티첼리의 봄〉이라는 시에서 보티첼리의 여인상을 "성모와 패륜아의 매력이 동시에 있는 고통과 유혹과 광기를 한 몸에 담은 불가사의한 모습"이라고 칭했다.

보티첼리를
움직인
사보나롤라

신플라톤주의에 감화되어 이교의 신들을 그리던 보티첼리의 평안한 생활은 앞서 얘기한 사보나롤라의 등장으로 균열이 생기고 만다. 마침 15세기가 끝나가는 세기말이었다. 세기말 특유의 종말론적 분위기가 피렌체를 무섭게 휩쓸었다. 당시의 피렌체는 '교회의 눈으로 보자면' 더할 나위 없는 악의 도시였다. 인문주의가 발달하고 이교도의 고전작품들이 인쇄되어 널리 퍼졌다. 성모가 사라진 캔버스 안은 그리스 여신들로 채워졌다. 이때 사보나롤라가 홀연히 등장한 것이다. 그는 요한계시록의 예언을 내세워 메디치가를 "도둑이며 타락한 가문"이라고 언급하고, "피렌체는 그리스도의 보호에 힘입어 메디치가의 속박으로부터 벗어나게 될 것"이라고 설파했다. 그는 또 "교회가 새로워져야 하며 그 혁신은 이탈리아 전체의 끔찍한 시련과 함께 일어날 것"이라고 공언하는 한편 "피렌체에도 재앙이 있을 것이지만 피렌체가 신의 역사를 예시할 장소로 선택되었고 또한 자신이 설교를 행하고 있기 때문에 그 재앙을 피할 수 있을 것"이라고 했다. 사람들은 동요했고 미술가들도 신화 알레고리의 현학적 레퍼토리에서 벗어나 본격적으로 종교화에 몰두하기 시작했다. 사보나롤라의 전도는 앞서 봤듯이, 1497년 피렌체 시민들이 모든 '헛된 것'들을 거대한 장작더미의 불길 속으로 던져 넣으면서 절정에 달했다.

그렇지만 사보나롤라의 전성기는 오래가지 못했다. 교회의 교만

작가 미상, 〈시뇨리아 광장의 사보나롤라의 처형〉, 1498년,
목판에 템페라, 피렌체 산마르코 미술관 소장.

을 꾸짖던 그가 필연적으로 로마 교황청의 반발을 산 것이다. 피렌체
의 기득권을 쥔 관리들만이 아니라 교황청까지 자극한 그의 행동은,
1497년 5월 교황청이 그를 파문하는 것으로 파국을 맞았다. 그뿐 아니
라 사보나롤라는 결국 교황 알렉산데르 6세의 동의하에 이단으로 고발
되어 교수형과 화형을 언도받는다. 이윽고 1498년 5월 23일, 사보나롤

라는 이전에 '허영의 소각'으로 불길이 타올랐던 바로 그 자리, 시뇨리
아 광장에서 공개처형을 당하고 불길에 던져져 한 줌 재로 변하고 말
았다.

보티첼리의 셋째형 시모네가 사보나롤라의 열성 지지자였던 것이
그에게도 영향을 준 듯하다. 실제로 시모네가 쓴 일기를 보면 보티첼
리가 사보나롤라에 대한 정부의 판결에 매우 큰 충격을 받았음을 알
수 있다. 위원회에 속한 위원 중 한 명과 사적으로 만난 자리에서 대담
하게도 "왜 사보나롤라를 그렇게 치욕스럽게 죽게 했는가?"라고 물어
보기까지 했다니 말이다. 이를 뒷받침하듯 사보나롤라의 화형식 이후
보티첼리는 한동안 그림을 그리지 못했다. 그리고 사보나롤라가 '순
교'한 지 2년이 지나서야 생애 마지막 그림을 그린다. 이교적인 주제로
아름다운 여인들을 그려냈던 그 대단한 르네상스의 화가 보티첼리의
작품이라고 믿을 수 없으리만치 전형적인 종교화, 바로 1501년 작 〈신
비의 탄생〉이다.

이 작품에서 가장 눈에 띄는 인물은 단연 중앙에 자리한 성모마리아
이다. 그녀의 눈이 향하는 곳을 따라가면 막 탄생한 듯 보이는 아기예
수가 있다. 그 옆에 몸을 웅크린 요셉의 모습을 확인하고 더 왼편으로
시선을 옮기면 이 경이로운 탄생을 축하하러 온 동방박사 무리가 보이
고, 마리아의 오른편에는 두 목동이 있다. 양쪽 모두 천사들이 함께 한
다. 동굴 앞에 자리한 구유의 지붕 위에는 천사 세 명이 무릎을 꿇고 있
는데 이들은 그리스도적인 미덕, 즉 믿음, 희망, 사랑을 상징하는 흰색,
빨간색, 녹색 옷을 입었다.

한편 그림 맨 위에는 황금빛으로 열린 하늘 한가운데에서 열두 천

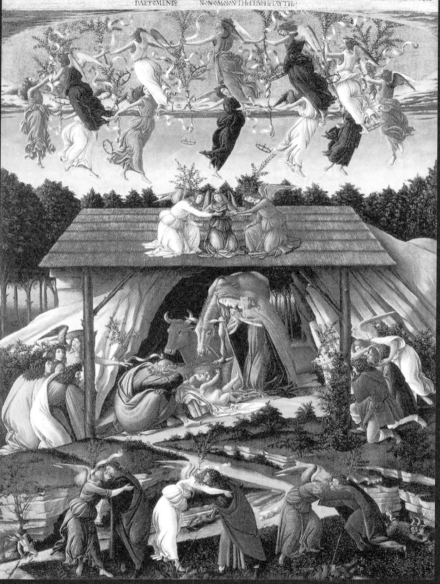

보티첼리, 〈신비의 탄생〉, 캔버스에 템페라, 1501년,
런던 내셔널 갤러리 소장.

사가 원무를 추고 있다. 천사들의 손에 들린 올리브 가지 끝에는 두루마리와 왕관이 늘어뜨려져 있다. 그림 하단부에는 세 명의 사람이 기쁨의 표시로 천사를 부둥켜안고 있는데, 이들 역시 "땅에서는 그분 마음에 드는 사람들에게 평화!"라는 성서 속 한 구절(루카복음 제2장 14절)을 띠에 적어서 매단 올리브 가지를 들고 있다. 그러는 동안 이들의 발밑에서 여섯 명의 작은 악마가 땅의 틈새로 숨어든다. 정말 '노골적으로' 그리스도교적 신앙을 드러낸 그림이다. 한편 이 작품은 보티첼리가 직접 날짜를 적고(서기로는 1501년에 해당) 서명을 한 유일한 그림으로도 유명하다. 그림 상단에 그리스어로 된 문장 세 줄을 보자.

나 알레산드로는 1500년 말 이탈리아가 혼란에 빠졌을 때 이 그림을 그린다. 이 혼란기의 초반은 요한묵시록 제11장의 두 번째 재앙에 따라 악마가 3년 반 동안 해방되어 날뛴다. 이후 악마는 제12장의 말씀대로 묶이고 이 그림에서처럼 (제압된 악마를) 보게 될 것이다.

보티첼리는 이런 쇄신이 먼 훗날의 일이라고 생각하지 않았다. 그가 말년에 추종했던 사보나롤라 역시 그날이 곧 오리라고 예언했다. 사실 보티첼리의 계산에 따르면 그날은 1503년에 시작될 것이었지만 그 해가 지나도 '심판의 그날'은 오지 않았다.

그 충격 때문이었을까? 보티첼리의 전기작가 조르조 바사리Giorgio Vasari에 따르면, 보티첼리는 "말년에 병으로 몸이 쇠약해졌으며 등이 심하게 굽어 지팡이 두 개에 의지해서 걸어야 했다"고 한다. 당장 종말이 오는데 돈이 대수였겠는가? 보티첼리는 "재산도 제대로 관리하지

않고 그 결과 파산해서 무일푼 신세가 되었다"고 전해진다.

결국 1510년 5월, 보티첼리는 그토록 바라던 묵시록의 재현을 보지 못한 채 65세 나이로 비참하게 세상을 떠난다. 이교의 아름다운 여신들을 그리다가 고딕적인 느낌의 종교화로 전향하는 등 양극단을 오갔던 화가 이력처럼 그의 삶도 마찬가지였다. 권력의 중심에서 당당하게 부를 일궈냈던 그가 말년에는 고독과 가난에 시달리며 생을 마감했다. 자신의 그림만큼 드라마틱한 생을 살다가 떠난 셈이다. 만약 사보나롤라를 만나지 않았더라면 그의 말년이 달라졌을까? 그것은 알 수 없는 일이다.

돌고 돌아
　신 앞에 선
르네상스의 천재

미켈란젤로

1564년 2월 12일 미켈란젤로Michelangelo, 1475~1564는 하루 종일 〈론다니니 피에타〉 조각에 매달렸다. 십자가에서 방금 내려진 그리스도의 시체를 온 힘을 다해 부축하고 있는 여윈 성모마리아의 모습을 재현하기 위해 전날에는 온종일 서서 작업한 터였다. 미켈란젤로는 평소 자기 마음에 들지 않으면 가차 없이 조각한 부분을 때려 부수기로 유명했다. 이번에도 그리스도의 얼굴이 너무 많이 파괴되어 새 얼굴을 만들 돌이 거의 남아있지 않았다. 하지만 그는 다시 그리스도의 얼굴에 끌을 갖다 대고 기어이 인간적인 용모를 조각했다. 이때 그의 나이는 이미 89세. 주문받은 작품도 아닌데 그렇게나 무리하면서 제작한 까닭은 이 피에타를 자신의 무덤에 놓고 싶어 했기 때문이다. 하지만 시간이 절대적으로 모자랐다. 설상가상으로 2월 14일에 뇌졸중으로 열이 나기 시작했지만 그는 죽음이 코앞에 닥쳤다는 사실을 부정했다. 비가 오는데도 들판에서 말을 탄 것으로 모자라 16일까지도 침대에 눕기를 거부했다. 그리고 죽기 전날 저녁까지 피에타 조각에 열중했다.

결국 때가 왔다. 미켈란젤로는 〈론다니니 피에타〉를 끝내 완성하지 못한 채 가장 가까운 사람들의 배웅을 받으며 2월 18일 저녁 로마에서 세상을 떠난다. 그런데 그 죽음의 순간, 사랑과 존경과 슬픔이 뒤섞인 표정으로 그의 손을 잡고 있던 사람은 여인이 아니라 중년 남성인 톰마소 데이 카발리에리Tommaso dei Cavalieri 였다. 미켈란젤로가 죽기 전에 제일 오랫동안 눈을 맞춘 사람도 그였다. 그러나 미켈란젤로는 톰마소에게 사랑을 고백하는 대신 "내가 죽으면 그리스도의 수난과 죽음을 상기시켜 달라"는 지극히 종교적인 말을 남기고 떠났다. 그는 왜 마지막 순간에 이런 말을 했을까?

맹목에서
영성으로

● 　그가 마지막까지 심혈을 기울였던 피에타에서 미켈란젤로의 마음을 엿볼 수 있다. 원래 작품이 놓여 있던 로마 궁전 론다니니Rondanini의 이름을 붙인 이 작품은 허깨비처럼 가느다란 몸의 예수와, 신성한 시신을 놓치지 않으려고 안간힘을 쓰는 나약한 어머니를 조각했다. 마치 한 몸처럼 포개지고 얽혀 두 몸의 경계가 어디인지 구별하기도 쉽지 않다. 게다가 추상화된 얼굴만 봐서는 두 사람의 성별과 나이를 가늠하기 어렵다. 무엇보다 몸이 비례를 무시하고 극단적으로 길게 늘어나 있다. 조각 표면의 수없는 수정 흔적을 봐도 알 수 있듯, 미켈란젤로는 꽤 오랜 시간을 들여 이 작품을 작업했다. 수정 흔적이 가

미켈란젤로, 〈론다니니 피에타〉, 미완성,
1564년, 대리석, 밀라노 스포르체스코 성 소장.

미켈란젤로, 〈피에타〉, 1498~1499년,
대리석, 바티칸시티 성 베드로 대성당 소장.

장 두드러진 부분은 몸에서 따로 떨어져 있는 그리스도의 오른팔이다. 그 형태와 규모로 볼 때 1552~53년경에 만들었다는 최초 버전은 예수의 몸이 더욱 고전적인 비례를 따랐을 것으로 짐작된다. 하지만 미켈란젤로는 이후에 르네상스적인 인체의 아름다움을 버린다.

이는 미켈란젤로가 20대였을 때 같은 주제로 만든 〈피에타〉 작품과

확연히 대조된다. 청년기의 미켈란젤로는 비탄마저도 이상미의 극치로 표현했었다. 칼로 자른 듯 정확한 인체 비례와 대칭 구도로 조각된 죽은 예수와 그 어머니는 르네상스의 균형과 조화를 완벽하게 구현해 낸 작품이었다. 아름답고 단정한 용모의 예수는 어찌 보면 낮잠을 자는 듯 평화로워 보이고, 성모마리아는 아들과 나이 차가 거의 느껴지지 않을 만큼 젊고 아름다운 여성으로 묘사되었다. 이는 당시 사람들에게도 의아하게 여겨졌던 모양이다. 마리아를 왜 이렇게 젊게 표현했냐는 비판을 받았을 때 미켈란젤로는 "정숙한 여인은 더디게 늙는 법"이라고 대답했다고 전해진다. 어찌 보면 당연하다. 그는 당시 '육체적인 미가 고귀한 정신의 표명'이라는 신플라톤주의에 감화되어 있었기 때문이다.

하지만 말년의 미켈란젤로는 그리스도를 근육이 발달하고 이상적인 몸이 아닌 마르고 허약한 외모로 표현했다. 〈론다니니 피에타〉에서 예수는 누군가 도와주지 않으면 당장이라도 쓰러질 것 같은, '인간의 나약함'을 여실히 드러낸 인간 대표자의 모습으로 조각되었다. 이 작품에서 르네상스식 영웅주의는 사라지고 없다. 미켈란젤로는 더 이상 르네상스를 달궜던 이념인 신플라톤주의, 즉 '인간의 아름다움을 응시하거나 재창조함으로써 어떤 식으로든 신에게 이를 수 있을 것'이라는 말을 믿지 않았다. 죽음을 앞둔 늙은 미켈란젤로에게 곧 썩어 없어질 육체의 아름다움 따위는 의미가 없었을 것이다. 그보다는 어떻게든 신에게 가닿으려는 정신이 중요했다. 그래야 그도 죽어서 부활해 새롭고 영광스러운 육신을 다시 얻을 것이었다. 미켈란젤로의 이런 마음은 그가 죽기 몇 해 전에 쓴 소네트sonnet(서양의 고전적인 시가 형식)에서 엿볼 수

있다.

내 인생의 여정은 연약한 배를 타고 폭풍우 휘몰아치는 바다를 거쳐 마침내 모든 이가 도착하는 항구에 이르렀습니다. 모든 사람은 이곳을 지나야 하지요. 잘한 것이든 잘못한 것이든 자신들의 모든 행실을 적은 명부와 설명서를 제출해야 할 곳입니다. 이제야 나는 예술을 우상이자 전제군주로 여기게 만든 맹목적인 상상력이 얼마나 잘못되었는지를 깨달았습니다. 이 상상력 때문에 나는 해로운 모든 것을 바라게 되었으니까요. 공허하지만 행복했던, 사랑에 대한 나의 예전 생각은 어떻게 변해갈까요? 나는 이제 두 죽음(육신의 죽음과 영혼의 저주)을 향해 가고 있습니다. 하나의 죽음은 확신할 수 있지만 또 다른 죽음은 나를 두렵게 합니다. 회화도 조각도 더 이상 나의 영혼을 달래주지 못합니다. 나의 영혼은 이제 십자가 위에서 우리를 껴안기 위해 두 팔을 활짝 벌리고 계신 신의 사랑을 향해 있습니다.

'연인'의 이러한 변심, 그리고 그 변심이 드러난 마지막 작품 〈론다니니 피에타〉를 바라보는 톰마소의 심정은 어땠을까? 아마도 복잡한 마음이었을 것이다. 왜냐하면 톰마소야말로 미켈란젤로의 절정기에 그의 예술세계를 이끌어낸 영감의 원천이며 아름다움의 현신이었기 때문이다. 그렇다면 서른다섯 살이나 차이 나는 두 남성 사이에 어떤 일이 있었는지 알아보자.

다니엘라 다 볼테라, 〈미켈란젤로의 초상〉, 1541년경,
검은색 초크, 네덜란드 테일레르스 미술관 소장.

완벽한
아름다움을 향한
집착

● 　　　이탈리아의 화가이자 조각가, 건축가, 시인이었던 미켈란 젤로는 1475년 3월 6일 이탈리아 카프레제caprese에서 태어났다. 카프 레제는 당시 미켈란젤로의 아버지 루도비코가 피렌체 정부의 포데스 타Podestà(지방행정관)로 재직했던 곳이다. 미켈란젤로가 태어나고 얼마 되지 않아 임기가 끝나자, 아버지는 어린 아들을 피렌체 외곽 마을 세 티냐노에 있는 유모에게 맡겨놓고 고향 피렌체로 돌아간다. 세티냐노 에 미켈란젤로 가족의 영지가 있었기 때문이다. 미켈란젤로는 훗날 자 신이 조각에 사용한 끌과 망치는 유모의 젖에서 얻은 것이라는 농담 을 하곤 했는데 그럴 만한 이유가 있다. 그가 어린 시절을 보낸 세티냐 노는 유명한 석공 마을이었던 데다 유모 역시 석공의 딸로 태어나 석 공의 아내가 된 사람이었기 때문이다. 마을 석공들 사이에서 걸음마를 시작했다는 사실은 훗날 그가 자라서 조각에 열정을 쏟는 데 근원적인 영향을 주었을 것이다.

미켈란젤로는 라틴어 문법 수업보다 미술 공부에 더 커다란 매력 을 느끼는 소년으로 자랐다. 그것이 예술가를 하찮게 여기던 아버지 를 화나게 해 종종 손찌검까지 당했다고 전해진다. 그러나 그것이 낭 중지추囊中之錐의 천재를 막을 방법은 되지 못했다. 결국 미켈란젤로 는 1489~92년에 지금은 사라진 피렌체 산마르코 정원의 조각 아카데 미에 입학 허가를 받아 수업을 받는다. 산마르코 정원은 당시 메디치

가의 후원 아래 젊은 인재들이 훌륭한 고대 작품을 마음껏 감상하면서 영감을 얻고 조각할 수 있는 장소였다. 여기서 미켈란젤로의 재능은 단연 돋보일 정도로 꽃을 피웠다. 하지만 천재성으로 인한 우쭐함 때문이었는지 그는 평소 건방지다는 평을 받으며 지내다가 충격적인 경험을 한다. 어느 날 산마르코 정원에서 함께 공부하던 세 살 연상의 젊은 조각가 피에트로 토리자노와 싸움이 나 얻어맞은 끝에 코가 정말로 '납작코'가 된 것이다. 토리자노는 훗날 이 사건에 대해 다음과 같이 이야기했다.

어렸을 적에 미켈란젤로와 나는 그림 공부를 하러 카르미네 성당의 마사초 예배당에 찾아갔다. ……그런데 미켈란젤로는 그림 그리는 사람들을 마구잡이로 조롱하는 버릇이 있었다. 어느 날 그가 평소보다 자극적으로 말하기에 극도로 화가 나서 주먹을 한 방 날렸는데, 내 손에서 뼈와 연골이 과자처럼 부서지는 느낌이 들었다. 그는 이 상처를 평생 간직했다.

미켈란젤로는 충격을 받고 기절해 집에 송장처럼 끌려갔고 이후로는 못난 외모에 대한 콤플렉스를 평생 안고 살았다. 그 반작용이었을까? 그는 코가 조금 납작해졌을 뿐인 자신을 기형이라 여겼을 만큼, 완벽한 아름다움에 천착했다. 그리고 평생 자신이 가질 수 없는 것을 열망한 결과, 그의 손끝에서 전에는 보지 못한 아름다운 작품들이 속속 탄생했다. 완벽한 미를 향한 그의 강렬하고 줄기찬 열정에는, 어쩌면 신통치 못한 자신의 얼굴에 대한 복수심에 가까운 반감이 도사리고 있

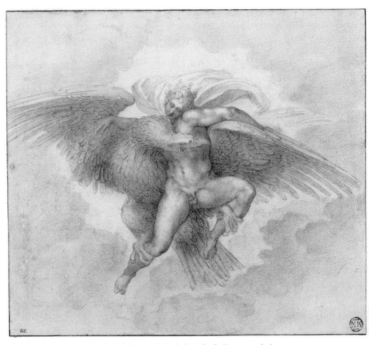

미켈란젤로, 〈가니메데스의 납치〉, 1533년경,
검은색 초크, 케임브리지 포그 미술관 소장.

었는지 모른다.

　게다가 미켈란젤로가 공부한 메디치가의 산마르코 정원은 신플라
톤주의 사상이 지배하던 곳이다. 플라톤을 비롯한 그리스 철학자들의
사상을 기독교 교의와 결합시키려고 노력했던 신플라톤주의자들은 아
름다움을 최고의 가치로 여기고 그것이 신의 섭리에서 비롯된다고 보
았다. 그들은 고대 세계를 통해 미의 이상을 드러내면 그것이 인간을

신적인 세계로 이끌어주리라 믿었다. 이런 신념에 따라 그리스의 이교적 신화를 기독교적인 맥락에서 재해석했고 그 과정에서 고대 그리스의 건강한 신체미가 미의 이상으로 제시되었다. 성과 속의 경계를 허무는 이 사상은 특히 시인과 예술가들에게 표현의 자유를 가져다주었다. 한창 예민한 감수성을 지닌 미켈란젤로가 '미적인 표현을 신의 섭리로 보는' 신플라톤주의에 감화된 것은 자연스러운 일이었다. 그가 인간의 신체 탐구에 몰두하고 아름다움을 추종했던 것은 결코 우연이 아니었다.

욕망과
신앙
사이에서

●　　　누구보다 신플라톤주의에 몰두한 미켈란젤로는 자연스럽게 남성의 육체미를 찬양했다. 그의 손끝에서 탄생한 수많은 남성 누드는 자연스럽고도 아름답게 표현된 남성의 힘찬 근육을 특징으로 한다. 심지어 〈최후의 심판〉 등 시스티나 성당의 벽화에 등장하는 여성들마저 남성적인 근육질을 갖고 있었다. 일반적으로는 미켈란젤로가 동성애자였기에 그토록 아름다운 남성을 조각할 수 있었다는 견해가 지배적인데, 이 같은 의견은 그가 1532년에 만난 어린 귀족 청년 톰마소 데 카발리에리에게 남은 인생을 걸어 몰두했다는 점에서도 뒷받침된다. 탄탄한 육체와 세련된 매너를 지닌 톰마소는 예술을 사랑하는 젊은이

였다. 미켈란젤로는 톰마소의 그림 작업을 돕기 위해 아름다운 드로잉 작품을 선물하기도 했다. 호색적인 제우스가 아름다운 양치기 소년 가니메데스Ganymede를 납치하는 그림에서부터 독수리가 몸을 덮치는 에로틱한 작품인 티티요스Tityos, 이교적인 바쿠스 축제Bacchnal를 그린 작품 등, 모두 이전에는 그린 적이 없는 최상의 드로잉 작품들이었다. 그뿐 아니라 미켈란젤로는 도화지에 실물 크기의 톰마소 초상을 그렸다고 전해진다. 지금은 없어졌지만 그것이 화가 미켈란젤로가 일생에 단한 번 그린 유일한 초상화였다. 미켈란젤로는 완벽한 아름다움이 아니면 실제 인물을 묘사하는 것을 혐오했기 때문에 초상화를 거의 남기지 않았다.

미켈란젤로는 톰마소에게 수많은 연애편지를 쓰고 그에게 바치는 시도 지었다. 톰마소를 향해 숭배에 가까운 찬사를 보낸 글을 보면 평소 칭찬에 인색하기 그지없었던 미켈란젤로가 쓴 것이 맞는지 의아할 정도이다.

그대의 이름을 잊는 것은 매일 먹는 음식을 잊는 것과 다름없소. 하지만 나는 몸과 마음에 영양분을 주는 그대의 이름을 잊느니 차라리 불행히도 몸에만 영양분을 주는 음식을 잊겠소. 그대가 내 마음에 떠오를 때면 여러 가지 즐거움이 생겨나고 죽음의 슬픔과 두려움도 느끼지 못하기 때문이오.

-1553년의 편지

미켈란젤로가 쓴 시에도 톰마소 데 카발리에리의 그림자가 짙게

드리워져 있다. 비록 사랑이라는 용어를 명시적으로 쓰지는 않았지만 '카발리에리'라는 이름이 이탈리아어 '카발리에르 아르마토Cabalier armato(무장한 기사)'와 발음이 같은 점을 이용해 수수께끼 같은 사랑시를 남겼다.

나는 왜 아직도 이 격렬한 욕구를 버리지 못할까?
눈물이 흐르고 마음이 울적해지네.
하늘은 왜 결코 떨쳐버릴 수 없는
이 운명을 내리는 걸까?
모든 사람은 죽게 마련인데
쇠약한 내 가슴은 갈수록 더 약해지고
그래서 죽음의 시간은 덜 괴로워진다.
초라한 행복은 비애보다 가벼우리라.
이 충격을 피할 수 없다면
차라리 달아나리라.
운명이라면 누가 즐거움과 괴로움에 부대끼고 싶어 할까?
압도당하고 사로잡혀야만 축복을 얻으리.
홀로 벌거벗은 채
무장한 기사의 포로가 되리라.

미켈란젤로의 '소년에 대한 열정'은 어느덧 많은 사람의 입에 오르내리며 추잡한 뒷말을 낳았다. 이는 미켈란젤로가 바초라는 사람에게 보낸 날짜미상의 편지에 적힌 일화를 보아도 알 수 있다. 어떤 사람이

자기 아들을 미켈란젤로의 도제로 들여보내고 싶어 했는데, 뜬금없이 아들의 아름다운 용모를 자랑하면서 그가 원한다면 침대까지 따라가게 하겠다고 말했다는 것이다. 이에 미켈란젤로는 화를 내고 "그런 쾌락은 당신이나 즐기라"고 쏘아붙였다고 하니, 아무튼 그의 동성애는 당시 많은 사람이 공공연히 아는 비밀이었던 것 같다.

미켈란젤로의 고민은 꽤 깊어졌을 것이다. 아름다움을 사랑하는 마음, 특히 아름다운 청년을 사랑하는 자신의 마음이 시대와 굉장히 불화하는 것이기 때문이다. 당시에 동성을 향한 애정과 욕구의 표현이 법적으로 처벌받지는 않았지만 남색 같은 성행위는 범죄로 취급되었고 피렌체에서는 사형을 받을 수도 있었다. 미켈란젤로가 자신의 마음을 통제하려고 노력한 길고도 절망적인 싸움이 그의 시에 잘 묘사되어 있다.

만약 내 눈을 멀게 하는 이 지극한 아름다움이 곁에 있을 때 내 심장이 견디지 못한다면, 또 그 아름다움이 멀리 있을 때 내가 자신감과 평정을 잃는다면 나는 어떻게 될 것인가? 어떤 안내자와 호위자가 있어 나를 지탱해줄 것이며, 다가오면 나를 태워버리고 떠나면 죽게 만드는 당신으로부터 나를 지켜줄 것인가?

번민하는 와중에도 그는 1534년 9월 23일, 피렌체에서 로마로 건너와서 죽을 때까지 로마를 떠나지 않고 산다. 일단은 교황의 의뢰로 시스티나 성당에 〈최후의 심판〉을 그리기 위한 이주였지만 로마는 톰마소가 살고 있는 곳이기도 했다.

이 시대에 미켈란젤로와 견줄 만한 경쟁자는 없었다. 그는 이탈리아

미술계를 장악했고 모든 이의 존경을 받았다. 그러나 그의 마음속에서는 극도의 혼란이 일고 있었다. '매혹적인 그리스 이교도 인물들과 사랑스런 톰마소' 그리고 그에 반대되는 세계인 '영혼을 굳게 지켜줄 그리스도교 신앙', 이 두 세계가 그의 마음속에 양립했던 것이다. 두 세계의 투쟁 속에서 미켈란젤로는 자기 예술이 죄스러운 것은 아닌지 의심했으며 그 고통을 다음과 같이 시에 토로하기도 했다.

> 나는 죄를 지으며 나 자신을 죽이며 살아간다. 내 삶은 더 이상 나의 것이 아니라 죄의 것이다. 내 선함은 하늘이 내게 주신 것이지만 나의 악함은 나 자신에 의한 것, 내가 빼앗긴 자유의지에 의해 생겨난 것이다.

그런 가운데 역작 〈최후의 심판〉을 완성했다. 종말의 날, 부활할 자와 지옥 불에 떨어질 자를 나누는 그리스도의 최후 심판을 묘사한 장대한 그림이 대중 앞에 모습을 드러냈다. 지금은 누구나 인정하는 명작이지만 공식적인 낙성식이 거행된 1541년 10월 31일, 이 작품은 전 로마 시민의 경악과 개탄의 표적이 되었다.

미켈란젤로는 이 작품에서도 인간의 육체를 찬양하는 데 몰두했다. 인간 군상의 격렬한 몸짓을 그려낸 세부 묘사가 사람들의 경탄을 자아내기는 했지만, 한편으로는 '신의 섭리에 따라 심판받는 두려움과 부활에의 희망'이라는 숭고한 메시지를 기대했던 사람들에게는 모욕적으로 받아들여졌다. 작품 속의 인물들이 처음에는 모두 나체였기 때문이다. 이윽고 당시 유명 작가였던 피에트로 아레티노Pietro Aretino가 1545년 11월 미켈란젤로에게 공개 편지를 보내 이를 노골적으로 비판

하고 나섰다.

선생께서 우리의 믿음이 열망하는 것들을 무시하고 제멋대로 표현하신 것을 보고 저는 세례를 받은 그리스도교도로서 수치심을 느꼈습니다. 이곳은 위엄 있는 추기경, 존경받는 사제, 그리스도의 대리인이 가톨릭 행사를 집전하고, 신성한 명령을 내리고, 성스런 기도를 올리는 장소이며, 고해하고 명상하고 성체와 성혈과 성육을 찬미하는 세계 최대의 예배당이 아닙니까? 이교도들이 어떻게 그림을 그리는지 한번 보십시오. 디아나가 늘 옷을 입은 모습으로 등장하는 것은 물론이고, 심지어 나체의 비너스를 묘사하는 이교도들조차 가려야 할 부분은 손으로 덮어 가리지 않습니까? 그런데 어떻게 선생께서는 비종교적인 세계를 그림으로 완성해 보여주려고 합니까? 예술을 신앙보다도 더 높게 우러러보기 때문입니까? 선생의 그림은 숭고한 예배당보다 방탕한 목욕탕에 더 어울릴 것입니다! 우리의 영혼은 쾌활한 그림보다는 헌신적인 측면을 더욱 필요로 한다는 점을 기억하십시오.

불행히도 이 강렬한 항의는 교황 바오로 4세의 공감을 얻었고, 그는 화가 다니엘라 다 볼테라Daniele da Voltera에게 그림 속 인물들의 옷을 그려 넣도록 지시했다. 볼테라는 1559~60년에 이 명령을 수행함으로써 '브라게토네Braghettone(바지 만드는 사람)'라는 불명예스러운 별명을 얻었다. 미켈란젤로는 자신의 작품이 훼손되는 것을 보고 무슨 생각

미켈란젤로, 〈최후의 심판〉, 1536~41년,
프레스코, 바티칸 시스티나 성당.

을 했을까? 씁쓸한 한편으로 죄의식에 사로잡혀 지옥에 대한 공포를 느꼈을지 모른다. 무엇보다도 그는 독실한 그리스도교 신자였기 때문이다. 그래서였을까? 〈최후의 심판〉 제작이 끝난 후 교황청은 다시 그에게 거대한 작업을 의뢰하는데, 미켈란젤로는 이 일을 맡으면서 보수를 거절했다. 그것은 브라만테가 미완성으로 남겨놓은 성 베드로 대성당의 둥근 지붕을 씌우는 일이었으며, 미켈란젤로는 그리스도교 세계의 총본산인 대성당을 위한 일을 세속적인 이유(돈)으로 더럽혀서는 안 된다고 생각했다. 그에게 그 일은 신의 영광에 대한 봉사였다.

미켈란젤로는 결국 우리에게 죄책감을 불러일으키는, 뼈만 앙상하게 남은 예수를 조각한 미완의 〈론다니니 피에타〉를 남긴 채 숨을 거두었다. 톰마소로 대표되는 '인간의 아름다움'을 향한 탐미적 시선을 거두고 '독실한 기독교적 믿음'을 남긴 채 떠난 것이다. 이로 인해 미켈란젤로와 톰마소의 사랑은 시간의 무게에 묻혀 철저히 잊히는 듯했다. 하지만 그것으로 끝이 아니었다.

평생 결혼을 하지 않은 미켈란젤로에게 혈육이라고는 조카 레오나르도가 유일했다. 레오나르도는 그의 유산을 고스란히 물려받았다. 그리고 미켈란젤로가 죽은 지 60여 년이 흐른 1623년, 그 조카의 아들이 우연히 미켈란젤로의 육필 시를 접하게 된다. 그는 이 시들이 눈을 뗄 수 없을 만큼 아름답다는 사실에 매료되지만 곧 그 연시들이 모두 남성에게 바쳐진 것이라는 사실을 알고 경악한다. 시를 공개하면 가문의 수치가 될 것 같고 그냥 묻어버리기에는 문장의 아름다움이 너무도 아까웠다. 결국 조카의 아들은 고심 끝에 타협안을 선택했다. 바로 시 속의 남성형 대명사를 여성형으로 바꿔 출간하는 것이다! 그렇게 해서

세상에 나온 미켈란젤로 시집은 시인으로서 그의 명성을 드높이는 데는 기여했지만 '성소수자'였던 미켈란젤로의 면모를 향후 250여 년이나 감춰버렸다.

미켈란젤로 시집은 19세기 말에 이르러서야 제대로 된 모습으로 재출간된다. 영국의 미술사학자이자 성소수자 인권운동가인 존 애딩턴 시먼즈John Addington Symonds가 《미켈란젤로 부오나로티의 생애The Life of Michelangelo Buonarroti》라는 책을 펴내면서 시를 원형대로 돌려놓은 것이다. 시 속의 여성형 대명사가 다시 남성형 대명사로 고쳐지면서, 톰마소는 마침내 250년 세월을 뛰어넘어 미켈란젤로의 인생 속으로 되돌아올 수 있었다.

1부 사랑, 그토록 간절했던

그립고 그리워서, 그리다_ 이중섭

《이중섭》, 오광수 지음, 시공아트, 2000

《아름다운 사람 이중섭》, 전인권 지음, 문학과지성사, 2000

《이중섭 평전》, 고은 지음, 향연, 2004

《이중섭 편지와 그림들 1916~1956》, 이중섭 지음, 다빈치, 2011

《이중섭 평전》, 최석태 지음, 돌베개, 2000

서로의 전부를 쥐어준 사랑 _ 잔 에뷔테른 & 아메데오 모딜리아니

《모딜리아니 열정의 보엠》, 앙드레 살몽 지음, 강경 옮김, 다빈치, 2009

《아메데오 모딜리아니》, 도리스 크리스토프 지음, 양영란 옮김, 마로니에북스, 2005

《아메데오 모딜리아니》, 장소현 지음, 열화당, 2000

《모딜리아니와 에뷔테른:열정 천재를 그리다》, 컬처북스 편집부 지음, 컬처북스, 2007

〈모딜리아니와 잔느의 행복하고 슬픈 사랑展〉, 2007년 12월~2008년 3월까지 고양아람누리
　　　아람미술관에서 개최

죽음이 삶에게 사랑을 고백하던 날 _ 에곤 실레

《에곤 쉴레를 회상하며》, 아투어 뢰슬러 지음, 신희원 옮김, 미디어아르떼, 2006

《에곤 실레》, 장루이 가유맹 지음, 박은영 옮김, 시공사, 2010

《에곤 실레》, 이자벨 쿨 지음, 정연진 옮김, 예경, 2007

《에곤 실레》, 프랭크 화이트포드, 시공아트, 1999

《뭉크, 쉴레, 클림트의 표현주의》, 김광우 지음, 미술문화, 2003

《에곤 실레, 벌거벗은 영혼》, 구로이 센지 지음, 김은주 옮김, 다빈치, 2003

환희처럼 슬픔처럼, 이별 _ 에드워드 호퍼

《에드워드 호퍼》, 롤프 귄터 레너 지음, 정재곤 옮김, 마로니에북스, 2005

《에드워드 호퍼》, 게일 레빈 지음, 최일성 옮김, 을유문화사, 2012

《시인이 말하는 호퍼:빈방의 빛》, 마르 스트랜드 지음, 박상미 옮김, 한길아트, 2007

조선 남성의 심사는 이상하외다 _ 나혜석

《나혜석:그녀, 불꽃같은 생애를 그리다》, 이구열 지음, 서해문집, 2011

《나는 인간으로 살고 싶다》, 이상경 지음, 한길사, 2009

《나혜석, 한국 근대사를 거닐다》, 윤범모 외 지음, 푸른사상, 2011

《화가 나혜석》, 윤범모 지음, 현암사, 2005

2부 부상당한 희망

그는 자살하지 않았다 _ 빈센트 반 고흐

《화가 반 고흐 이전의 판 호흐》, 스티븐 네이페·그레고리 화이트 스미스 지음, 최준영 옮김, 민음사, 2016

《빈센트 반 고흐, 내 영혼의 자서전》, 민길호 지음, 학고재 , 2000

《Van Gogh : New Findings》, Louis van Tilborgh 지음, W Books, 2013

《반 고흐, 사랑과 광기의 나날》, 데릭 펠 지음, 최일성 옮김, 세미콜론, 2007

《그림 속 풍경이 이곳에 있네》, 사사키 미쓰오·사사키 아야코 지음, 정선이 옮김, 예담 2001

《고흐의 편지 2》, 빈센트 반 고흐 지음, 정진국 옮김, 펭귄클래식코리아, 2011

《반 고흐, 마지막 70일》, 바우터르 반 데르 베인·페터르 크나프 지음, 유예진 옮김, 지식의숲, 2011

《고흐 고갱 그리고 옐로 하우스:아를에서 보낸 60일》, 마틴 게이포드 지음, 김민아 옮김, 안그라픽스, 2007

《반 고흐 죽음의 비밀》, 문국진 지음, 예담, 2003

끝끝내 생명을 얘기하려 한 사람 _ 프리다 칼로

《자화상전》, 천빈 지음, 정유희 옮김, 어바웃어북, 2012

《프리다 칼로, 타자의 자화상》, 우성주 지음, 이담북스, 2011

《나는 누구인가》, 전준엽 지음, 지식의숲, 2011

《프리다 칼로와 나혜석 그리고 까미유 끌로델》, 정금희 지음, 재원, 2003

《프리다 칼로 & 디에고 리베라》, 르 클레지오 지음, 백선희 옮김, 다빈치, 2011

《프리다 칼로》, 크리스티나 버루스 지음, 김희진 옮김, 시공사, 2009

《프리다 칼로》, 클라우디아 바우어 지음, 정연진 옮김, 예경, 2007

이 주검의 행렬을 멈춰라 _ 케테 콜비츠

《케테 콜비츠》, 카테리네 크라머 지음, 이순례·최영진 옮김, 실천문학사, 2004

《케테 콜비츠》, 민혜숙 지음, 재원, 2009

《케테 콜비츠》, 조명식 지음, 재원, 2005

내 그림만은 죽이지 말아주게 _ 펠릭스 누스바움

《청춘의 사신》, 서경식 지음, 김석희 옮김, 창작과비평사, 2002

《고통과 기억의 연대는 가능한가?》, 서경식 지음, 철수와영희, 2009

《고뇌의 원근법》, 서경식 지음, 박소현 옮김, 돌베개, 2009

《춤추는 죽음 2》, 진중권 지음, 세종서적, 2005

《Pictorial narrative in the Nazi period》, Deborah Schultz and Edward Timms 지음, Routledge, 2009

3부 예민한 영혼에 드리워진 덫

피지 못한 원초의 세계 _ 폴 고갱

《고갱: 고귀한 야만인》, 프랑수아즈 카생 지음, 이희재 옮김, 시공사, 1996

《폴 고갱, 슬픈 열대》, 폴 고갱 지음, 박찬규 옮김, 예담, 2000

《고갱, 타히티의 관능 1, 2》, 데이비드 스위트먼 지음, 한기찬 옮김, 한길아트, 2003

《폴 고갱》, 인고 발터 지음, 김주원 옮김, 마로니에북스, 2007

《고갱》, 엘레나 라구사 지음, 윤인복 옮김, 예경, 2013

불행한 날들에 찾아온 뜻밖의 소녀 _로렌스 스티븐 라우리

《랑데부:이미지와의 만남》, 존 버거 지음, 이은경 옮김, 동문선 2002

《L.S.Lowry :The Art and the artist》, T.G.Rosenthal, Unicorn press, 2010

영국 신문 《mail》 2011년 4월 16일 기사 'Painter L.S. Lowry never married or had a girlfriend. But the
 woman he befriended as a child now tells of their bizarre relationship'

《그림과 그림자》, 김혜리 지음, 앨리스, 2011

비극에 무감한 사람들을 깨우다 _ 마크 로스코

《전설의 큐레이터, 예술가를 말하다》, 캐서린 쿠 지음, 김영준 옮김, 아트북스, 2009

《마크 로스코》, 제이콥 발테슈바 지음, 윤채영 옮김, 마로니에북스, 2006

《로스코의 색면예술》, 도어 애쉬턴 지음, 김광우 옮김, 마로니에북스, 2007

백인에게 '발견'되고, 백인에게 '소진'된 _ 장 미셸 바스키아

《장 미셸 바스키아》, 레온하르트 에머클링 지음, 김광우 옮김, 마로니에북스, 2008

《바스키아의 미망인》, 제니퍼 클레멘트 지음, 박영욱 옮김, 이룸, 2003

혼돈이라니, 빌어먹을! _ 잭슨 폴록

《잭슨 폴록》, 캐럴라인 랜츠너 지음, 고성도 옮김, 알에이치코리아, 2014

《폴록과 친구들》, 김광우 지음, 미술문화, 1997

《러브 앤 스캔들》, 폴 아론 지음, 김영실 옮김, 지상사, 2006

《디스 이즈 폴록》, 캐서린 잉그램 지음, 유지연 옮김, 어젠다, 2014

4부 화려한 성공, 뜻밖의 최후

경멸과 동정이 뒤섞인 자화상 _ 카라바조

《카라바조》, 질 랑베르 지음, 문경자 옮김, 마로니에북스, 2005

《카라바조의 비밀》, 틸만 뢰리히 지음, 서유리 옮김, 레드박스, 2011

《카라바조:빛과 명암이 만든 바로크의 사실주의》, 윤익영 지음, 재원, 2003

《카라바조, 이중성의 살인미학》, 김상근 지음, 평단문화사, 2005

돌아온 탕자의 고해성사 _ 렘브란트

《렘브란트의 유산》, 미셸 로드캠 애빙 지음, 김지원 옮김, 청아출판사, 2006

《영혼을 비추는 빛의 화가 렘브란트》, 크리스토퍼 화이트 지음, 김숙 옮김, 시공아트, 2011

《렘브란트》, 로베르타 다다 지음, 이종인 옮김, 예경, 2008

《렘브란트》, 토마스 다비트 지음, 노성두 옮김, 랜덤하우스코리아, 2006

혼돈의 시대에 당겨진 비극의 활시위 _ 보티첼리

《보티첼리》, 도미니크 티에보 지음, 장희숙 옮김, 열화당, 1992

《보티첼리, 혹은 개 같은 전쟁》, 알랭 압시르 지음, 이원희 옮김, 영림카디널, 1998

《보티첼리:미의 여신 베누스를 되살리다》, 실비아 말라구치 지음, 문경자 옮김, 마로니에북스 , 2007

《보티첼리》, 키아라 바스타·카를로 보 지음, 김숙 옮김, 예경, 2007

《산드로 보티첼리》, 바르바라 다임링 지음, 이영주 옮김, 마로니에북스, 2005

돌고 돌아 신 앞에 선 르네상스의 천재 _ 미켈란젤로

《미켈란젤로 부오나로티 1,2》, 조반니 파피니 지음, 정진국 옮김, 글항아리, 2008

《미켈란젤로》, 앤소니 휴스 지음, 남경태 옮김, 한길아트, 2003

《미켈란젤로》, 질 네레 지음, 정은진 옮김, 마로니에북스, 2006

《미켈란젤로》, 폰 아이넴 지음, 최승규 옮김, 한명출판, 2004